臺灣戰後經典建築手繪施工圖選

編著者 徐明松、邵文政、黃瑋庭

CONTENTS

編著者
序

　　《臺灣戰後經典建築手繪施工圖選》一書的出版，是2006年以來我們持續關注臺灣資深前輩建築師，因而醞釀出同名展覽（「臺灣戰後經典手繪施工圖建築展」）的展覽專書。有感於時代斷裂，建築界或年輕一代的建築學子輕忽建築生產過程的嚴謹與細膩，導致年輕學子不願意練就繪製細部設計施工圖的真功夫，讓臺灣當代建築缺少一份細膩建築文化的質地，與一份組構建築的手工性。奇妙的是，這種對事物質感的掌握，我們在臺灣老一輩建築師，像王大閎、張肇康、陳仁和、王秋華、李重耀、呂阿玉，或早年在臺灣留下作品的外國建築師身上，都還可讀到這種躍動在圖面製作上的音符，像德國建築師波姆設計的菁寮聖十字架天主堂、瑞士建築師達興登的臺東公東高工聖堂大樓、日本建築師丹下健三的八里聖心女中也都有這樣的氛圍。因此我們覺得有必要將前人的心血重新整理論述，以一個展覽及專書的方式來呈現，這是策劃「臺灣戰後經典手繪施工圖建築展」及製作此專書的初心。

　　不過在展覽裡挑選展出的十八套施工圖，由於書的形式與展覽有所差異，再加上路思義教堂圖紙商業授權的不確定性，及展覽結束後無意間取得王秋華建

築師的中研院舊美國文化研究中心（現歐美所圖書館）更完整的施工圖，所以決定用舊美國文化研究中心取代王儀曾女士的石門水庫紀念碑亭；原因是目前碑亭僅有結構圖，缺建築圖，置換它，雖覺得遺憾，但為了能保持書的統一性，只能暫時割愛。再者，專書篇幅的限制，評估後，只能挑選出九套施工圖，原王大閎、張肇康、陳仁和、李重耀等四位建築師各有三套，同樣也只能割愛擇出一套最精彩的，這當然也是為了保持施工圖的多元性。如果來日有機會，我們樂意繼續編纂第二本或第三本專書，將過去這些各建築師事務所私密的看家本領公諸於世，成為整個建築文化滋長的養分。就像義大利符號學家艾可（Umberto Eco, 1932-2016）所說，面對歷史巨人，我們只是一個侏儒，但我們可以站在巨人的肩膀上，看得更高更遠。

本書能在此呈現，是先有了展覽。因此得感謝前階段許多單位及人，首先是財團法人國立臺北科技大學建築文教基金會的大力支持，侯西泉董事長在 2021年，同樣在北科藝文中心的「空間、文化與手工性——微觀王大閎先生的建築世界」展覽中，就對當時一套陳列在展場的國父紀念館施工圖感興趣，並與今天新北市建築師公會的崔懋森理事長共同萌發出如何

推動「臺灣戰後經典手繪施工圖建築展」，希望建築界或建築學子能因此重視繪製細部設計施工圖的重要性。

當然還得感謝新北市建築師公會的創舉，除了幾位公會成員以個人名義贊助「臺灣戰後經典手繪施工圖建築展」首展外，他們還大力推動公會編列年度預算支持該書的出版，雖是以購書的形式為之，但臺灣建築師公會已許久不見這種有遠見、扎根的「社會責任」，這種形式的支持不僅讓公會內部成員擁有與前輩建築師或歷史為鄰的美意，也連帶著讓有意義的過去被重新包裝並流通於市，整個社會都能得利並分享這美好的過去。我們知道臺灣建築專業市場侷限，有文化內涵的更是如此，如果有資源的公部門或各城市公會不推動，我們的建築文化是不容易更多元前進的。其實今天這本書基本上還是屬於建築史研究的一部分，「揭示過去就是發現未來」，我們並不想死氣沉沉地堆砌文獻，我們希望從有價值的過去發現未來。因此新北市建築師公會這次擲地有聲的創舉，將成為臺灣建築師公會的楷模，我們再次向他們致意。

另外還得感謝國立臺灣博物館典藏「二次戰後臺

灣經典建築設計圖說」的授權使用，也要感謝張肇康夫人徐慧明女士及呂阿玉的兒子呂志宏先生也分別無償授權了東海大學體育館及臺東舊縣議會的圖面資料。

在此要深深地感謝財團法人國立臺北科技大學建築文教基金會、元宏聯合建築師事務所、王小濬校友、蕭家福聯合建築師事務所、璞永建設·璞園團隊、蔡正義建築師、謝文豐建築師、崔懋森建築師、空間新象室內裝修設計工程有限公司、黃翔龍建築師、許華山建築師、陳文吉建築師等單位，對前一階段展覽的贊助。也要感謝國立臺北科技大學在場地及展覽事務各方面的協助，其中建築系邵文政前主任及財團法人國立臺北科技大學建築文教基金會的執行長宋承翰老師最為辛苦，他們得多方協調才能讓展覽順利完成。再者是藝文中心劉秋蘭老師的團隊也從旁給予許多協助，沒有這一切，不會誕生此專書。

本書的組成除九套施工圖的九篇導讀外，我們也舉辦了一場針對這九套圖的「回到未來──臺灣戰後經典建築手繪施工圖跨世代閱讀座談會」，由對施工有深厚經驗的賴明正老師召集，並推薦另三位老師共同參與，其中陳玉霖老師負責閱讀公東高工聖堂大

樓、臺東舊縣議會及菁寮聖十字架天主堂；陳冠帆老師由於其跨領域的結構技師專業，因此勞煩他負責在結構系統較具特殊性的東海大學體育館及鳳山肉品市場；王中胤老師則是張哲夫建築師事務所的營運長，且事務所的洪一鶴先生就是我們建築界畫施工圖的瑰寶，因此請他針對兩棟明顯與華人傳統建築連結的建築──國父紀念館與木柵指南宮凌霄寶殿進行解讀。最後，召集人賴明正老師自己則挑選了聖心女中與中研院舊美國文化研究中心作為研究對象。其實這九套施工圖，當年主持的建築師都已離我們而去，當下的我們得費力解讀，才能得知一二，或許歷史就是這樣，無法還原，只能詮釋。我們將這場難得的座談會內容記錄下來，製作成別冊，與有完整圖集的專書分開成冊，冀求讀者閱讀座談紀錄時，方便對照專書圖集裡的施工圖。

另外我們也請了兩位資深建築師，洪育成與陳佩瑜老師共同撰寫一篇針對菁寮聖十字架天主堂施工圖細膩解讀的文章，以他們一生的建築實踐回頭審視前輩建築師所留下的施工圖，相信也別具意義。至於九套施工圖，也不可能完整地將整套圖面印出，像聖心女中原始的圖面資料有兩大本，一大一小，估計超過

上百張，我們只能擇出其中精彩的圖面，或像國父紀念館的施工圖亦數量繁多，只能在編者的判斷下做出分享。

我們想，這是臺灣第一次將本土建築師過去的努力以不同方式呈現的專書。建築是集眾人之力努力的成果，有業主、建築師，結構、機電、空調，以及營造廠，還有最後的使用者的維護，皆攸關建築生命的長存，其中最能管窺設計精要的，就是這套在設計階段的建築施工圖。即便我們發現房子蓋完後，經常與原始設計圖是有誤差的，這可能也是後來規定建築師在工程結束後要畫竣工圖的原因。所有這一系列設計營造的過程，都可看見建築創作的艱辛與喜悅、妥協與夢想。●

編著者簡介

徐明松

建築史學者、策展人、銘傳大學建築系助理教授。著有《柯比意：城市・烏托邦與超現實主義》（2002）、《古典・違逆與嘲諷：從布魯涅列斯基到帕拉底歐的文藝復興建築師》（2003）、《王大閎：永恆的建築詩人》（2007）、《粗獷與詩意：臺灣戰後第一代建築》（2008，與王俊雄）、《建築師王大閎：1942-1995》（2010）、《王大閎先生：靜默的光，低吟的風》（2012，與倪安宇）、《蔡柏鋒：不帶偏見的形式實驗者》（2012）、《走向現代：高而潘建築的社會性思考》（2015，與劉文岱）、《可傳承的日常：從葛羅培斯到 Philipp Mainzer，一條始於包浩斯的建築路徑》（2021，與倪安宇）、《狂喜與節制：張肇康的建築藝術》（2022，與黃瑋庭）。

黃瑋庭

中原大學設計學博士研究生。2017 年，體驗王大閎先生的建國南路自宅與閱讀其生命歷程後，發覺建築史的迷人之處，開始與徐明松老師研究王大閎、陳其寬、張肇康等臺灣戰後建築師，並合著《狂喜與節制：張肇康的建築藝術》；協助策劃「妥協與夢想：國父紀念館建築文獻與王大閎先生逝世周年紀念特展」（2019）、「高瞻遠矚：高而潘建築作品珠玉展」（2020）、「空間、文化與手工性：微觀王大閎先生的建築世界」（2021）、「現代之眼：張肇康誕辰百年建築紀念大展」（2022，共同策展人）、「洞洞與花牆：臺灣戰後建築的文化情調」（2022，共同策展人），以及「臺灣戰後經典手繪施工圖建築展」（2022，共同策展人）。

邵文政

國立臺北科技大學建築系副教授，曾任學校總務處副總務長兼事務組組長、建築系系主任；共同策劃「臺灣戰後經典手繪施工圖建築展」（2022，與徐明松、黃瑋庭）。也是國立臺北科技大學健康環境研究室及實驗室主持人、社團法人臺灣幸福健築協會理事長、財團法人國立臺北科技大學建築文教基金會董事。著有《綠領建築師教你設計好房子》（2013，合著，野人文化）。

KÖLN, AM 5. 3. 1956 M. BL.NR. 9
DER ARCHITEKT :

臺南後壁｜
菁寮聖十字架天主堂

戈特弗里德‧波姆 與楊嘉慶

1957 / 1960

fig.a：波姆肖像。

戈特弗里德 · 波姆 1920-2021

Gottfried Böhm

德國建築師，生於奧芬巴赫（Offenbach），父親多米尼庫斯 · 波姆（Dominikus Böhm, 1880-1955）為當時著名的教堂建造者。1942 年至 1946 年就讀慕尼黑工業大學，1947 年進入慕尼黑雕塑藝術學院。1947 年至父親的事務所工作，並於 1955 年父親過世後接管事務所。1950 年曾任職於魯道夫 · 史瓦茲（Rudolf Schwarz）的事務所，1951 年也在紐約卡耶坦 · 鮑曼（Cajetan Baumann）事務所工作六個月。建築語言受到父親的影響，養成的多樣性讓他的建築風格與眾不同，極具想像力。1986 年獲普立茲克建築獎（Pritzker Architecture Prize）。

　　菁寮聖十字架天主堂位於臺南縣後壁鄉。由德國籍神父楊森（Eric Jansen）邀請在德國以設計教堂而聞名的波姆家族擔任建築師，並由新營地區建築師楊嘉慶協助施工圖繪製。波姆 (fig.a) 於 1955 年底完成聖十字架天主堂設計，1957 年 2 月宿舍部分先行動工，於 8 月完工，聖堂則於 11 月開始興建，1960 年 10 月 18 日完工啟用。

　　因經費拮据，設計與施工期間波姆皆未到訪臺灣以了解基地環境狀況，由此可見，建築師僅能透過神父拍攝的照片或對當地物理氣候的描述來進行設計。或許與地域文化的連結較弱，但也形成特殊的視覺地景——天主堂猶如太空艙降落在純樸的後壁鄉菁寮村，在一片嘉南平原的綠色稻田中，矗立著神的殿堂，平添了不少超現實況味的神祕色彩 (fig.b-e) 。

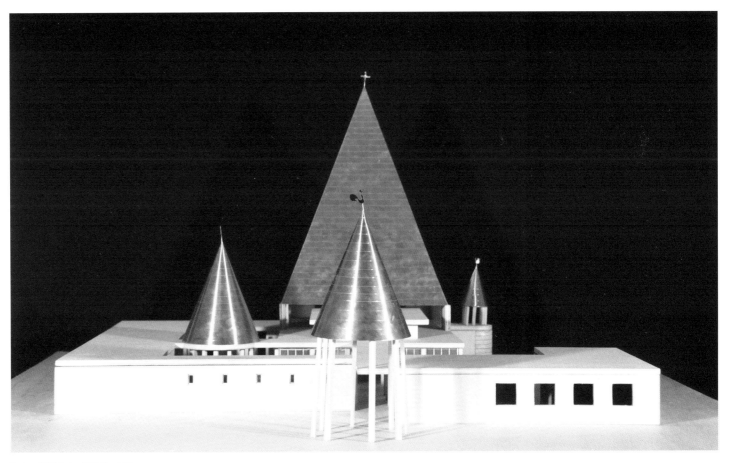

fig.b：模型北向（正面）立面。

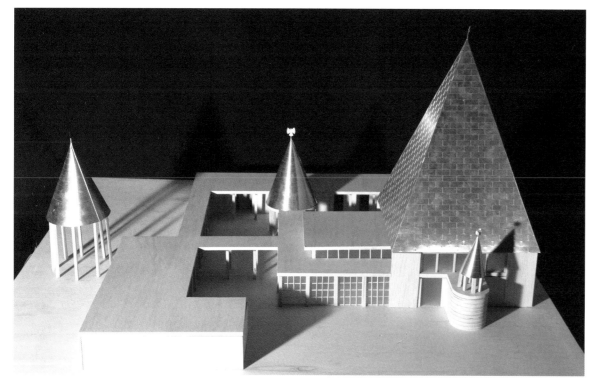

fig.c

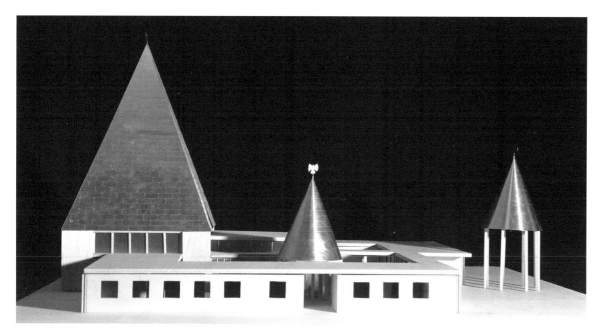

fig.d

fig.c：模型西向鳥瞰。
fig.d：模型東向立面。

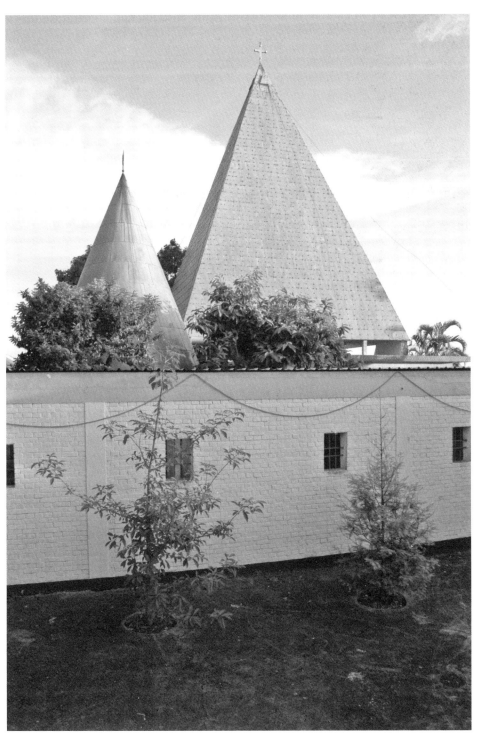

fig.e：北向一景，現況。

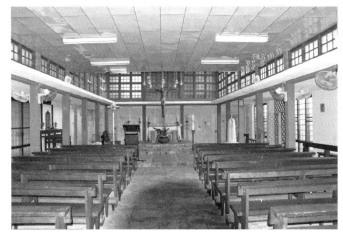

fig.f：聖堂室內，現況。

　　在空間組織上，波姆承襲西方修道院的傳統，但融合現代主義的精神，打破古典修道院封閉且穩定的空間感，以 240 公分的模矩組織流動的空間，獨立廊道或依附在建築旁的半戶外廊道串連起裡外的空間，包含北側緊鄰入口的幼稚園與辦公室、東側的神職人員宿舍以及南側的聖堂 (fig.f)，部分空間的感覺與瑞士天主教白冷會的費宥諒（Karl Freuler）神父所設計的臺東白冷會總部（1966）有異曲同工之妙，廊道因而成為了空間可遊的重要元素 (fig.1-7)。

　　此外，波姆運用了一套象徵邏輯 ——四個大小有異且位置不同的尖塔，形成天主堂最受人矚目的外型，也具有強烈的宗教象徵意涵。如最高的聖堂尖塔上為十字架 (fig.h)，聖體堂上方的塔置皇冠 (fig.13)，聖洗堂上的塔則置鴿子 (fig.14)，以及入口鐘塔上方的公雞 (fig.15)。在楊森神父所拍的照片中，1950 年代臺灣農村隨處可見雞或鴨群漫步的日常景象，在波姆繪製的正立面圖

亦可見牠們的身影，以及南國意象的椰子樹 (fig.3) 。波姆設計的公雞圖騰帶點童趣、討喜的形式，置於「入口」的尖塔上，似乎暗示人與神的空間區隔。穿越入口，順著廊道行走，沉澱心靈，再進到位於軸線底端、左右對稱的聖堂，如同日本神社鳥居與系列空間的意圖。

從波姆繪製的圖紙中可見德國人對細節的要求，他不僅繪製 1:100 的基本建築圖，甚而局部放大繪製 1:20、1:10、1:5、1:2，甚而 1:1 的圖面，包含尖塔上的圖騰、家具、窗戶細部、洗禮槽，及其上方圓錐的頂蓋、燈具、尖塔的內部構造、隔熱與通風系統等 (fig.8、11-19) 。雖是一棟造型簡約、規模不大的天主堂，但其設計密度之高，大至整個空間，小至窗戶上的鎖件，波姆皆有清楚的交代 (fig.21、g) 。

另值得一提的還有，波姆身處冬天下雪、屬溫帶氣候的德國，卻細心考量南臺灣炎熱的氣候，設計隔熱層以及謹慎的開窗，以利空氣產生對流，解決屋頂過熱的問題 (fig.16-18) 。●

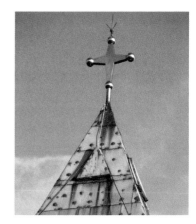

fig.h：聖堂上方尖塔，現況。

fig.g：窗上壓紋。

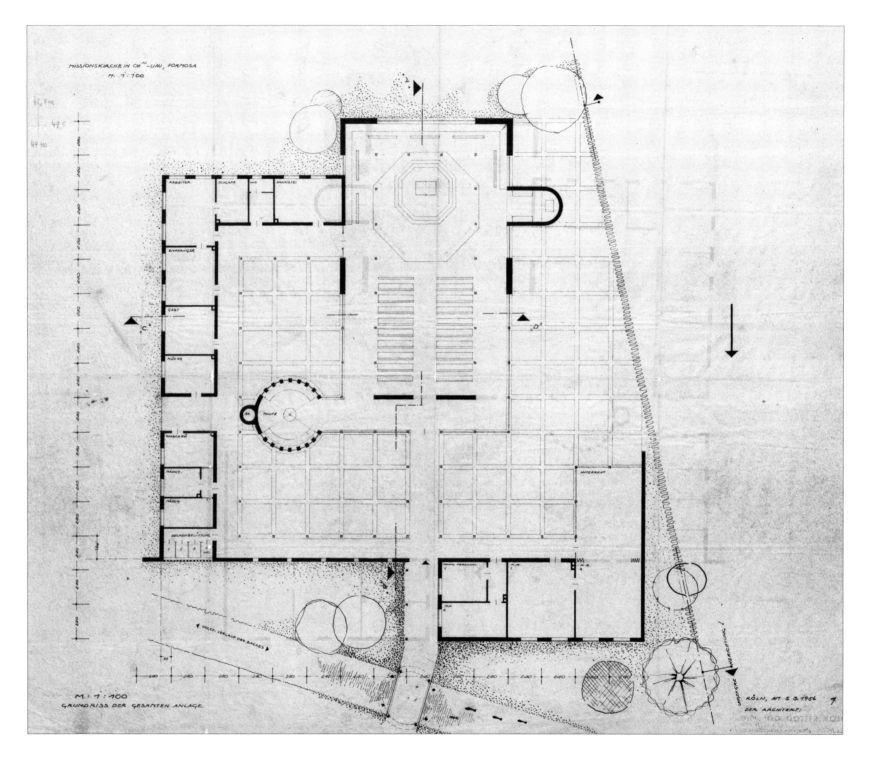

fig.01

一層平面圖

繪圖：波姆建築師事務所
日期：1956 年 3 月 5 日

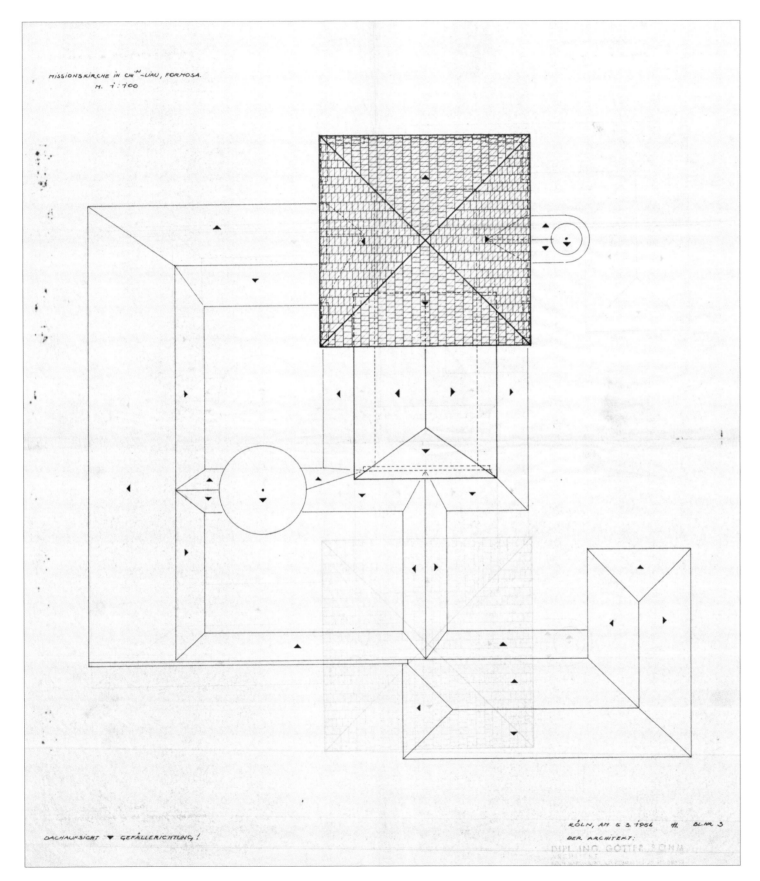

fig.02

全區屋頂洩水平面圖

繪圖：波姆建築師事務所
日期：1956 年 3 月 5 日

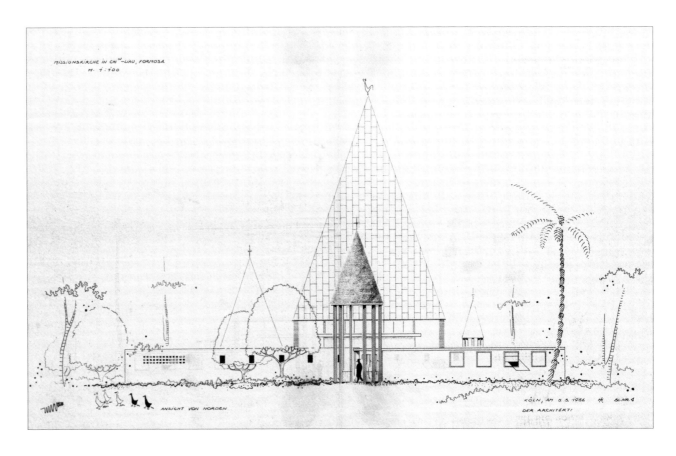

fig.03
北向（正面）立面圖

繪圖：波姆建築師事務所
日期：1956 年 3 月 5 日

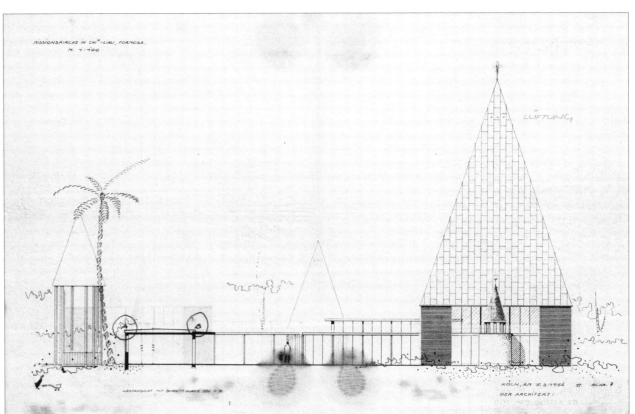

fig.04
西向剖立面圖

繪圖：波姆建築師事務所
日期：1956 年 3 月 5 日
方尖塔右側手寫「Lüftung」，意為「通風」

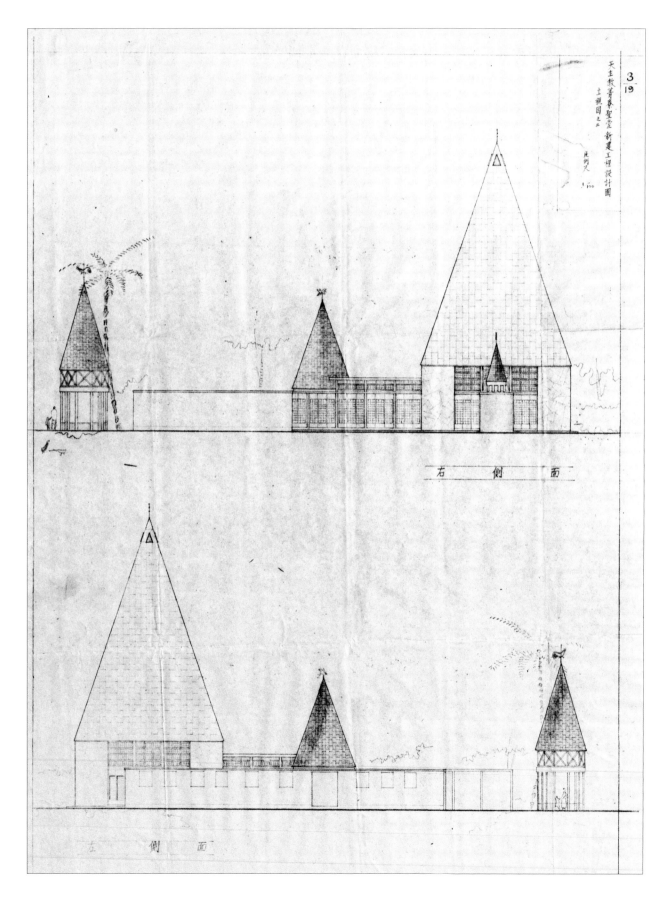

天主教菁寮聖堂 新建工程設計圖
立視圖之二
比例尺 1/100

3/19

右　側　面

左　側　面

fig.05
西、東向立面圖

繪圖：楊嘉慶建築師事務所

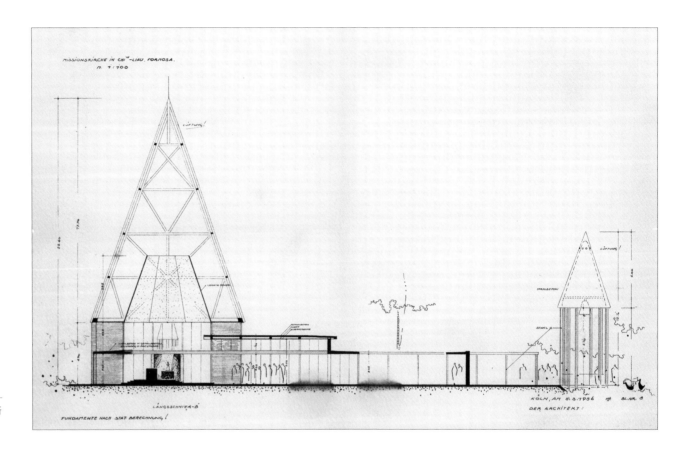

fig.06

南北向剖面圖

繪圖：波姆建築師事務所

日期：1956 年 3 月 5 日

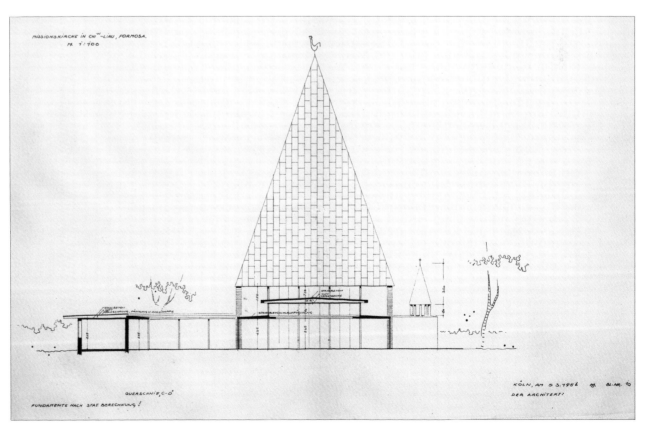

fig.07

東西向剖立面圖

繪圖：波姆建築師事務所

日期：1956 年 3 月 5 日

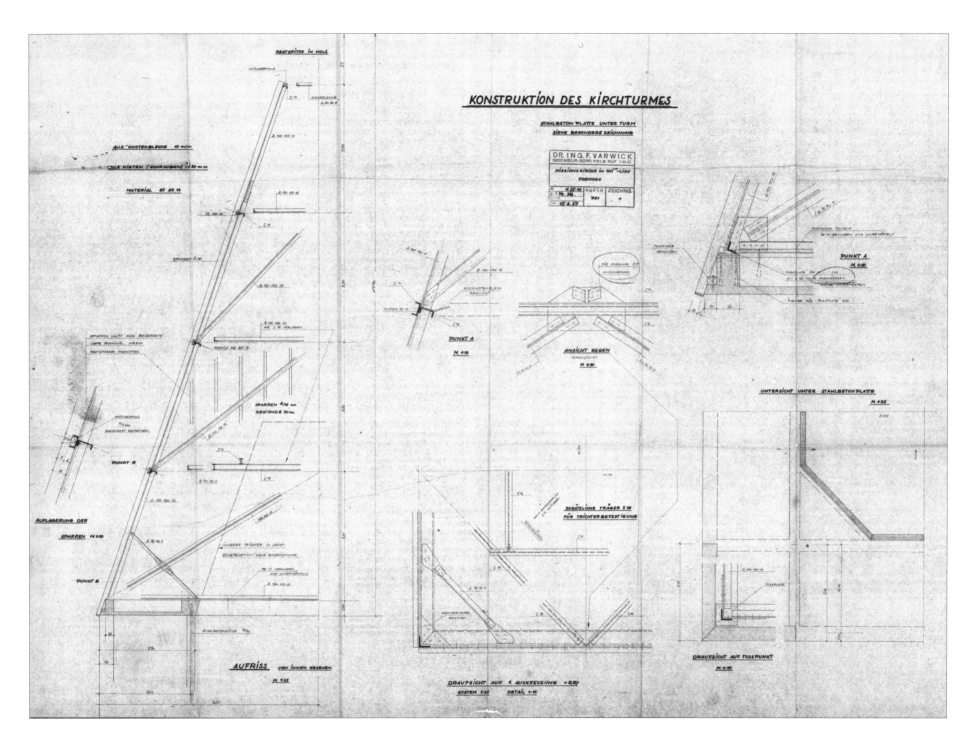

fig.08

聖堂尖塔結構大樣圖

繪圖：Va.（結構技師 F. Varwick 的簡稱）；
　　　Wo.（結構技師 L. Wolf 的簡稱）

日期：1957 年 6 月 15 日

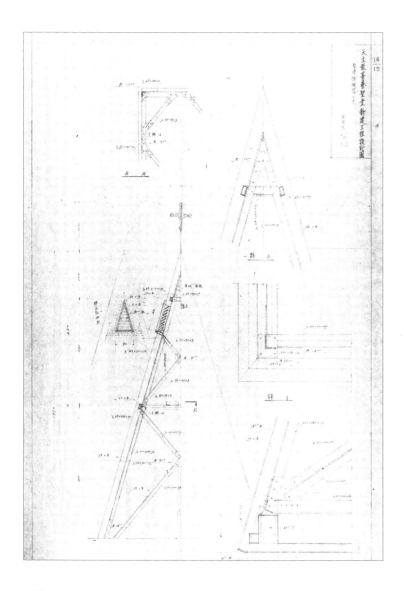

fig.09

聖堂尖塔結構及通風大樣圖

繪圖：楊嘉慶建築師事務所

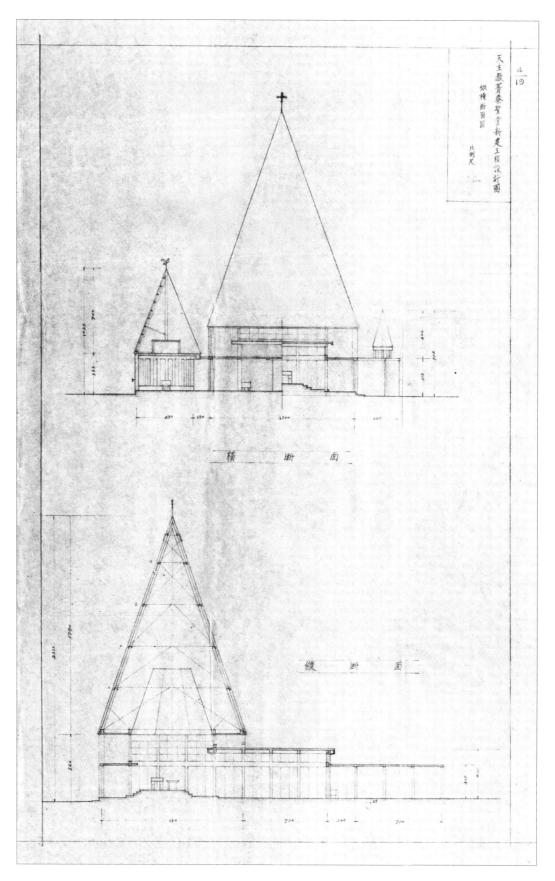

fig.10

**北向剖立面圖及
聖堂縱向剖面圖**

繪圖：楊嘉慶建築師事務所

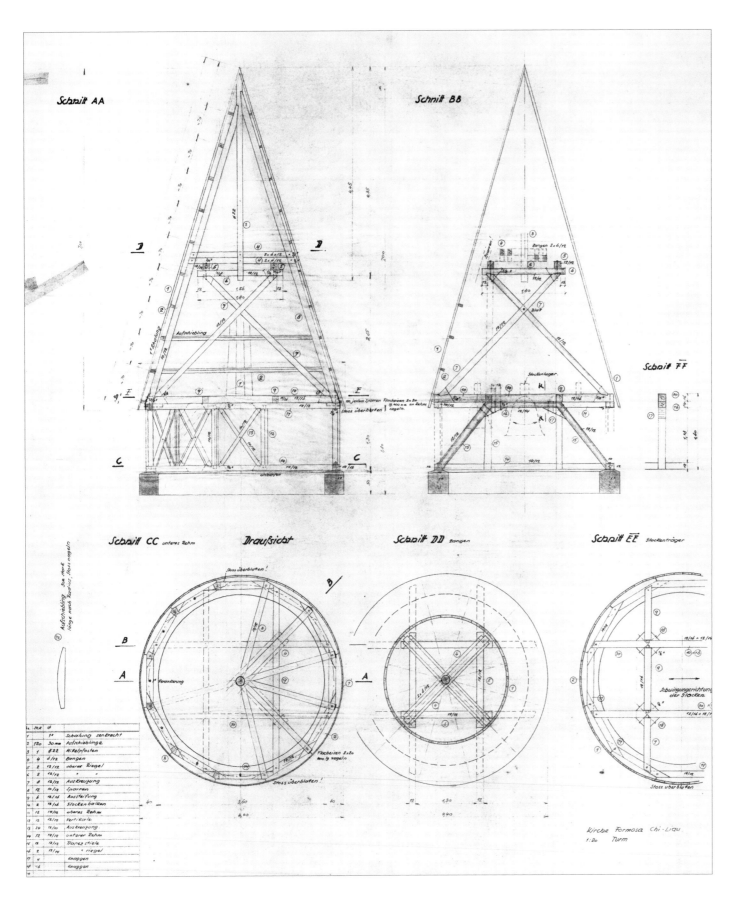

fig.11
入口尖塔結構詳圖
繪圖：波姆建築師事務所

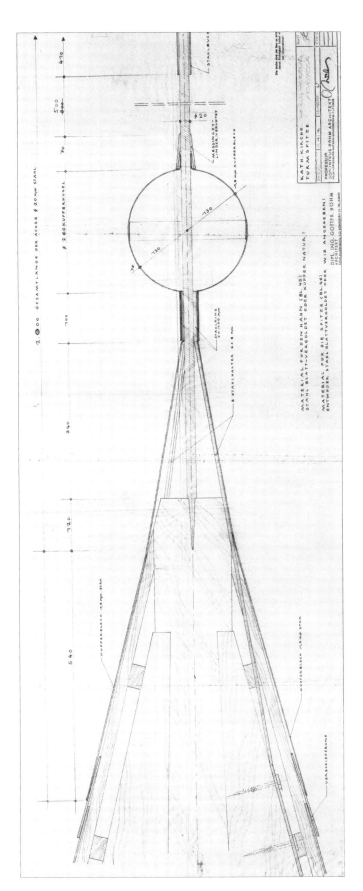

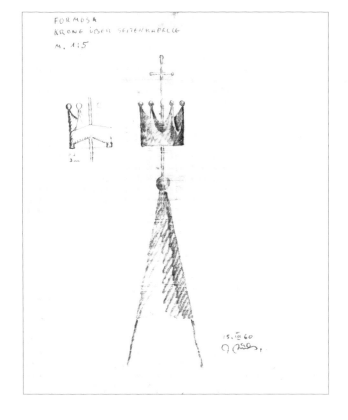

fig.12

尖塔細部圖

───

繪圖：波姆建築師事務所

fig.13

聖體堂尖塔上方的鑄鐵皇冠，
設計草圖

───

繪圖：G. Böhm（波姆）

日期：1960 年 3 月 15 日

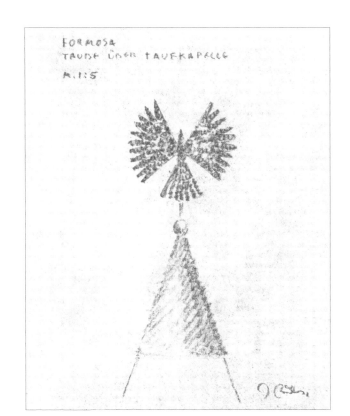

fig.14

聖洗堂尖塔上方的鑄鐵鴿子，
設計草圖

───

繪圖：G. Böhm（波姆）

日期：推測 1960 年

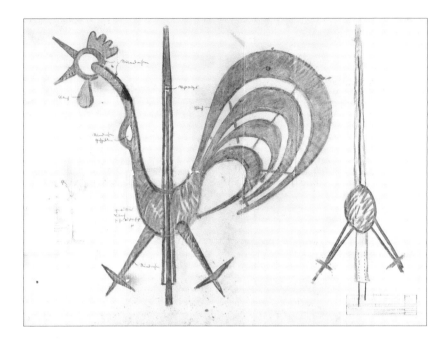

fig.15
入口尖塔上方的鑄鐵公雞，
設計草圖

繪圖：推測 G. Böhm（波姆）

日期：推測 1960 年

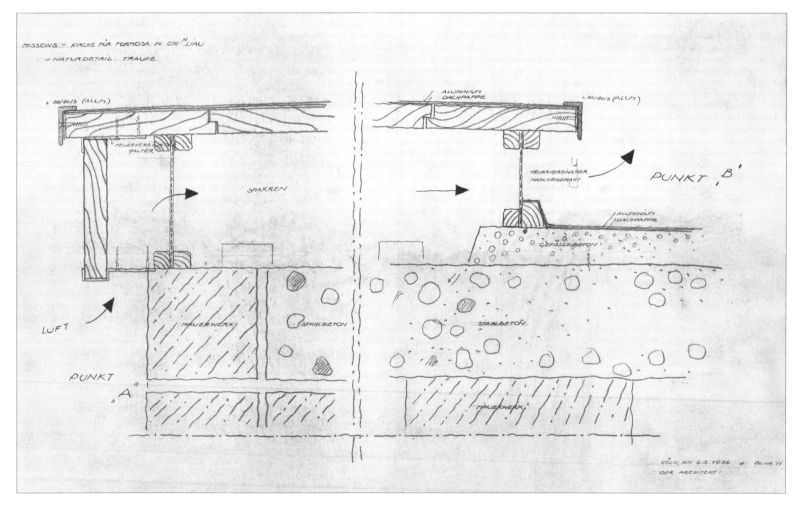

fig.16
屋簷細部設計草圖

繪圖：推測 G. Böhm（波姆）

日期：1956 年 3 月 5 日

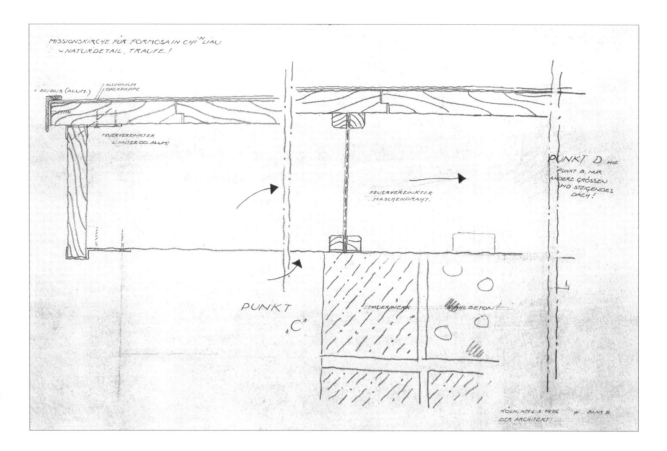

fig.17

屋簷細部設計草圖
────
繪圖：推測 G. Böhm（波姆）
日期：1956 年 3 月 5 日

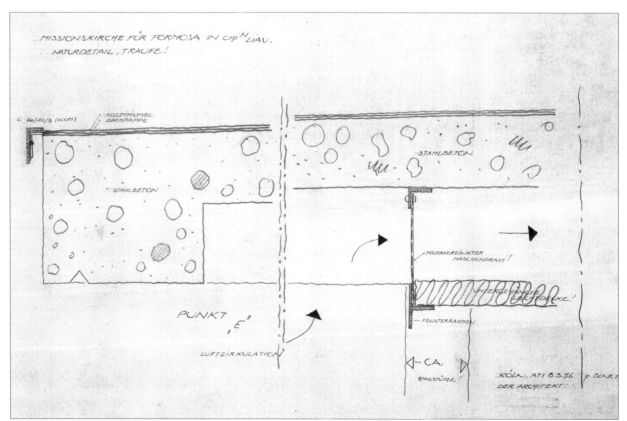

fig.18

屋簷細部設計草圖
────
繪圖：推測 G. Böhm（波姆）
日期：1956 年 3 月 5 日

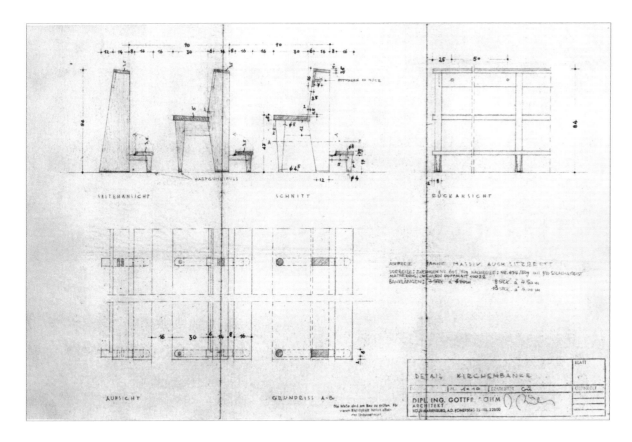

fig.21

門扇細部設計草圖

繪圖：G. Böhm（波姆）
日期：1959 年 8 月 13 日

fig.19

聖堂長椅設計圖

繪圖：波姆建築師事務所

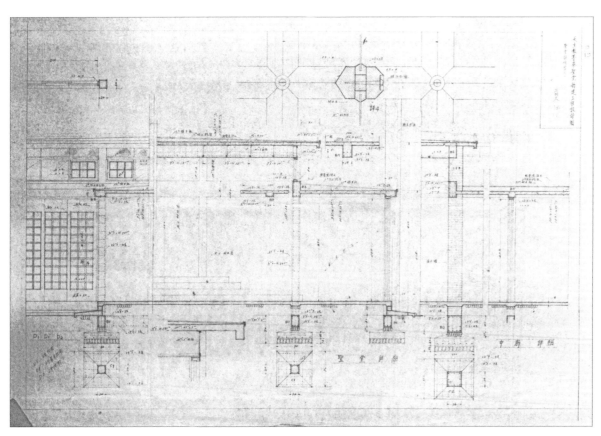

fig.20

**聖堂座位區剖面圖及
室內立面圖**

繪圖：楊嘉慶建築師事務所

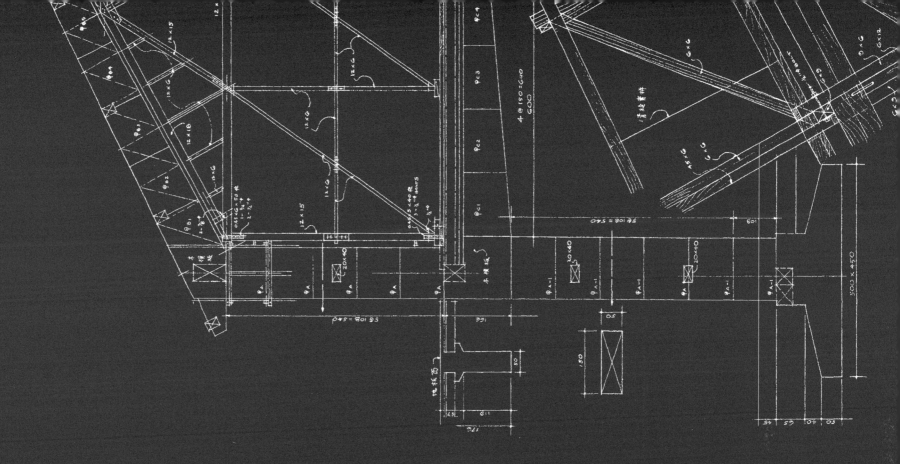

臺中｜
東海大學體育館

張肇康

A·12 剖面 1:1:6

預搗混凝土模板

編號	前後板		側板		每槽0數量	小計	備考
	長	寬	長	寬			
甲A	46	108	120	108			
甲A1	46	108	150	108			
甲B1～甲B8	140	46	140	60～120			
甲C1～甲C4	150	46	150	63～119			
甲C5	150	46	150	63			
乙A	46	105	100	105			
乙B1～乙B8	110	46	110	40～100			

1956—1959

fig.a：葛羅培斯（左）與張肇康（右）合影。

張肇康 1922-1992

祖籍廣東中山，長居香港與上海，曾祖父是清朝的道臺，祖父在香港經營
地產。1943 年就讀上海聖約翰大學建築系，是中國第一所採用包浩斯教
學系統的學校。1949 年至美國留學，先進伊利諾理工學院研究所一年，
後至哈佛大學設計研究生院，師從葛羅培斯（Walter Gropius），並到麻
省理工學院輔修都市和視覺設計。1954 年受貝聿銘邀請，與陳其寬共同
規劃東海大學，從此與臺灣結緣。離開東海大學後，曾協助多位港臺建築
師完成膾炙人口的建築作品，晚年更帶領港大建築系學生多次進入中國，
測繪古老民居，出版《中國：建築之道》（1987）一書。

目前「出土」的體育館各式圖說，有 1956 年 4 月 15 日第一版的設計草圖三張。此時張肇康 (fig.a) 仍在紐約，就像圖書館的設計程序一樣，由他為東海大學提供進一步準確的施工圖說。1957 年 10 月 14 日張肇康離臺回美前[1]的十三張定稿施工圖 (fig.1-5、10-14)，繪圖者為「江」（江德通），是一位具繪圖能力的專業人員，不確定其背景及任職，不過應與東海大學關係密切，之後有很長一段時間也都在協助陳其寬繪製東海大學校園的施工圖，推測應是學校營繕組的工作人員。另有兩張施工圖未標示時間，與前述定稿對照，僅有內部空間微調及擋土牆開挖位置變動，也就是說，

這兩張施工圖在西側建築的部分，擋土牆與建築物間的距離變得稍小些，變動不大，猜測可能是 1957 年 5 月到 7 月間，張肇康用來初步估價的兩張平面圖；客觀來說，應該還有剖面與立面，否則不可能準確估出施工經費。再來，就是 1958 年 3 月 29 日畫的兩張圖，一張是關於燈具，另一張是各式修正的剖面，前一張標示了 1958 年 3 月 29 日，後一張未標示時間，推測是在 3 月 29 日前。繪圖者仍是江德通，所以估計這兩張是在施工期間變更設計而畫的圖，可能也在陳其寬的認可下完成。目前能掌握的，就是這二十張圖，分別是四個時間。

1　亞洲基督教大學聯合董事會存放於耶魯大學神學院圖書館之往來信函，出自 1957 年 12 月 10 日，張肇康寫給秘書長芳衛廉（Dr. William Fenn），並提及：10 月 26 日離開臺灣，先去日本十五天，11 月 11 日抵達香港，預計去歐洲旅行，計畫 1958 年 1 月底回到紐約。但 1958 年 3 月 14 日張肇康寫給會計長兼總務長畢律斯（Elsie Priest）與陳其寬的書信中，實際上卻是 3 月 10 日回到紐約。究竟為何延遲一個多月才返回，據目前掌握之文獻無法得知。

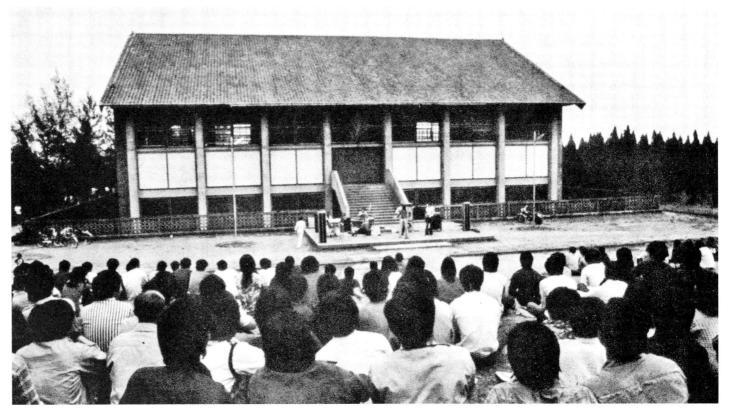

fig.b：正面全景，舊照。

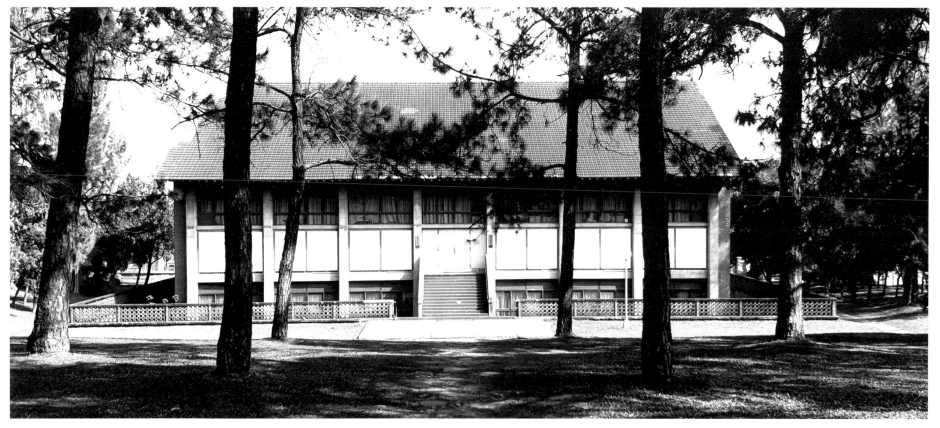

fig.c：正面全景，現況。

最需要釐清的是未標示時間的兩張施工圖。1957年5月6日，張肇康給貝聿銘的信中提到仍在評估體育館的結構系統，想嘗試採用義大利建築師皮埃爾·路易吉·奈爾維（Pier Luigi Nervi）的鋼絲網水泥（Ferro-cemento）的預力混凝土系統，以節省木材和施工時間[2]；隨後同年6月22日，聯董會秘書長芳衛廉（Dr. William Fenn）給貝聿銘的信中提及體育館設計的討論結果：如能將整個建築物抬高，避免開挖的必要性，可節省大幅開挖所需的擋土牆費用，如此一來，體育館工程經費可從臺幣5,230,000元降為4,780,800元，省下近500,000元，並將體育館上層空間改為禮堂，下層為球場[3]。由此可見，在1957年5月6日之前，或至少在7月22日前，已經有所有體育館的設計圖面，否則不會有臺幣5,230,000元的估價預算；再細讀圖面，判斷體育館四周的擋土牆的確有大量的開挖，造成芳衛廉對預算太高的憂心。總之，可推測這一套圖（目前僅兩張）完成的時間可能是在1957年5月到7月間。

2 同註1，出自1957年5月6日，張肇康寫給貝聿銘。

3 同註1，出自1957年7月22日，芳衛廉寫給貝聿銘。

4 同註 1，取自 1958 年 11 月 8 日，
芳衛廉寫給福梅齡（Mary Esther
Ferguson）。

5 同註 1，出自 1957 年 6 月 28 日，
福梅齡寫給張肇康。

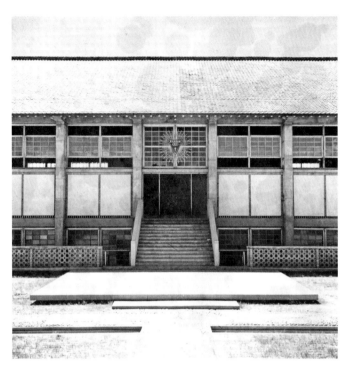

fig.d：正面局部，舊照。

不過在進一步開始分析前，也簡單地說一下初始的計畫書內容：西側上層有籃球場（可兼禮堂），底層初始設計是手球場，後來改為籃球場，東側則有室內游泳池一座，中間以管理及所有的服務空間連結 (fig.1-5)；但後來隨經費爆增，取消了游泳池，由於沒了游泳池，以下就簡稱「體育館」。整個設計的過程相當曲折變化，可歸納幾個重點。

首先，關鍵因素 —— 經費。影響經費的主要因素是結構系統與開挖深度。結構系統涉及到兩個大跨度建築的疊置，會造成底層結構因負擔沒必要的載重而致使樑柱斷面加大，自然造成經費增加，這也是芳衛

廉在 1958 年 11 月 8 日寫信給聯董會執行秘書福梅齡（Mary Esther Ferguson）所抱怨的事：「……將體育館和禮堂結合是個錯誤的決定，若按照原計畫分為兩棟建築物，可能會更好。體育館的下挖工程，可預見會花掉大量的經費，而用於支撐二樓的樑，同樣是非常昂貴。」[4]

但過程中，也有貝聿銘所下的指令。1957 年 6 月 28 日，福梅齡寫信給張肇康，轉達貝的幾項建議：一，取消下挖；二，取消原作為更衣室、辦公室的連結空間，利用短跨度及降低樓高的方式安置以上空間；三，或將游泳池置於體育館下層；四，或改設露天游泳池。[5] 這四點意見都清楚地指向一個共同目標，即降低體育館的建築成本，讓游泳池得以被實現。貝既然下了指示調整設計策略，為什麼最後的結果未調整？甚而還加大了開挖擋土牆與體育館建築的距離，亦即進行更多的開挖、耗費更多的錢？再者，關於取消「連結」空間、放棄底層的大跨度或改變游泳池的做法，也都未得到採納。原因究竟為何？目前仍沒有答案。

再者，整體建築並未按圖施工。核對 1957 年 10 月 14 日定案後的十三張圖與 1958 年 3 月 29 日前後由江德通畫的這兩張圖（此時張肇康已離臺）可明顯看出工程多處遭修改：首先是西側進體育館底層樓梯，原是下到底層球場的室內，同時也是夾層的看臺，再以直梯下至底層地面，體育館的東側亦同，呈對稱狀。這樣的好處是不會一口氣下得這麼遠，可透過夾層轉換空間，且提早進入室內，對多雨炎熱的中臺灣會合

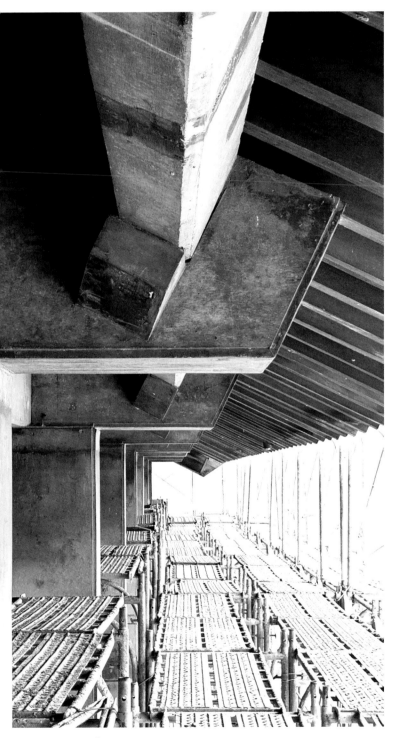

fig.e：屋簷。

理一些。

　　但 1958 年 3 月 29 日前後兩張圖的狀況是：其中一張各式剖面雖可看到仍留有底層夾層看臺，但也畫至底層地板室外折梯；另一張有標示 3 月 29 日的大剖面圖已無夾層樓板，且目前這整座上上下下戶外樓梯的細部設計完全不是張肇康的風格，顯得非常粗糙。其次是 1958 年 7 月 2 日，校董會董事兼財務、建築委員蔡一諤寫給芳衛廉的信中提及：「我們在工程師強烈的建議下，將上層夾層看臺的鋁架樓板 (fig.12) 改為鋼筋混凝土，可更為經濟，自然這也放棄了原來張肇康提供的細部設計。」[6]

　　最後就是東西兩側立面的巨大改變。如果細讀張肇康 1957 年 10 月 14 日那十三張施工圖中體育館的牆面大樣，可看出如今最上層的窗應有兩層，裡層是窗，外層是漏牆，類似圖書館的紅瓦陶管（書信裡稱「薄瓦」）的做法，大樣上標示「紅土瓦花牆」，陶管實質的造型仍未設計 (fig.10)；往下，大樣標示「內清水紅磚牆外漆白水泥面」，實質上的做法是，在柱間切分出兩塊突出的白水泥面，四周再留下半 B 可見的清水紅磚牆，底部再於每 1/4B 磚留一個同樣 1/4B 的孔洞作為通風之用，這在早年沒有空調設施的年代裡，極為重要；再往下，過了上層底層間的清水混凝土樑之後，再重複一次這樣的立面遊戲，最後以 60 公分的窗及 100 公分的檐度做收。至於陶管漏牆在興建的過程中就以經費及工期的考量[7]而放棄，如今只剩下沒有任何細節的鋁窗，缺少了整體建築該有的手工性。

6　同註 1，出自 1958 年 7 月 2 日，蔡一諤寫給芳衛廉。

7　同註 1，出自 1958 年 12 月 9 日，張肇康寫給福梅齡，提及校方希望在同年聖誕節前完工。

fig.g：駁崁欄杆。

fig.f：駁崁欄杆與廣場景觀。

　　儘管今日體育館的體態仍風姿綽約，但明眼人仍然可看出不慎的施工過程所造成的遺憾 (fig.b-i)。原體育館西側，在約農路與體育館間的斜坡上，有類似戶外劇場的空間 (fig.b)；如果真是這樣，刻意下挖，且「不碰觸」周圍地景，體育館就會宛如一座從地底浮出的輕盈建築。若當初能透過張肇康的巧手斟酌，那略帶日本味的灰瓦白牆及華人固有的素燒陶管漏牆，再加上左右那兩堵巨大的清水磚山牆的護持，即可讓體育館的立面成為露天劇場的舞臺背景，成就一處匯集歷史記憶的舞臺場景。●

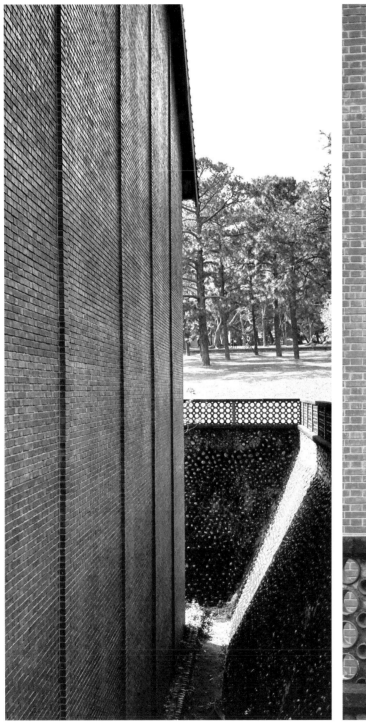

fig.h：清水磚山牆。

fig.i：建築與欄杆轉角處。

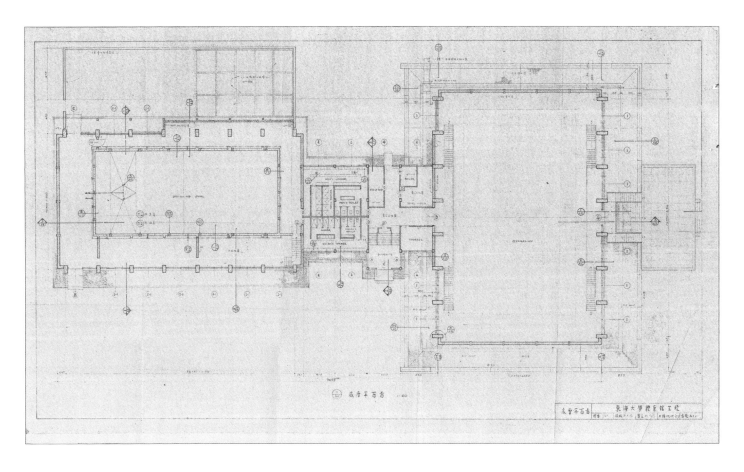

fig.01

底層平面圖

繪圖：江（江德通）

校核：C.K.C.（張肇康）

審定：C.K.C.（張肇康）

日期：1957 年 10 月 14 日

fig.02

二層平面圖

繪圖：江（江德通）

校核：C.K.C.（張肇康）

審定：C.K.C.（張肇康）

日期：1957 年 10 月 14 日

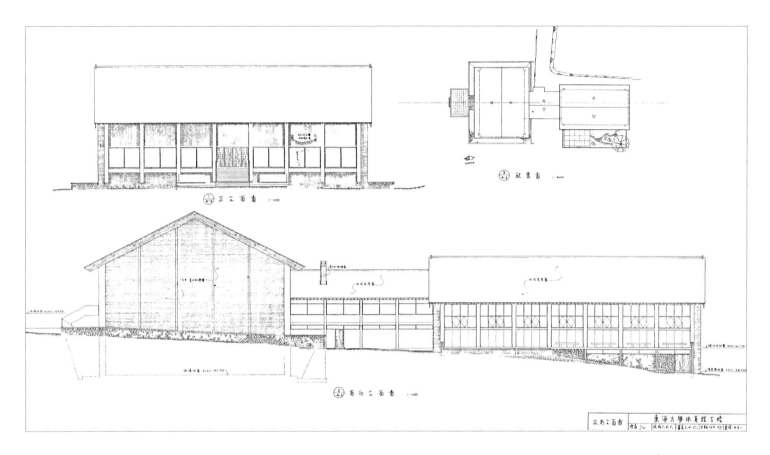

fig.03

配置圖及西、南向立面圖

繪圖：江（江德通）

校核：C.K.C.（張肇康）

審定：C.K.C.（張肇康）

日期：1957 年 10 月 14 日

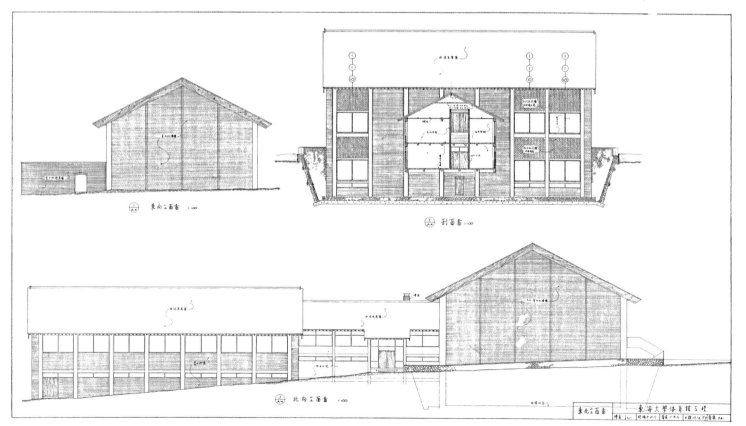

fig.04

東、北向立面圖及剖面圖

繪圖：江（江德通）

校核：C.K.C.（張肇康）

審定：C.K.C.（張肇康）

日期：1957 年 10 月 14 日

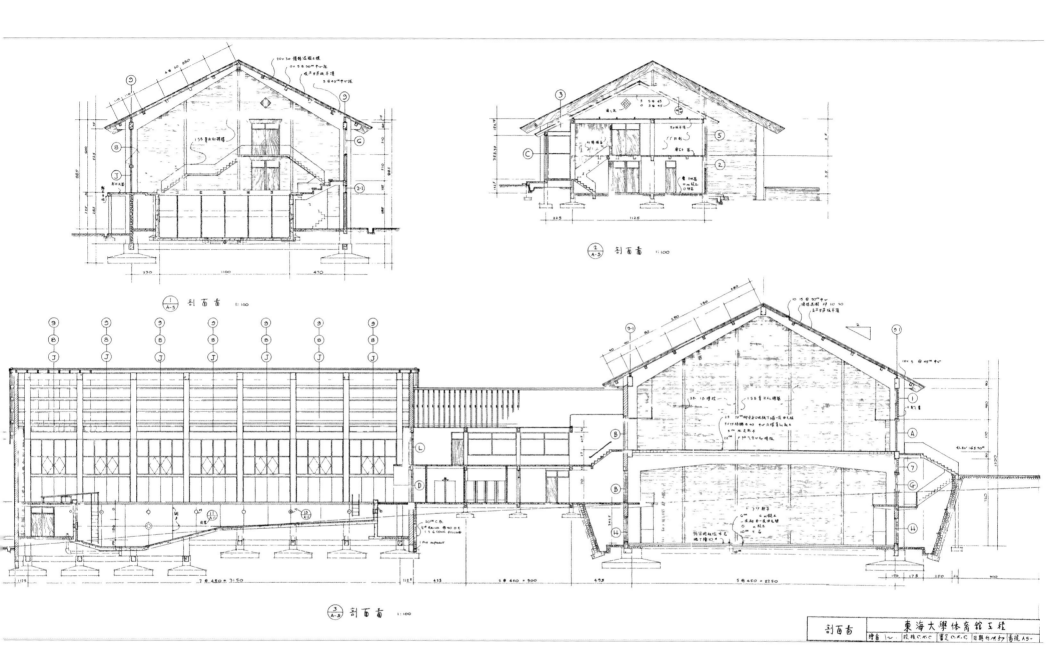

fig.05

各向剖面圖

繪圖：江（江德通）
校核：C.K.C.（張肇康）
審定：C.K.C.（張肇康）
日期：1957 年 10 月 14 日

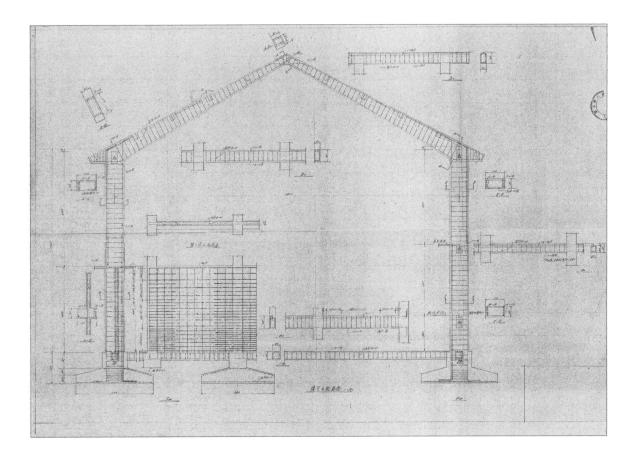

fig.06
前棟整體構架配筋圖

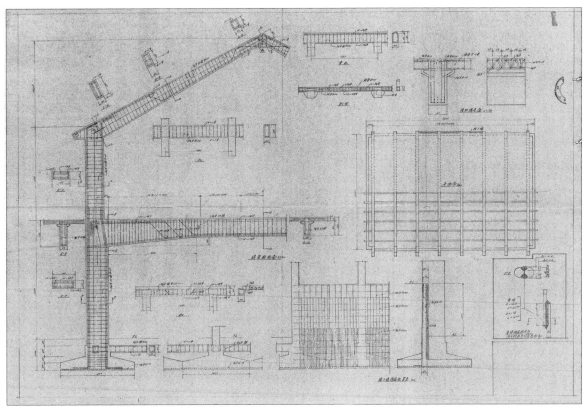

fig.07
前棟整體構架配筋圖、
樓板構造圖、
擋土牆配筋圖

fig.08
前棟山牆配筋圖

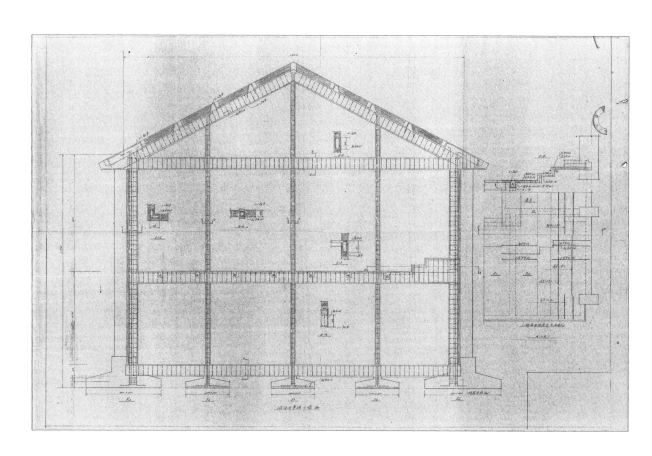

fig.09
後棟游泳池配筋圖

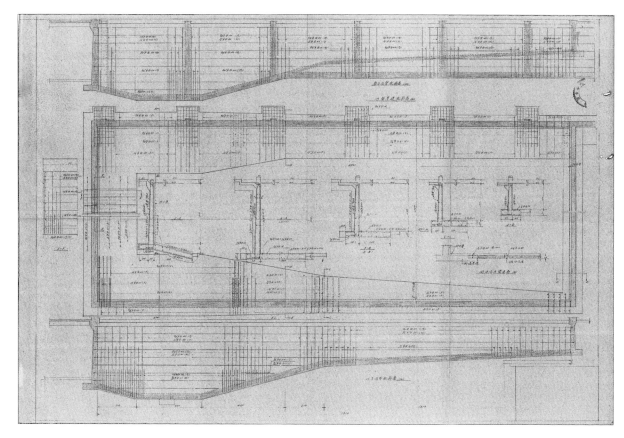

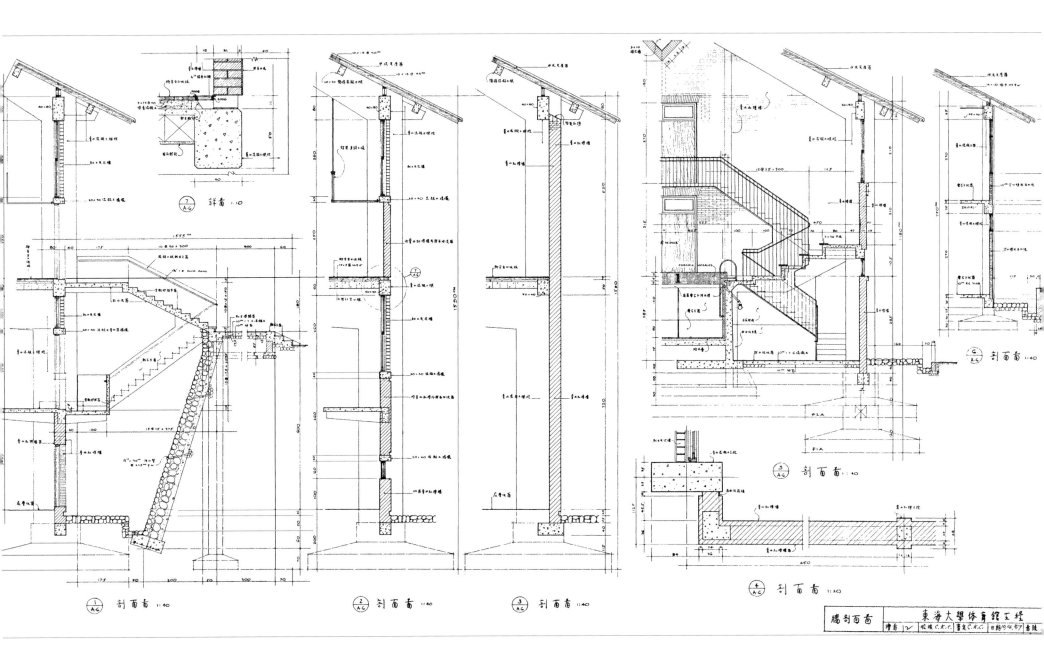

fig.10

各式牆剖大樣圖

繪圖：江（江德通）
校核：C.K.C.（張肇康）
審定：C.K.C.（張肇康）
日期：1957 年 10 月 14 日

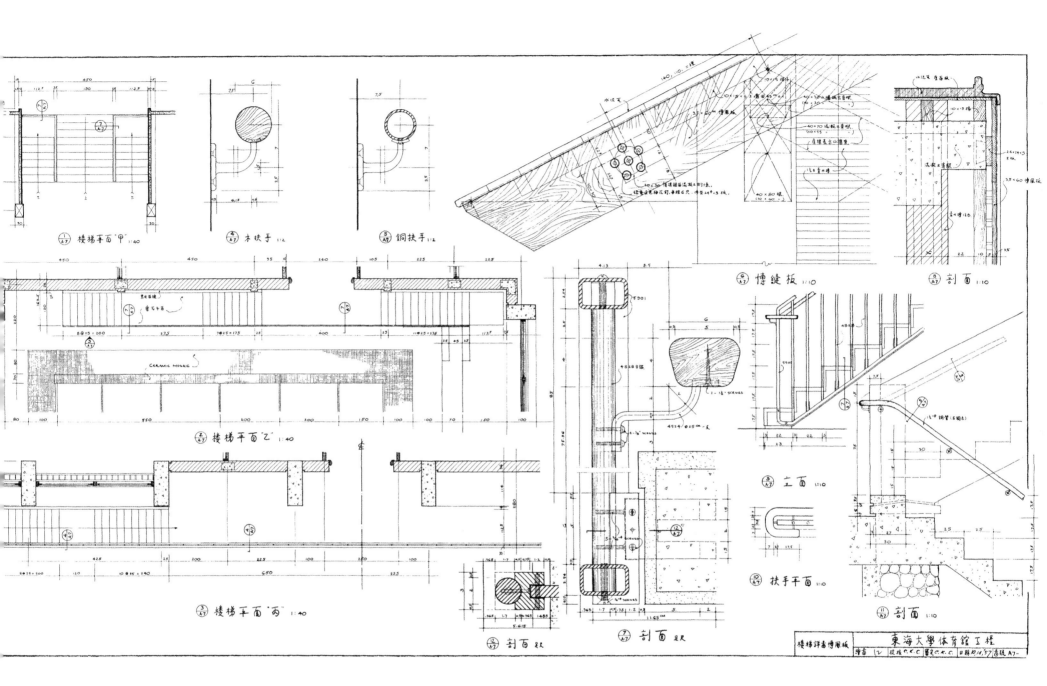

fig.11

樓梯及博風板大樣圖

繪圖：江（江德通）

校核：C.K.C.（張肇康）

審定：C.K.C.（張肇康）

日期：1957 年 10 月 14 日

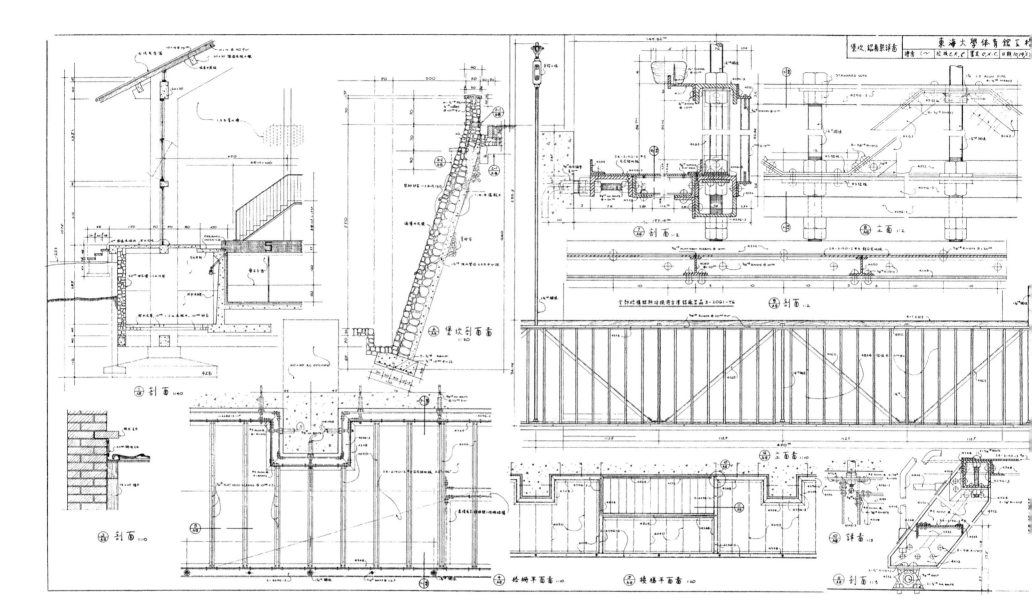

fig.12

駁崁及二層鋁看架大樣圖

繪圖：江（江德通）
校核：C.K.C.（張肇康）
審定：C.K.C.（張肇康）
日期：1957 年 10 月 14 日

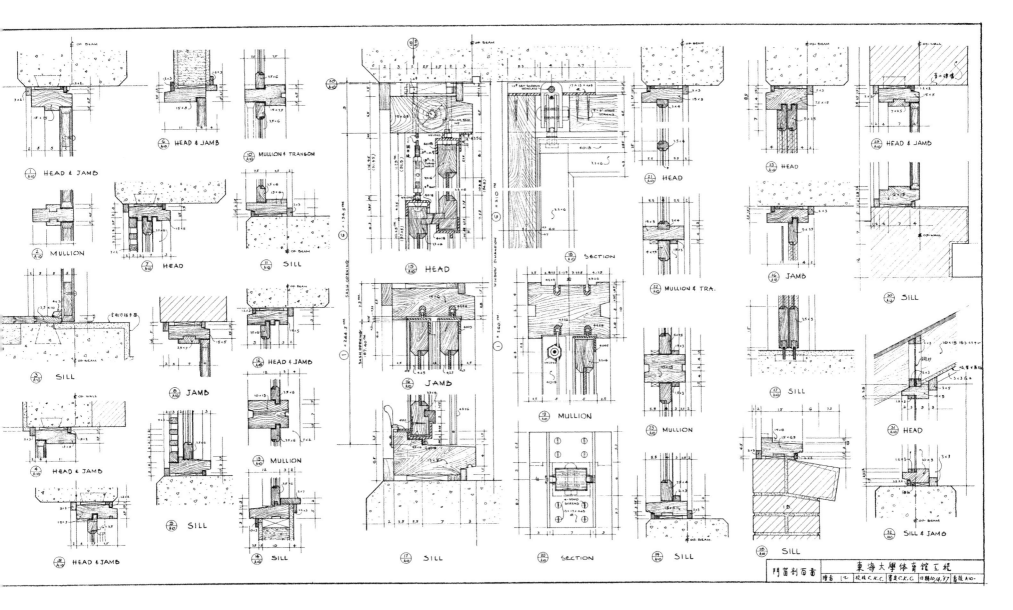

fig.13

門窗剖面大樣圖

繪圖：江（江德通）
校核：C.K.C.（張肇康）
審定：C.K.C.（張肇康）
日期：1957 年 10 月 14 日

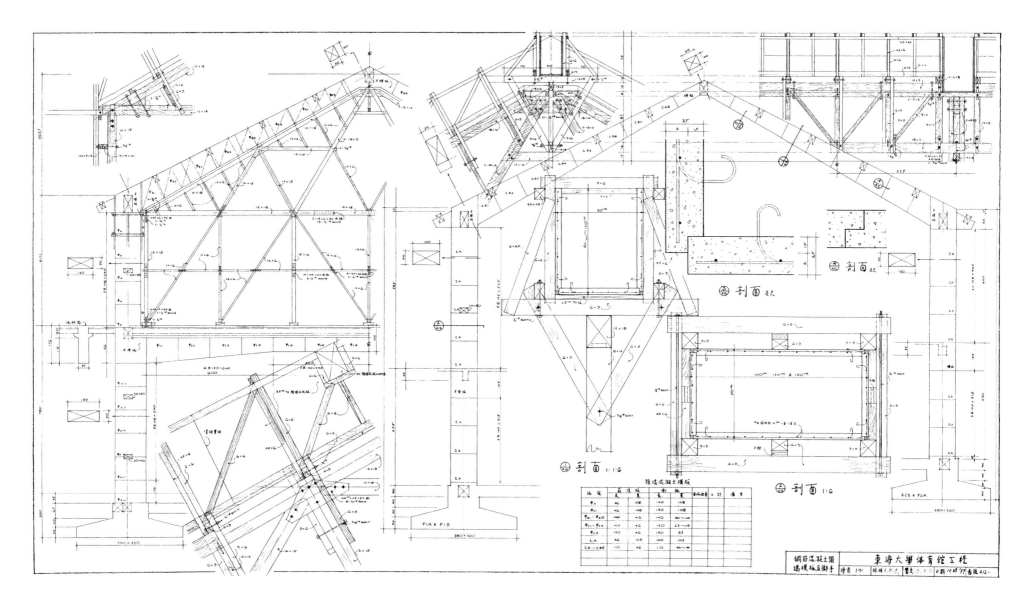

fig.14

鋼筋混凝土預搗模板詳圖

繪圖：江（江德通）

校核：C.K.C.（張肇康）

審定：C.K.C.（張肇康）

日期：1957 年 10 月 14 日

臺東｜
公東高級工業職業學校
聖堂大樓

達興登

1960

fig.a：達興登肖像。

達興登 1925-2020

Justus Dahinden

瑞士建築師，生於蘇黎世。早年曾潛心研究萊特（Frank Lloyd Wright）與高第（Antoni Gaudí）的作品。1949 年畢業於瑞士蘇黎世聯邦理工學院建築系，1956 年再取得蘇黎世聯邦理工學院的博士學位。建築語言明顯受到自身虔誠的宗教觀影響，而其對於宗教建築的見解，也成為日後都市建築設計的理論基礎。曾獲得 1981 年巴黎建築大獎，2003 年由斯洛伐克提名其為密斯歐洲建築獎得獎人。

　　白冷會全名為「白冷外方傳教會」，成立於 1921 年，會士以瑞士籍教士為主。因自許在「貧窮、受剝削、受輕視及失去人權」的人群中展開傳教工作，1953 年白冷會選擇當時最偏遠落後的臺東，作為在臺灣傳教的開端。公東高工由白冷會錫質平神父（Hilber Jakob）於 1957 年籌劃創校，1959 年奠基破土，1960 年完工，是白冷會來臺宣教初期重要的使命之一，目的在協助貧困青年能藉職業教育邁入現代主流社會，同時也可以替臺灣社會培育厚植產業所需之人力。

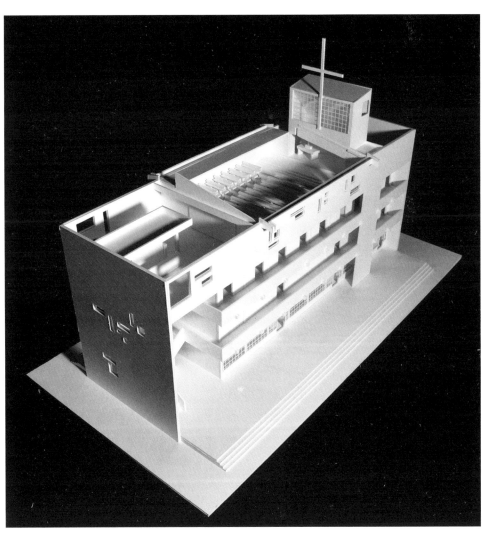

fig.b：模型西北向鳥瞰。

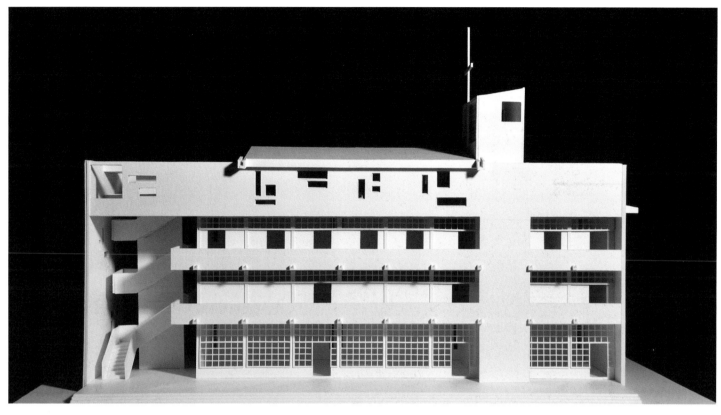

fig.c

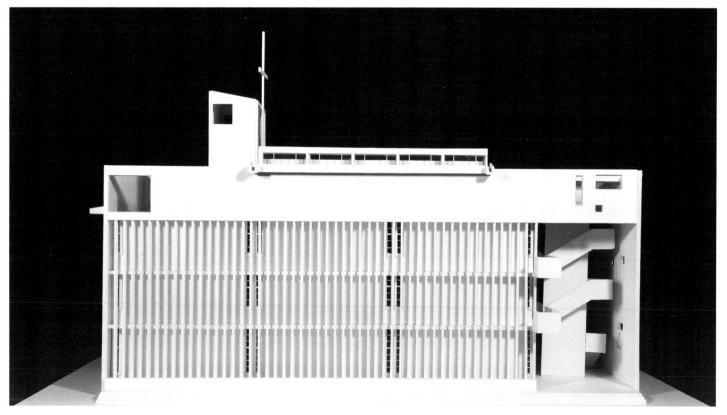

fig.d

fig.c：模型西向（正面）立面。

fig.d：模型東向立面。

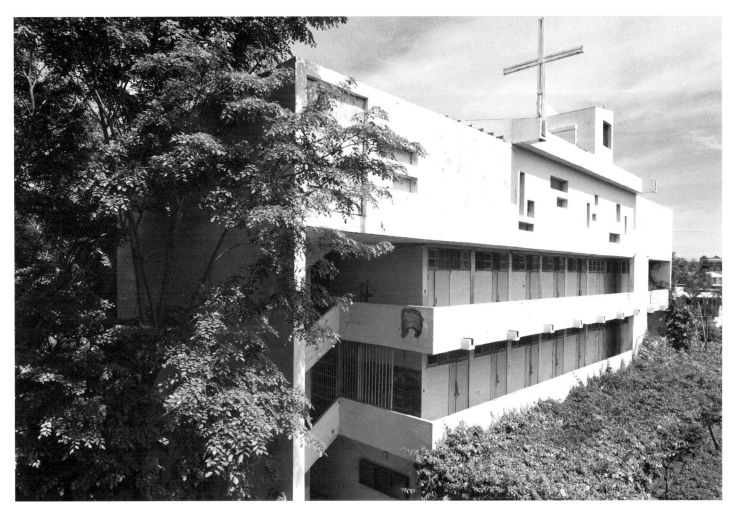

fig.e：西北向，現況。

公東高工校園在創立初期，邀請瑞士建築師達興登 (fig.a) 設計校門及四棟建築，位於今更生路西側，整體配置軸線轉 45 度，目的可能是在有限的基地範圍取得有效的利用，抑或是謙卑地朝向臺東的聖山都蘭山。在原始的空間機能上，東側為行政大樓與聖堂大樓，南側為廚房餐廳與圖書館的複合大樓，以及西邊的綜合大樓，共同圍塑出一個具有動感的三合院空間，回到中世紀修道院的布局，軸線底端即是象徵知識殿堂的圖書館，這不禁讓人想起維吉尼亞大學的校園配置。值得注意的是，古老教堂祭壇必定朝向象徵天堂的東

邊，但聖堂大樓的祭壇卻是朝南，推測是基地條件無法朝東，而達興登似乎有意將其置於校園的東側。

聖堂大樓是一棟由底下三層的實習工廠、教室、宿舍等世俗空間及頂層的教堂所組合而成、具有諾亞方舟意象的建築 (fig.b-j、1-11)。達興登與結構技師 Dr. Schubiger 大膽地使用了臺灣少見的「板結構」(fig.1-2)，嘗試以最經濟有效的方法將不同的空間整合，且以清水混凝土作為表現手法。而有趣的是，達興登以一座直通樓梯來連接聖堂，到達頂樓後，仍得出到戶外再

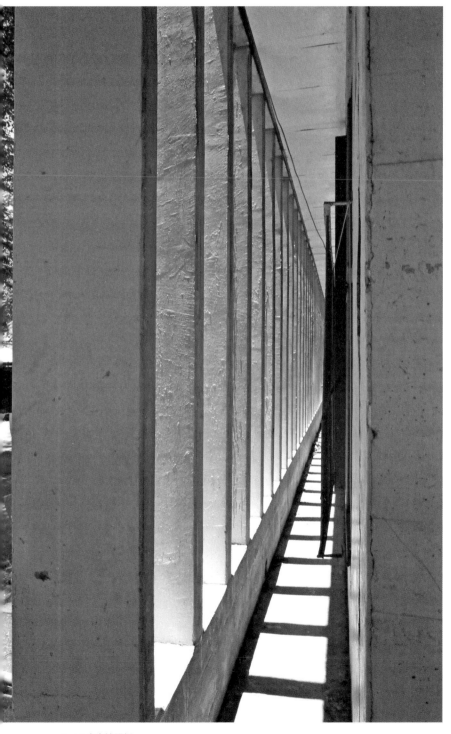

fig.f：東向遮陽板。

進聖堂，周邊女兒牆則高過視線，阻絕塵囂，以供人沉思冥想；進入室內，軸線偏於一側，屋頂的間接採光與西側垂直水平排列的彩繪玻璃窗，予人神聖感召的感覺 (fig.g-j、6、11)。空間明顯受到柯比意（Le Corbusier, 1887-1965）廊香教堂（Chapelle Notre-Dame du Haut）的影響，是臺灣教堂現代化的經典案例。

　　圖紙上可見多處因應排水而出現的設計，比如受柯比意啟發、用來隱喻象徵和平、形似鴿子尾巴的落水頭，以及利於洩水而微微傾斜的樓板與斜屋頂，而懸挑樓板亦有設計止水線等。更有精彩的窗戶細部設計，將窗戶懸於牆面；這並非臺灣常見的做法，我們習慣直接將窗戶安裝在窗臺上。達興登可能是想表達現代主義「構件分離」的精神，在密斯（Ludwig Mies van der Rohe, 1886-1969）的作品中亦可見類似的做法；此外，推測亦可更有效地隔絕室外空氣。達興登將一至三層靠外側 60 公分處的樓板向外增厚，其下方有一塊混凝土吸音板（Akustikplatten Auf Beton）與外側的上窗框搭接，室內磚牆上則有木塊以卡榫抓住外面的下窗框，上下窗框再用螺絲（Steinschrauben）鎖在混凝土和磚牆上固定 (fig.7-8)。最後，達興登還設計出混凝土與木頭結合、可坐可跪的多功能、人性化家具 (fig.i-j)。

　　達興登高密度的設計不亞於波姆在菁寮聖十字架天主堂的用心，這也是為何德國和瑞士皆是生產精密機械的國家，對事物盡心盡力的態度一如白冷會深耕臺東的投入。故而早年由公東高工培育出的木工學子，往往是國際比賽的常勝軍。●

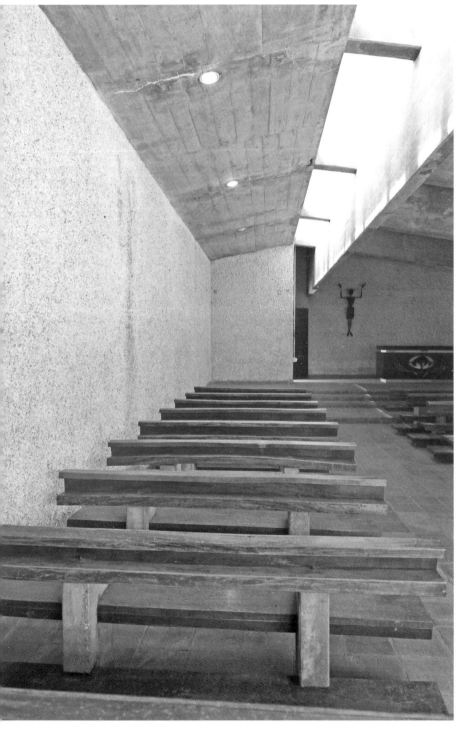

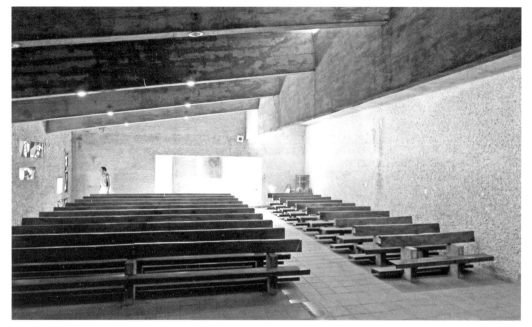

fig.h

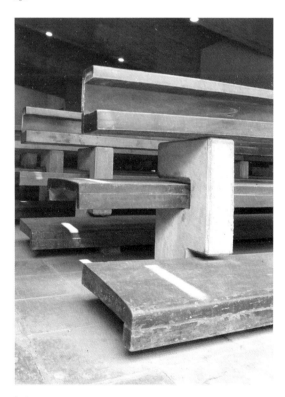

fig.j

fig.g：聖堂室內一景。

fig.h：聖堂室內一景。

fig.i：聖堂室內木頭座椅與混凝土基座。

fig.j：聖堂室內木頭座椅。

fig.i

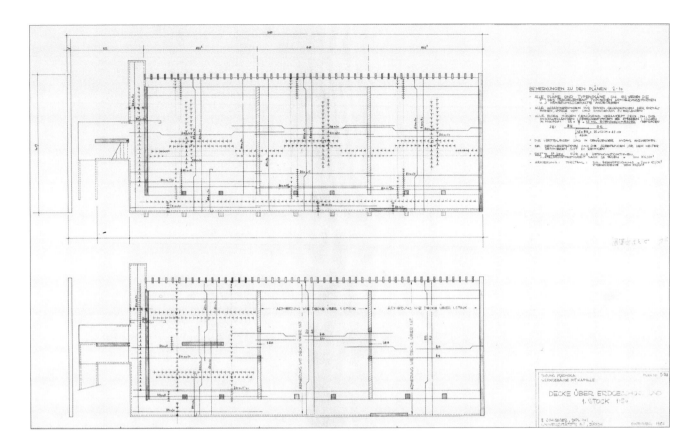

fig.01
一樓平面與天花板圖

結構設計：E. SCHUBIGER

日期：1956 年 10 月

fig.02
**二樓天花、樓板
剖面（配筋）圖**

結構設計：E. SCHUBIGER

日期：1956 年 10 月

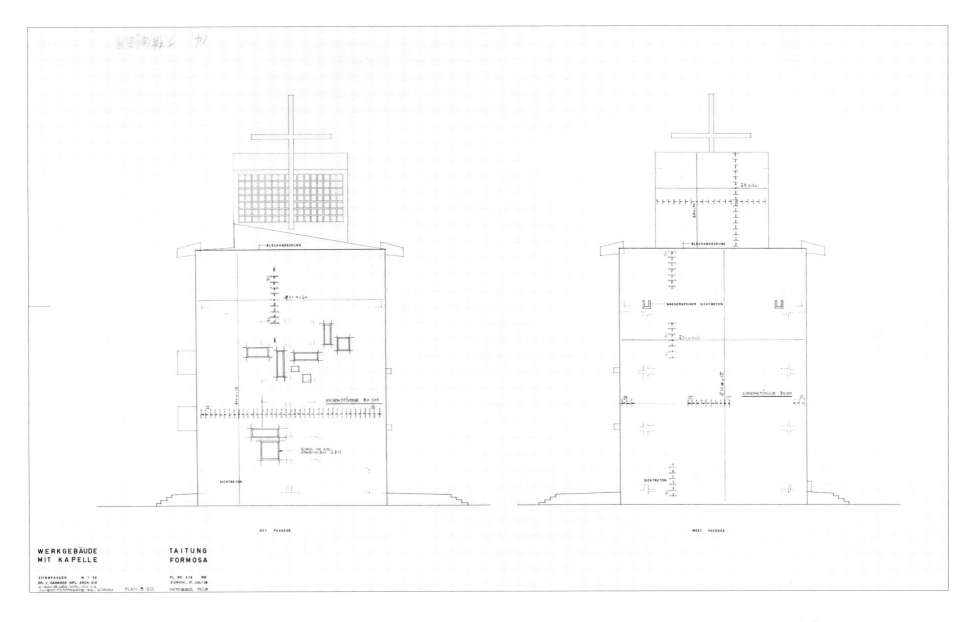

fig.03

南、北向立面圖

結構設計：E. SCHUBIGER
建築繪製日期：1958 年 7 月 17 日
結構繪製日期：1958 年 10 月

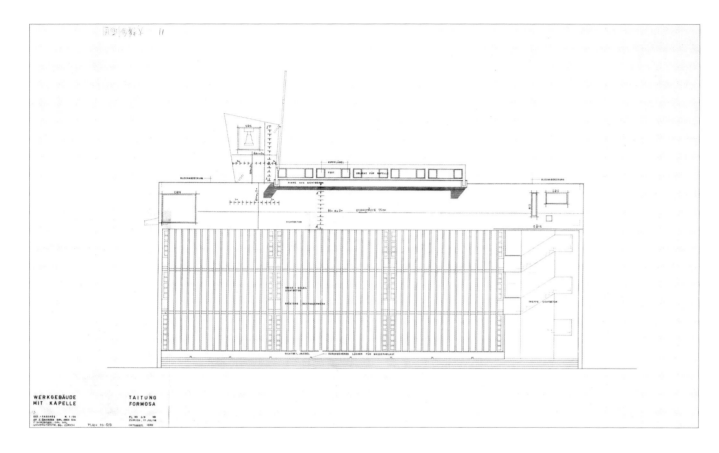

fig.04

東向立面圖

結構設計：E. SCHUBIGER

建築繪製日期：1958 年 7 月 17 日

結構繪製日期：1958 年 10 月

fig.05

西向立面圖

日期：1958 年 7 月 17 日

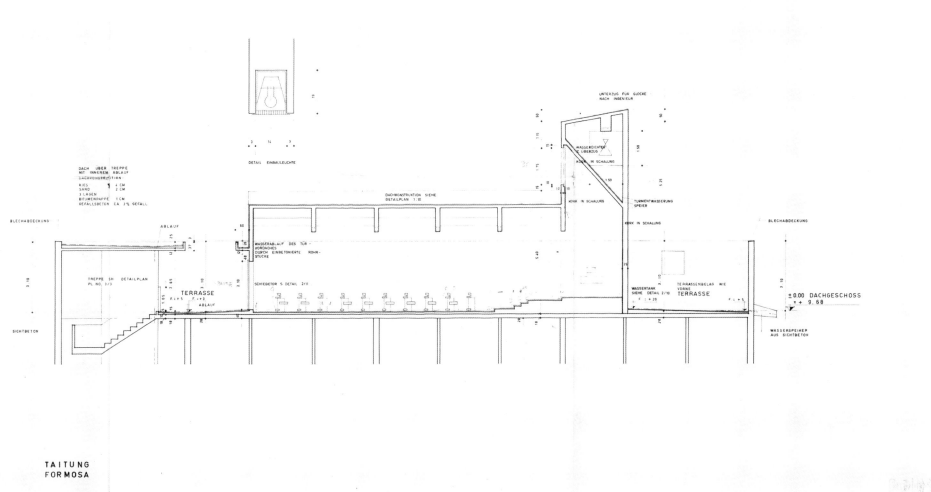

DACH ÜBER TREPPE
MIT INNEREM ABLAUF
DACHKONSTRUKTION:
KIES 4 CM
SAND 2 CM
3 LAGEN
BITUMENPAPPE 1 CM
GEFÄLLSBETON CA. 2% GEFALL

BLECHABDECKUNG

TREPPE SH DETAILPLAN
PL NO. 3/3

TERRASSE
F.:+5 F.:+3
ABLAUF

SICHTBETON

DETAIL EINBAULEUCHTE

DACHKONSTRUKTION SIEHE
DETAILPLAN 1:10

WASSERABLAUF DES TÜR-
VORDACHES
DURCH EINBETONIERTE ROHR-
STUCKE

SCHIEBETOR S. DETAIL 2/11

UNTERZUG FUR GLOCKE
NACH INGENIEUR

WASSERDICHTER
ÜBERZUG

KORK IN SCHALUNG

TURMENTWASSERUNG
SPEIER

KORK IN SCHALUNG

BLECHABDECKUNG

WASSERTANK
SIEHE DETAIL 2/10
F.:+20

TERRASSENBELAG WIE
VORNE
TERRASSE

±0.00 DACHGESCHOSS
= + 9.68

WASSERSPEIHER
AUS SICHTBETON

EBÄUDE
APELLE

ARCH KAPELLE 1:50
DIPL ARCH SIA

TAITUNG
FORMOSA

PL NO. 2/5 MB
ZÜRICH , 18 JULI 58

fig.06

四層聖堂
南北向剖面圖

日期：1958 年 7 月 18 日

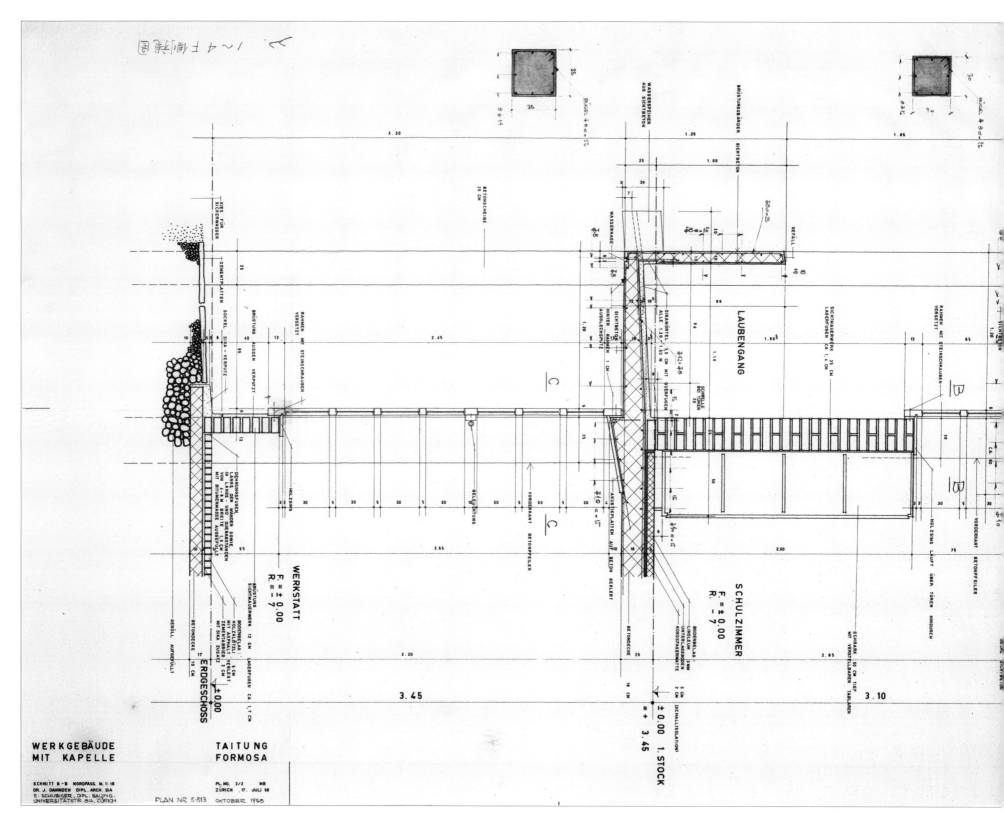

fig.07

西側牆剖面詳圖

結構設計：E. SCHUBIGER

建築繪製日期：1958 年 7 月 17 日

結構繪製日期：1958 年 10 月

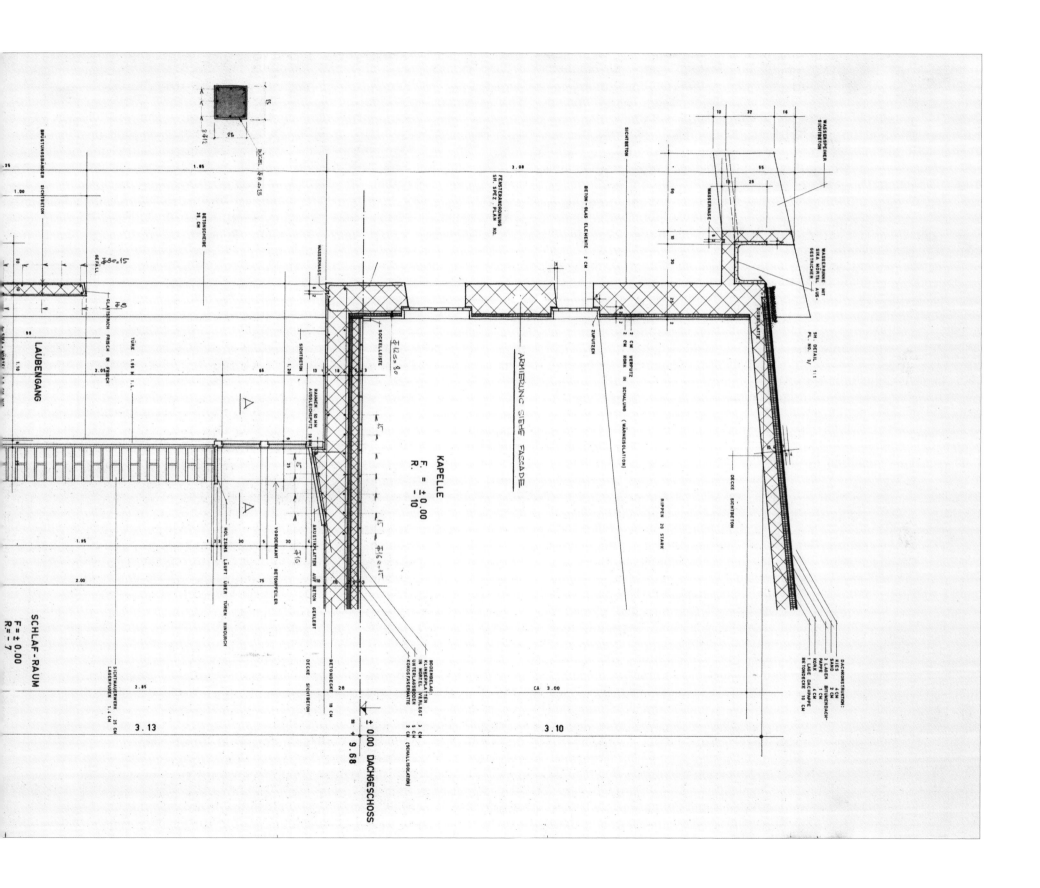

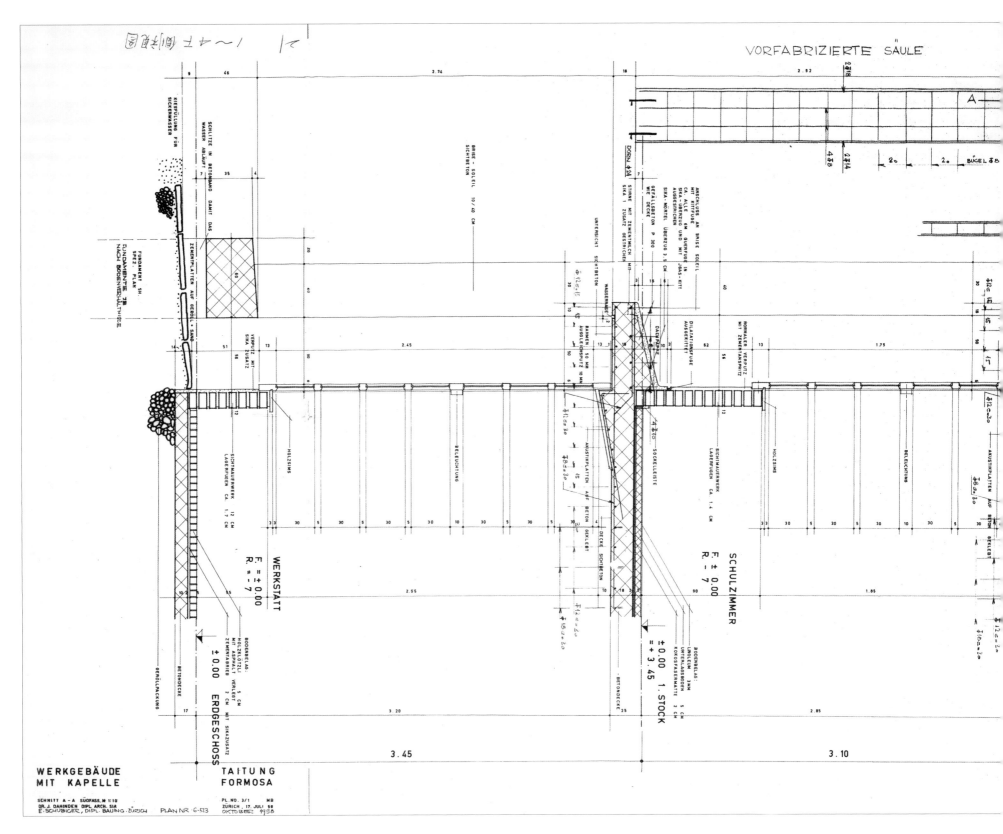

fig.08

東側牆剖面詳圖

結構設計：E. SCHUBIGER

建築繪製日期：1958 年 7 月 17 日

結構繪製日期：1958 年 10 月

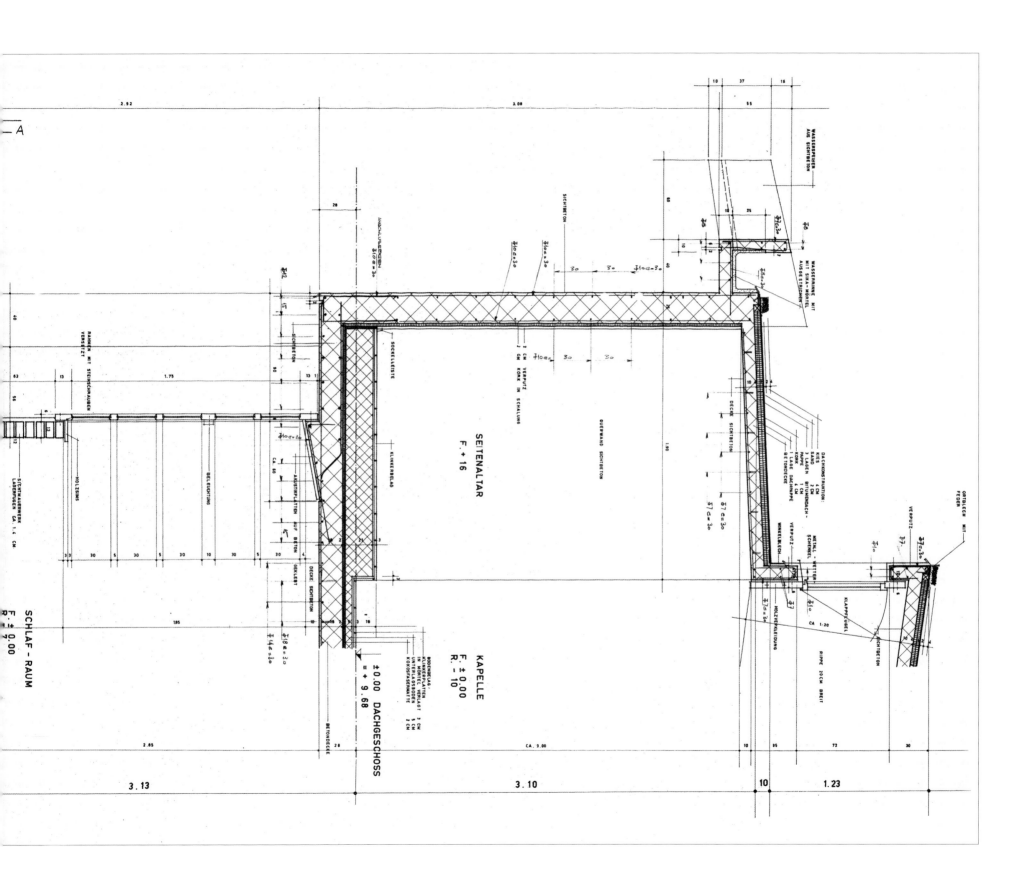

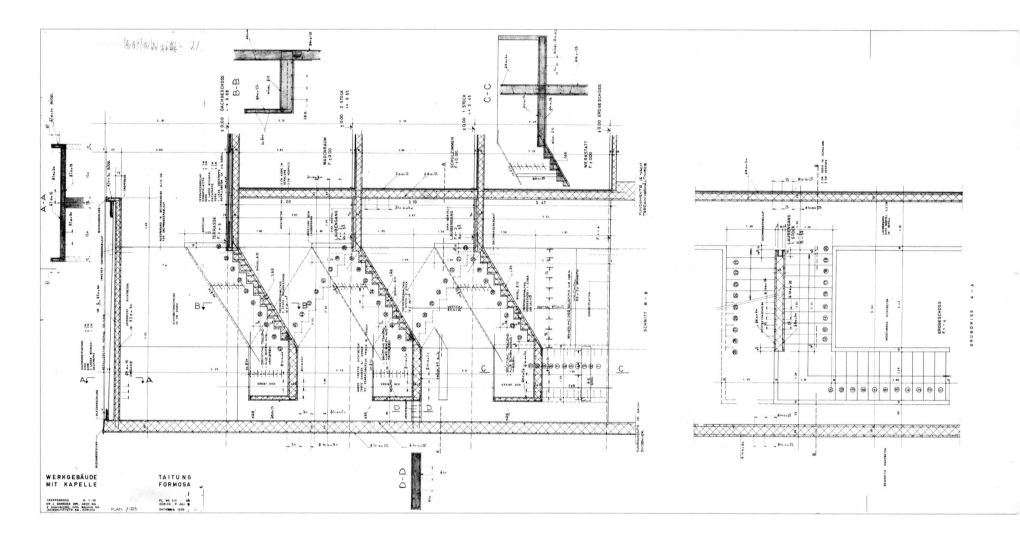

fig.09

樓梯平面、剖面詳圖

結構設計：E. SCHUBIGER
建築繪製日期：1958 年 7 月 17 日
結構繪製日期：1958 年 10 月

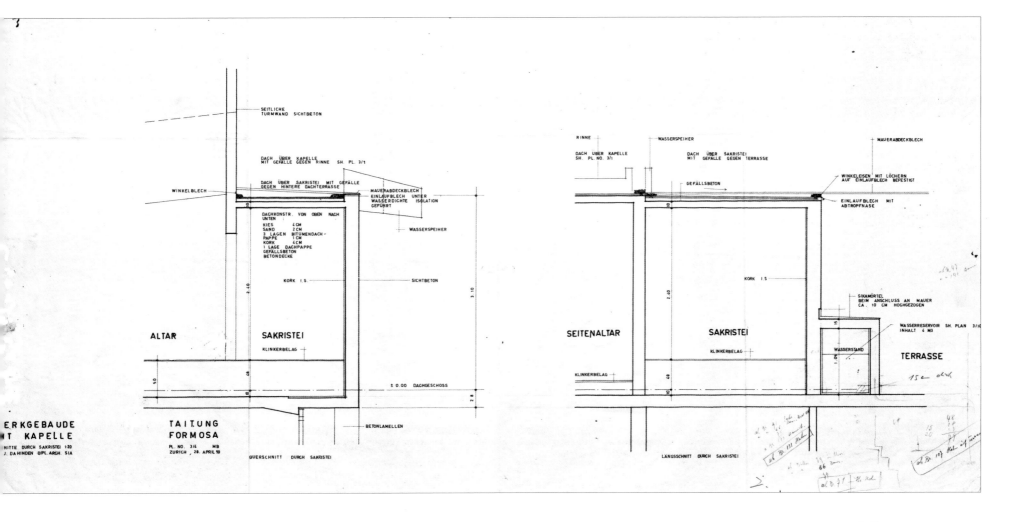

fig.10

四樓聖堂剖面大樣圖

日期：1959 年 4 月 28 日

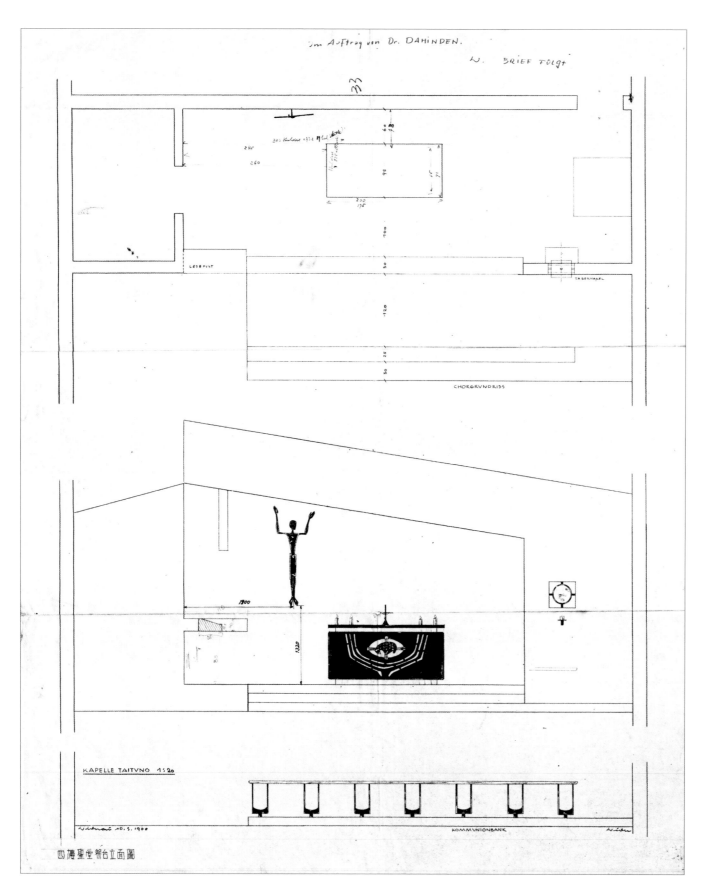

fig.11

四層聖堂祭壇立面圖

繪圖：Wi⋯（不易辨識）
日期：1960 年 3 月 10 日

呂阿玉　臺東舊縣議會

1964

fig.a：呂阿玉肖像。

呂阿玉 1929-2003

生於臺中豐原，日治時期臺中州立臺中工業學校（今臺中高工）建築科畢業。青年時期因父親辭世，至臺東依親，1948 年進入臺東縣政府建設局擔任技士。呂阿玉沒有正式的建築師執照，但自行摸索學習，並在官方的默許下設計監造了許多官廳、農會大樓、民間建築等，在臺東地方建築史上中占有重要的地位，並且是國科會數位典藏計畫「臺灣建築史」中唯一的臺東人。善於運用格柵、斜板遮陽和水泥預鑄空心磚等大量現代建築的語彙，加上精妙的設計手法，呈現實用、在地風貌兼具的建築造型。

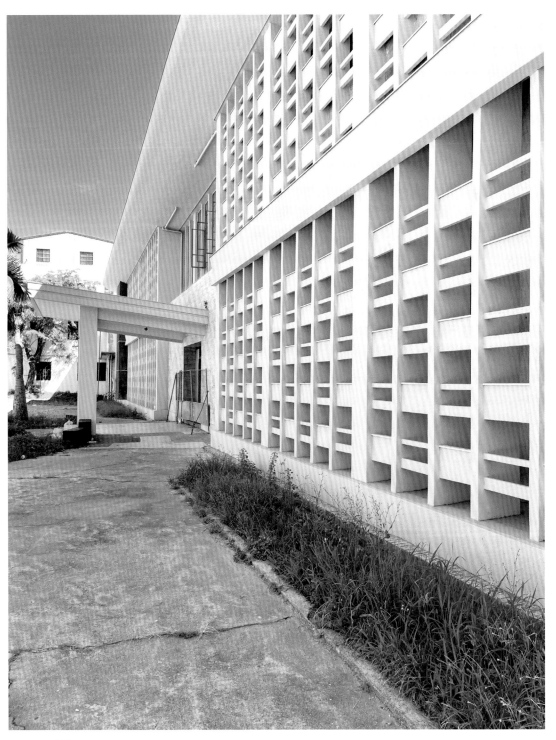

fig.b：正面側景。

呂阿玉建築師 (fig.a) 在臺東完成的這件作品，對臺東縣市的整體歷史發展別具意義，甚而對臺東城市風貌的形塑都起了一定程度的作用。

在 1960 年代時，臺東有兩位重要的建築師都留下了不少的作品，一位是吳明修，一位是呂阿玉。前者畢業於成功大學建築系，接受較為正統的建築教育，而後者畢業於日治的職校教育，現代建築知識是靠自學完成。吳明修雖展現出對現代建築的理解，但自然也受限於前人留下的框架，而呂阿玉由於沒有這層限制，空間組織的表現上或許較為鬆散，但語言表達生猛有力，總是出人意表。

臺東舊縣議會 (fig.b-j) 可能是呂阿玉的職業生涯中最重要的作品。該作品有呂阿玉慣用的建築元素，也有許多在其它建築上看不到的創新手法。它的平面組織為倒 T 字型 (fig.1-2)，前面臨馬路一落為行政辦公室與會議室，後面一落是挑高的大議事堂 (fig.6)。不過從原始施工圖細看，該建案為增建，應是在原有一字型一層樓建築的上半部及後半部增建，並適度修改了原建築的立面，所以設計師在原有正面的牆體外面又加了一堵牆，後側則加了一條廊。如此巧妙地讓新舊融合，也達成舊建築再利用的經濟效益。

建築正面中軸線上有一個屋頂往外傾斜的大雨庇 (fig.b-c、3)，而後面兩側建築物則順著建築安置了 L 型的半戶外廊道，並共同匯集到大門入口的川堂。有趣的是，建築師在 L 型轉角處做了一個轉 45 度的茶水間，

fig.c：建築轉角。

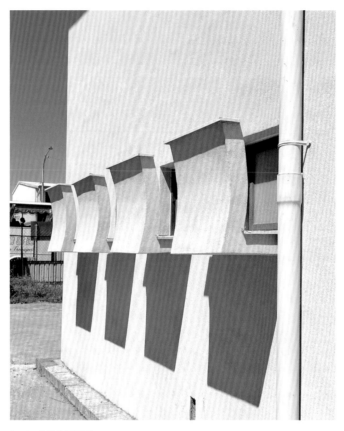

fig.d：廁所外遮陽板。

增加了後半部空間的變化，茶水間四周再種上宜人的植栽，可以想像是頗為浪漫的空間。而川堂內，左右置樓梯各一座，與搭配在旁的圓柱，形成一個極具表現主義式的空間，樓梯的做法又奇妙地帶有一點裝飾藝術（Art Deco）的裝飾性，譬如說樓梯以刻意彎曲的牆體支撐，踏階的處理亦是，甚而在左右兩翼天花的粉紅色裝飾與線腳的運用上，皆帶著明顯的新藝術運動痕跡 (fig.f-h、9)。

建築的屋頂語法則受到柯比意在印度香地葛（Chandigarh）國會大廈的影響，只是呂阿玉將其改編為臺東版本，沒有那麼誇張的反曲，也沒有那麼深的遮陽板系統 (fig.3-4)。後來建築師將這種一實一虛的飾板式遮陽板系統全面地運用在他為臺東設計的建築上 (fig.b、e)，形成一種地景上的特殊風格——一種熱帶才有的熱情景致。●

fig.e：立面遮陽系統。

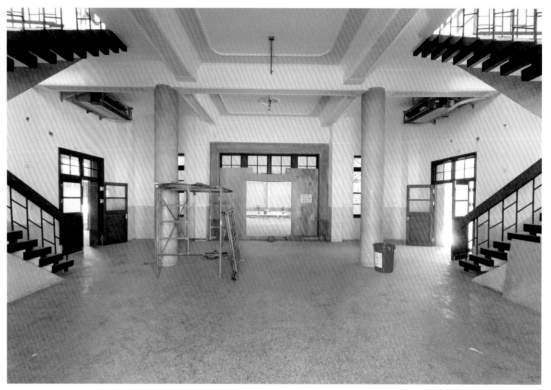

fig.f

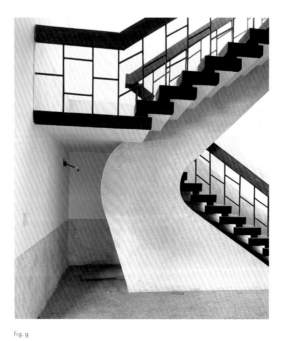

fig.g

fig.f：門廳。

fig.g：門廳兩側樓梯之一。

fig.h：門廳兩側樓梯之二。

fig.h

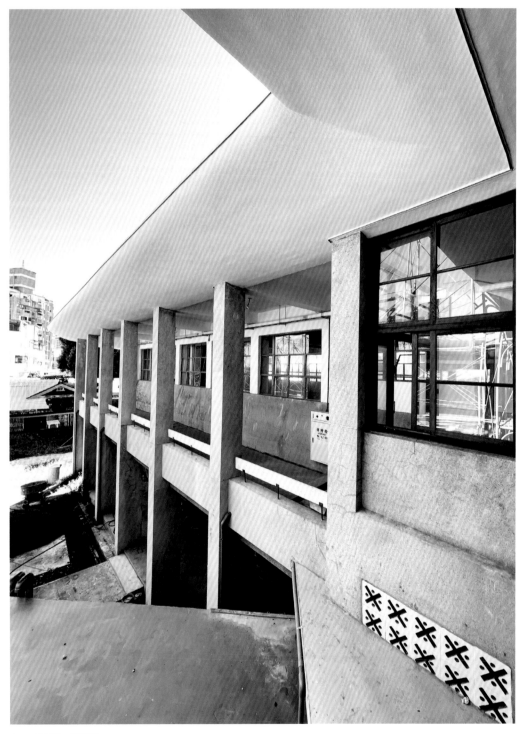

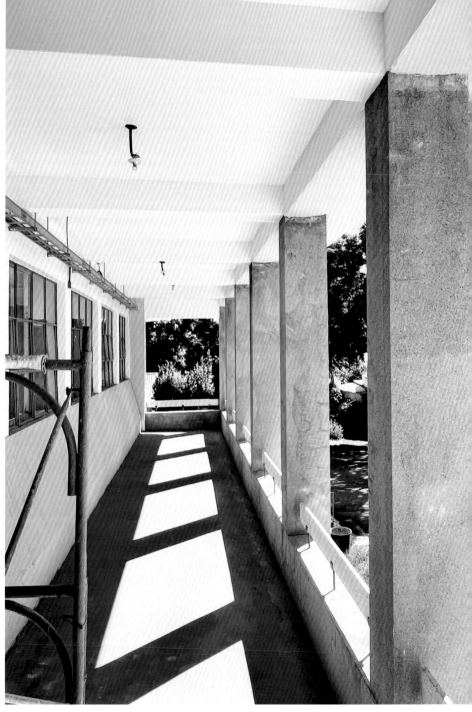

fig.i：議事堂一側走廊。

fig.j：議事堂二樓走廊。

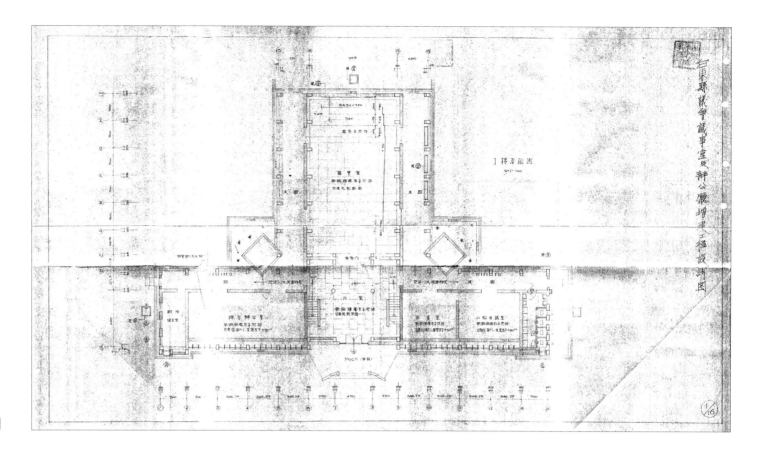

fig.01
一層平面圖

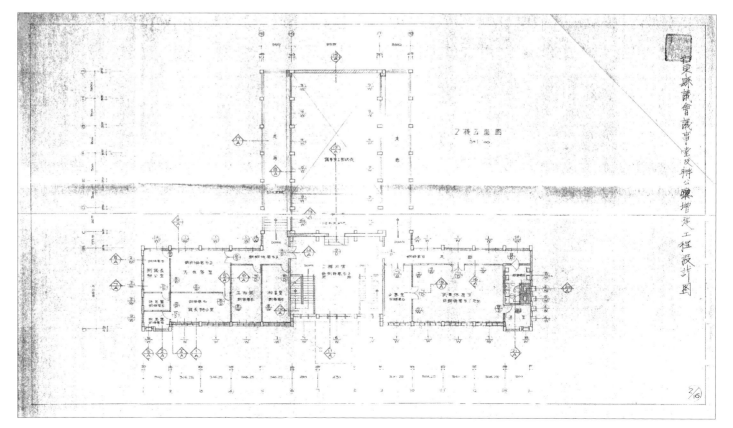

fig.02
二層平面圖

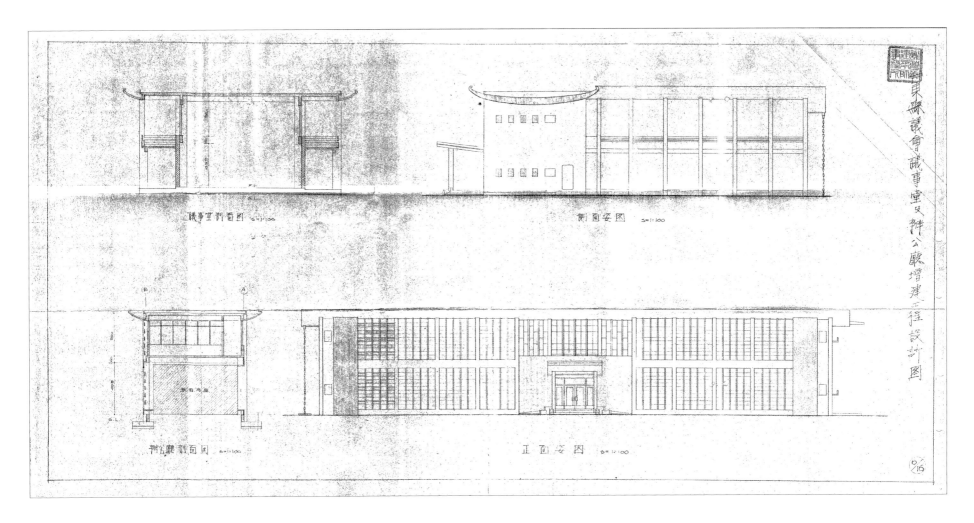

fig.03

正、側立面圖與議事堂、辦公室剖面圖

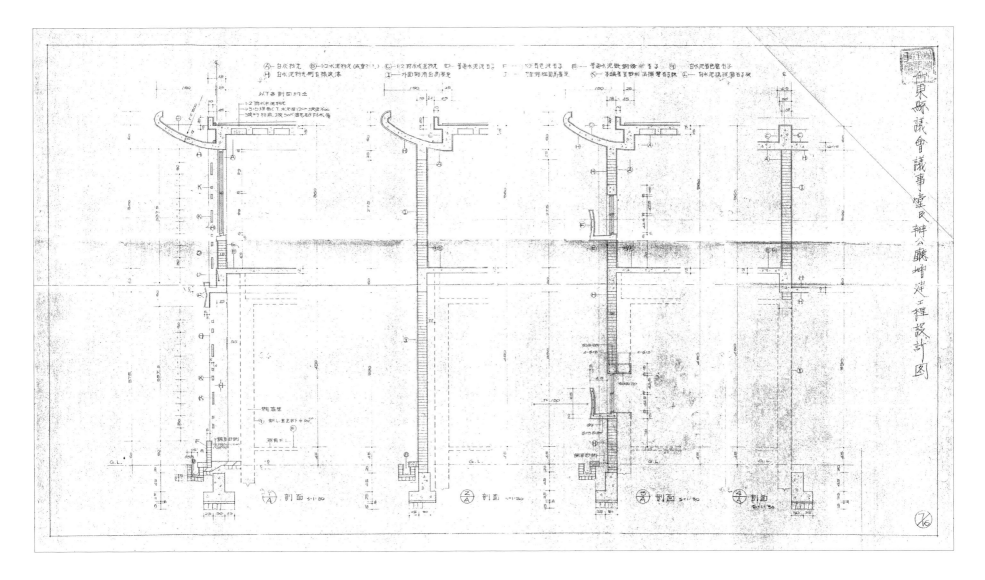

fig.04

牆剖面圖

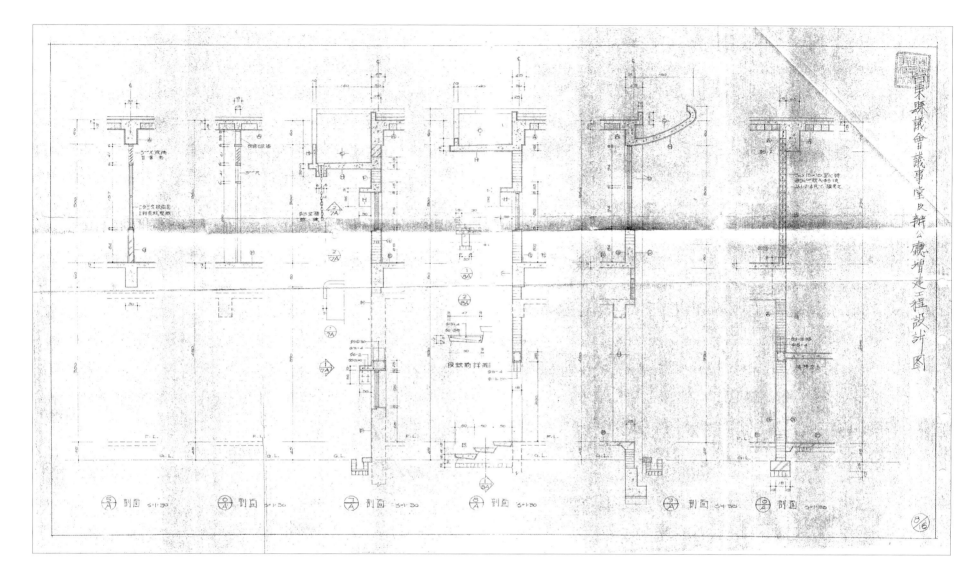

fig.05
牆剖面圖

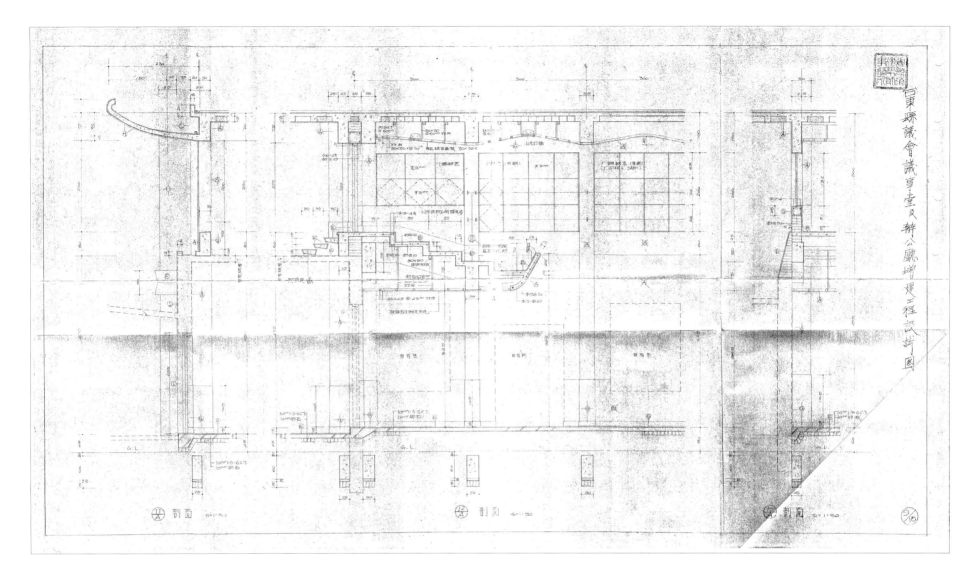

fig.06

牆及議事堂剖面圖

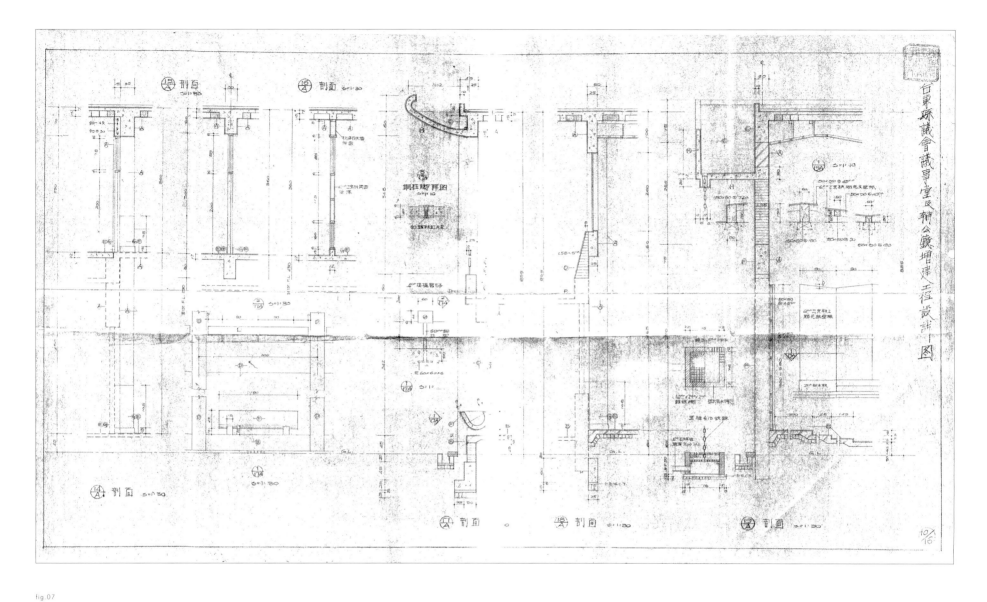

fig.07
牆剖面圖及扶手立面圖

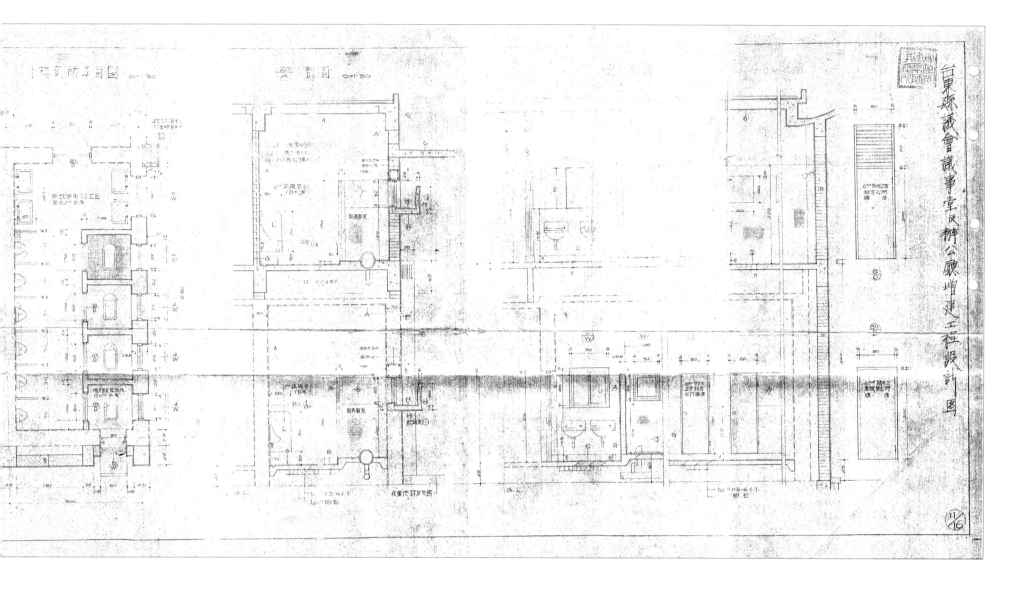

fig.08

廁所平、立面圖

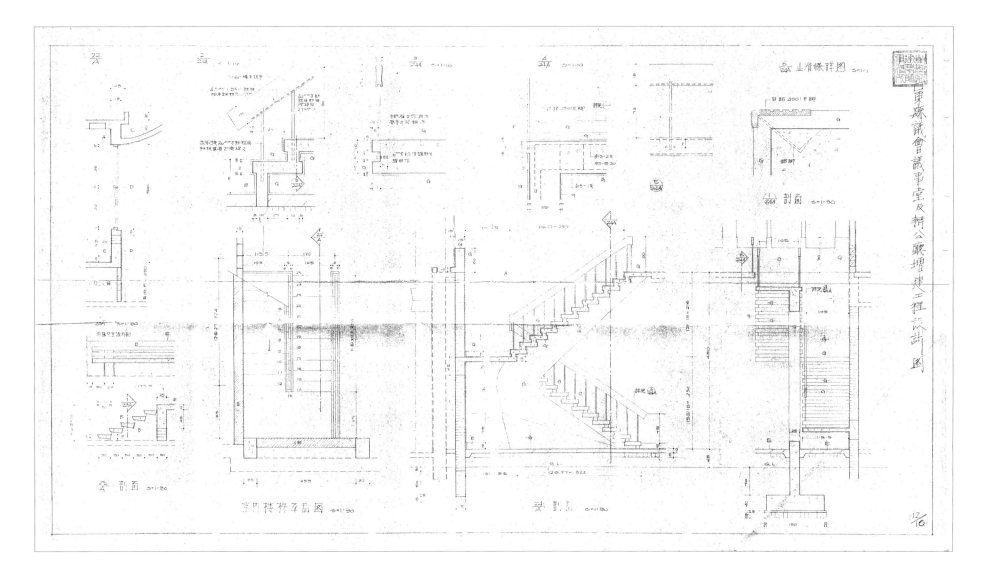

fig.09

樓梯平面、立面詳圖

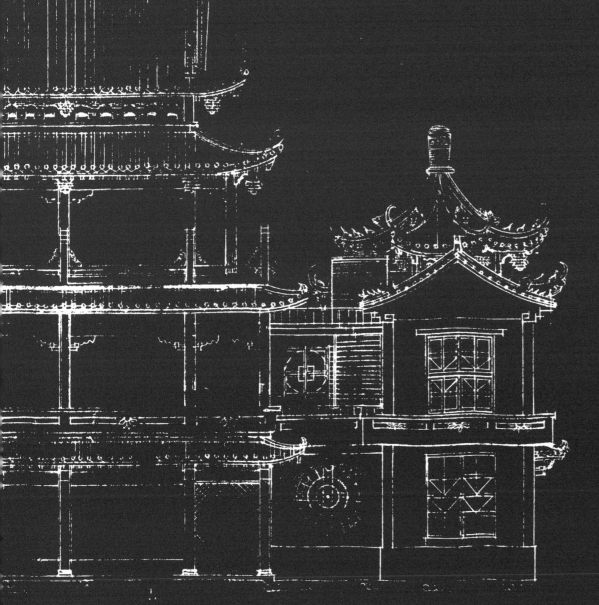

臺北木柵｜
指南宮凌霄寶殿

李重耀

1966

fig.a：李重耀肖像。

李重耀

1925-2014

生於桃園龜山。1941 年進入臺北開南工業學校建築科，1943 年以優異成
績畢業，被選入臺灣總督府營繕課任職。1945 年轉隸行政長官公署營繕
科，曾參與總統府修復工作。1958 年開設重耀建築師事務所，開業初期
業務多集中於醫院建築。1963 年參加臺北指南宮凌霄寶殿設計競圖獲首
獎，從此以「蓋廟的建築師」聞名。1977 年被指定負責遷建林安泰古厝，
在當時對古蹟修復觀念普遍陌生的情況下，此修復案頗具啟蒙意義。

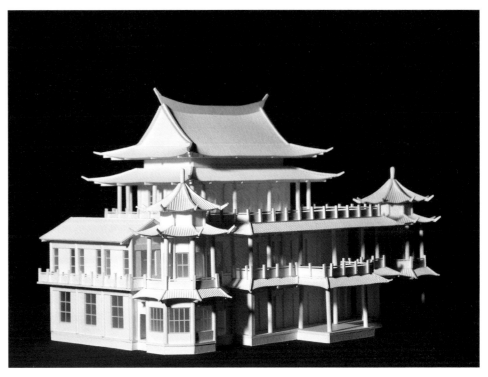

fig.b：模型西北向。

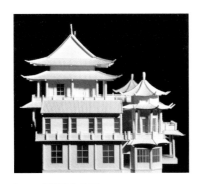

fig.c：模型北向立面。

1　雅砌人物專訪，〈李重耀蓋廟的建
　　築師〉，《雅砌月刊》，臺北：華
　　尚，1990 年 3 月。

　　木柵指南宮凌霄寶殿 (fig.b-j) 在臺灣戰後廟宇建築的「現代化」上，有其特殊的意涵。當然，這裡指的現代化並不完全是在形式上的創新，而是根據臺灣廟宇建築的實際需求，在技術與形式上尋求務實的改良主義；如此，不會挑戰人們對傳統廟宇的形式認知，又可以解決木構造建築在臺灣受到潮濕環境影響的困境。

　　就如同李重耀 (fig.a) 在接受訪談時說的：「……這件案子是比圖得來的，當時大概有十幾件作品參與競爭，我是因為兩個因素得到設計監造權的：第一，這是供奉天公的廟，我認為天公高高在上，所以我建議採取高層建築的方式來做，而不像別的設計案，仍採傳統單層合院的方式。第二，我所設計的尺寸，都根據魯班尺，以符合吉凶的『吉字』，不使用公尺。」[1] 由於採取高層建築的設計，掙脫了傳統合院式的做法，再加上考量木構建築先天上的缺失，譬如

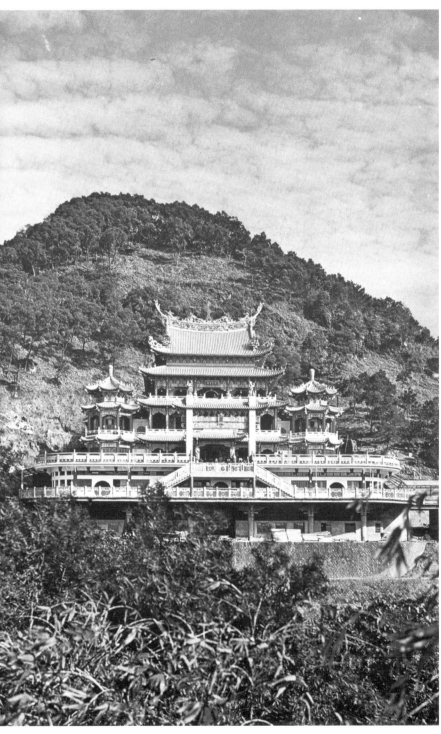

fig.d：外觀全景，舊照。

fig.e：外觀全景，現況。

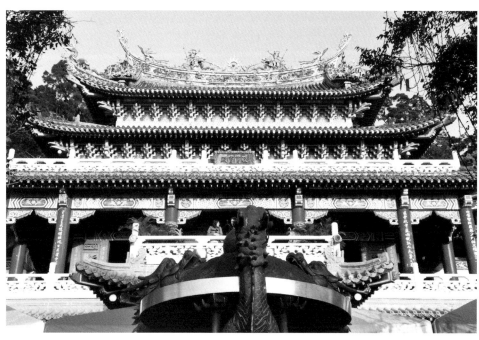

fig.f：外觀全景仰視，現況。

fig.g：門樓屋簷下椽子與斗栱。

不耐天候的侵襲與白蟻的啃食，因此將廟宇的主要結構改為鋼筋混凝土，再於其上裝飾傳統廟宇該有的傳統元素 (fig.5、10-11、14、17-20)。另一個重要的貢獻是，在「現代化」的前提下，李重耀以日治嚴謹的學校訓練，為新式的廟宇建築構建出一套完整的現代施工圖，讓營造廠有所依循。

傳統中的創新也表現在屋頂形式上：重簷歇山的上半部是閩南式，下半部則是北方式樣 (fig.d-f、3-4)，這樣的嘗試也得到社會的認同。

今天重新閱讀凌霄寶殿的藍曬施工圖 (fig.1-20)，有一種奇妙的時空感，李重耀建築師想透過施工圖來記錄現代化廟宇施作的營建流程，達到掌控所有施作細節的作用，但施工圖紙又強烈地透露出一種試圖回歸傳統的手工性。這是我們挑選木柵指南宮凌霄寶殿的重要原因。●

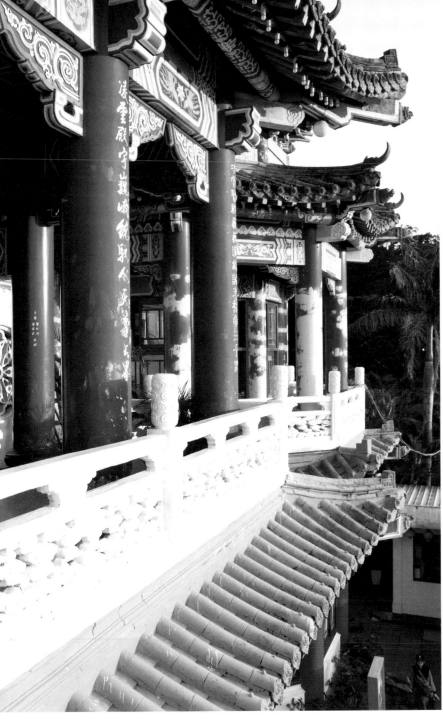

fig.i

fig.h：現況一隅。

fig.i：屋簷轉角反曲。

fig.j：花隔磚，現況。

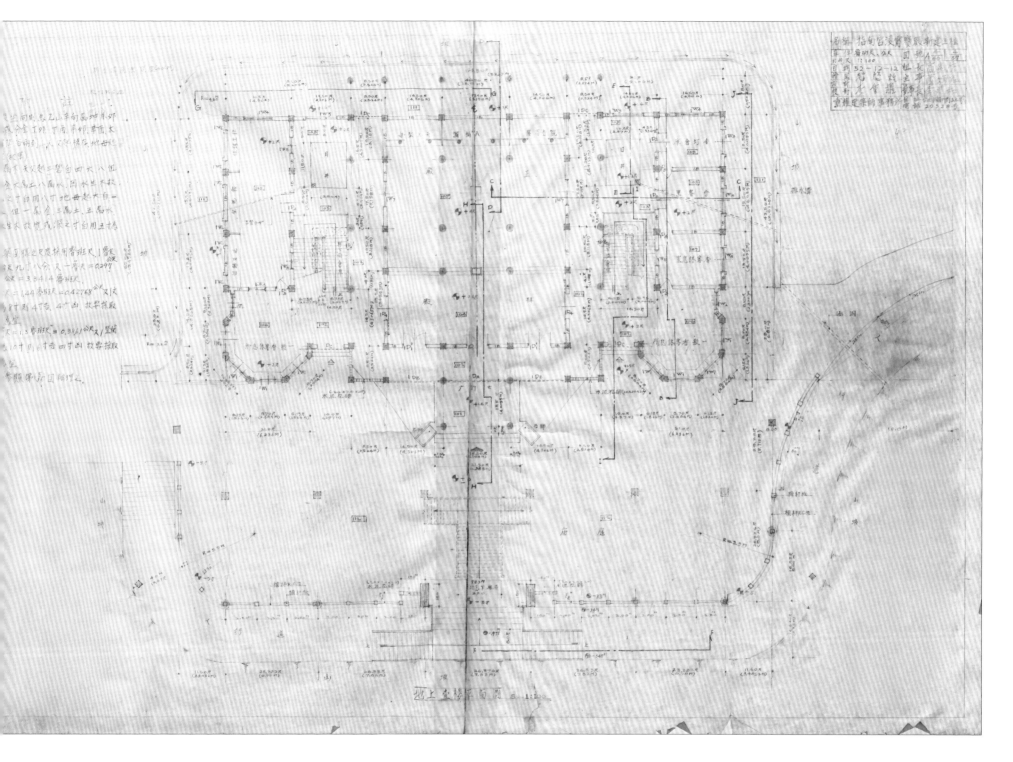

fig.01

地上一層平面圖及工程附註

設計：李重耀

校對：李重耀

繪圖：趙啟煌

日期：民國 52 年 12 月 12 日

單位：魯班尺

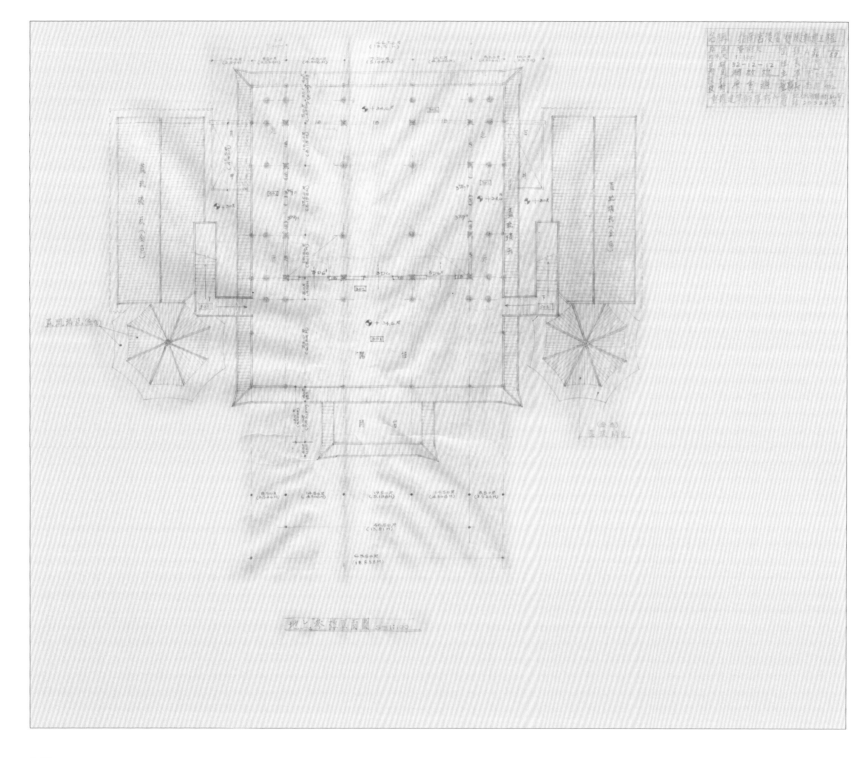

fig.02

地上三層平面圖

設計：李重耀
校對：李重耀
繪圖：趙啟煌
日期：民國 52 年 12 月 12 日
單位：魯班尺

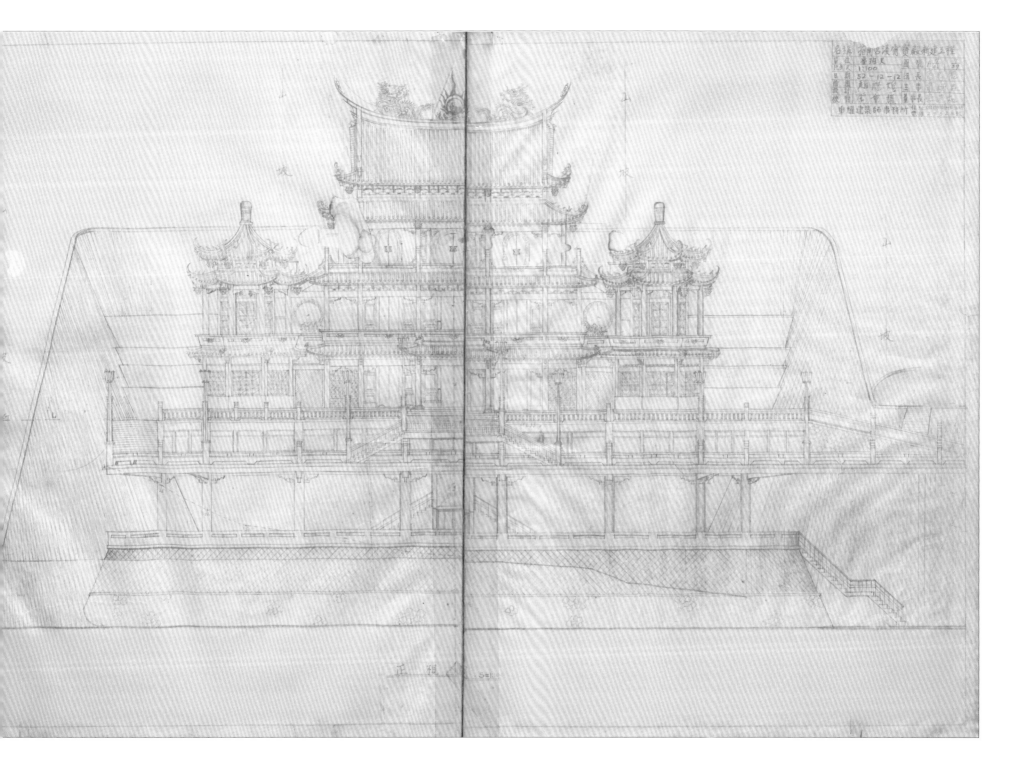

fig.03

西向（正面）立面圖

設計：趙啟煌
校對：李重耀
繪圖：趙啟煌
日期：民國 52 年 12 月 12 日
單位：魯班尺

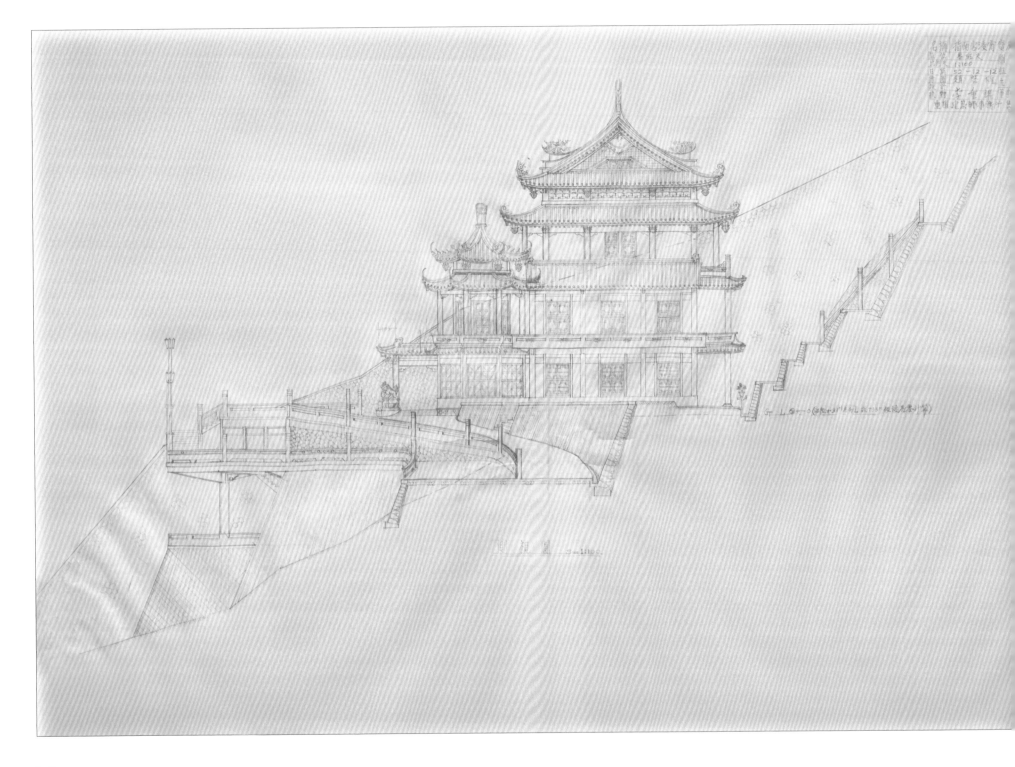

fig.04

南向立面圖

設計：(圖中無標示)
校對：李重耀
繪圖：趙啟煌
日期：民國 52 年 12 月 12 日
單位：魯班尺

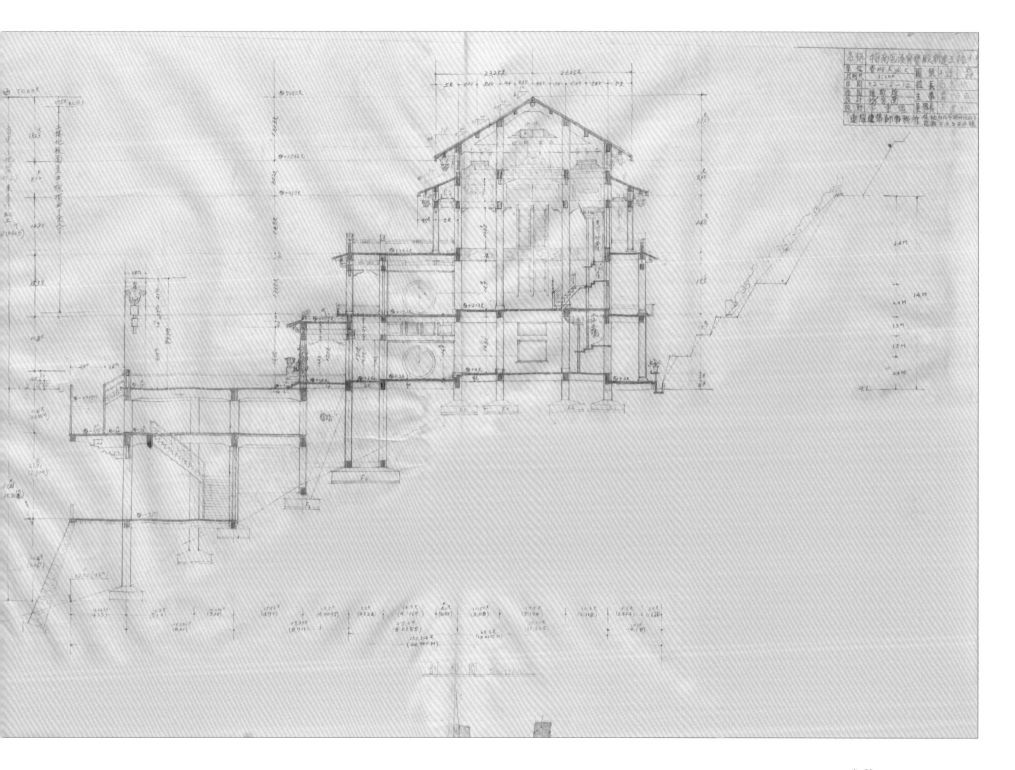

fig.05

東西向剖面圖

設計：謝自南
校對：李重耀
繪圖：趙啟煌
日期：民國 52 年 12 月 12 日
單位：魯班尺、公尺

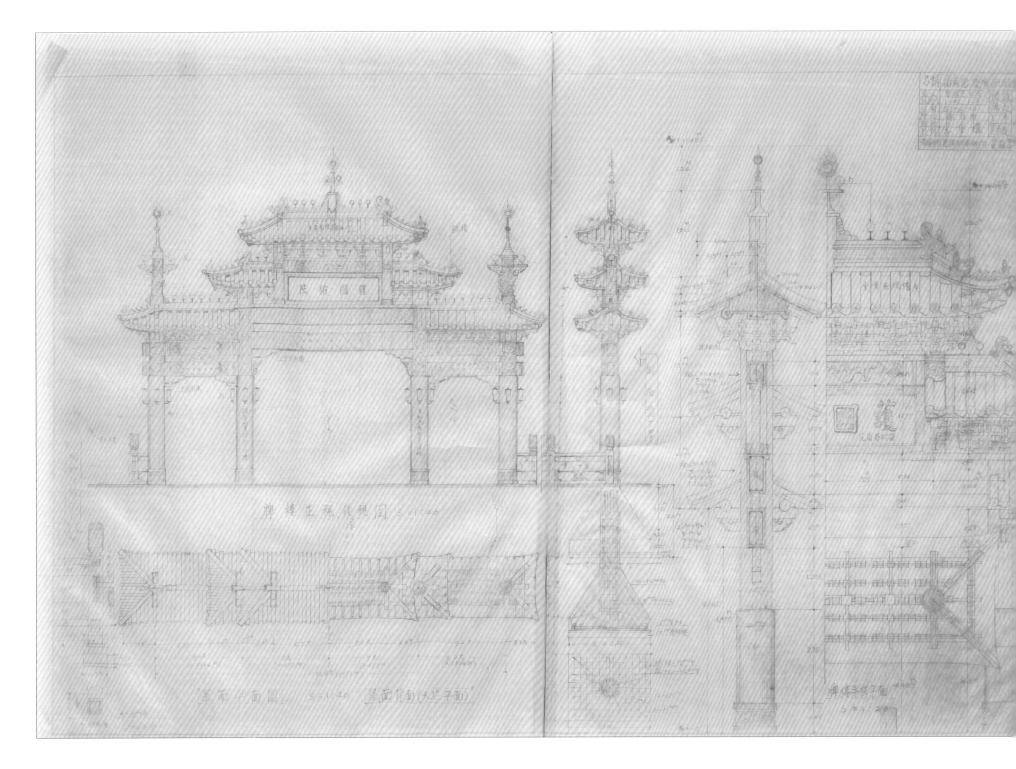

fig.06
牌樓立面、屋面平面、天花平面、斗栱平面圖

設計：李重耀
校對：李重耀
繪圖：謝自南
日期：民國 53 年 12 月 12 日
單位：魯班尺、公尺

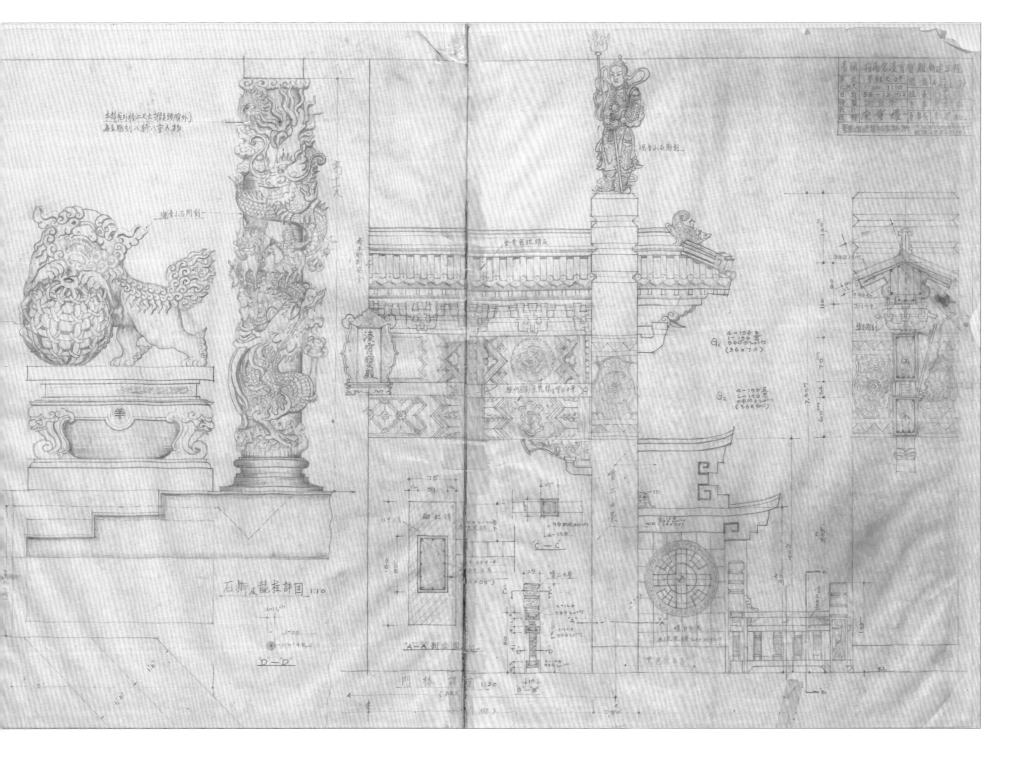

fig.07

石獅、龍柱、門樓大樣圖

設計：李重耀
校對：李重耀
繪圖：謝自南
日期：民國 53 年 12 月 12 日
單位：魯班尺、公尺

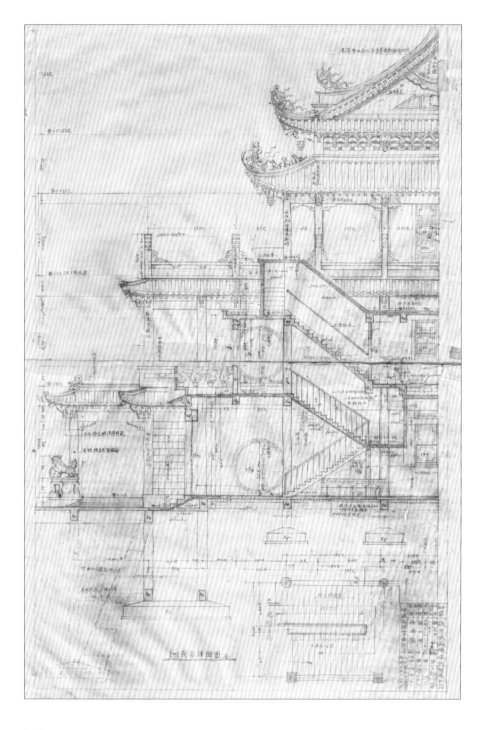

fig.08

東西向剖面詳圖（剖樓梯）

設計：李重耀
校對：李重耀
繪圖：謝自南
日期：民國 52 年 12 月 12 日
單位：魯班尺

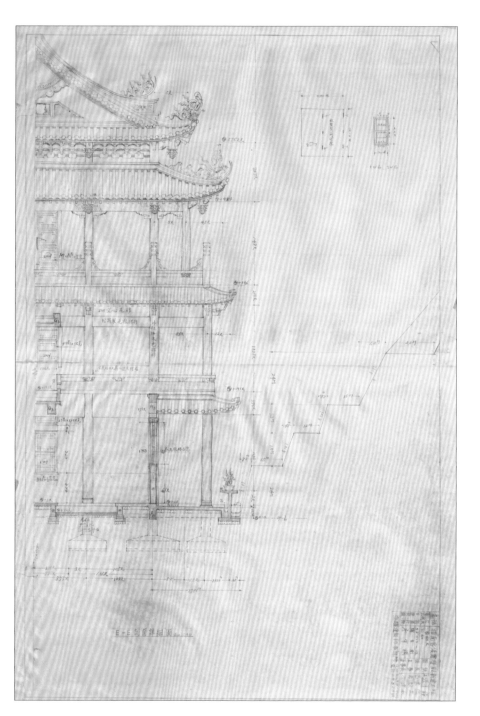

fig.09

東西向剖面詳圖（剖樓梯）

設計：李重耀
校對：李重耀
繪圖：謝自南
日期：民國 52 年 12 月 12 日
單位：魯班尺

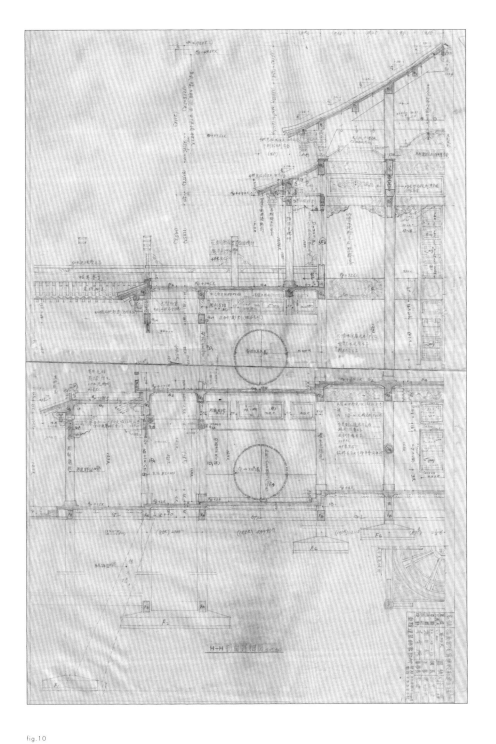

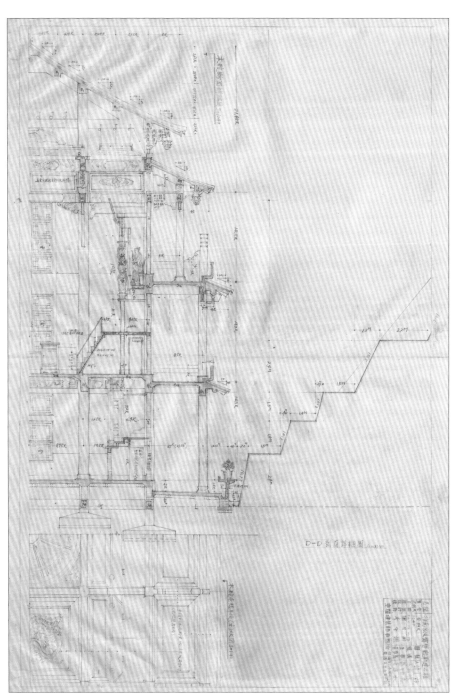

fig.10

主殿東西向剖面詳圖

設計：李重耀
校對：李重耀
繪圖：謝自南
日期：民國 52 年 12 月 12 日
單位：魯班尺

fig.11

主殿東西向剖面詳圖

設計：李重耀
校對：李重耀
繪圖：謝自南
日期：民國 52 年 12 月 12 日
單位：魯班尺

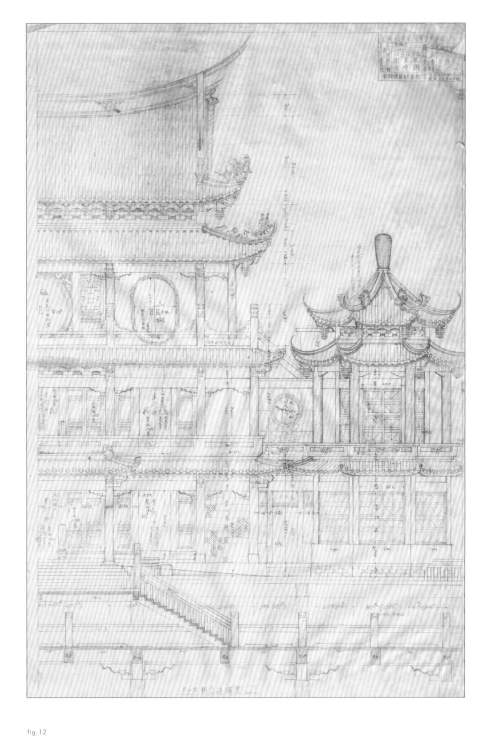

fig.12

南北向剖面詳圖（剖入口階梯）

設計：李重耀

校對：李重耀

繪圖：謝自南

日期：民國 52 年 12 月 12 日

單位：魯班尺

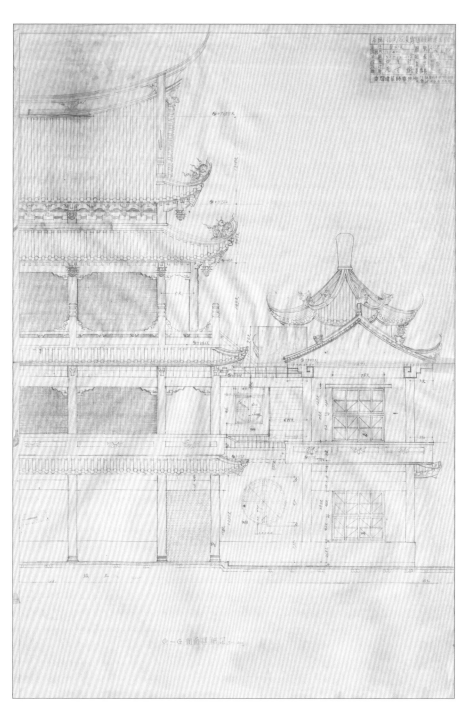

fig.13

南北向剖面詳圖（剖側殿）

設計：李重耀

校對：李重耀

繪圖：謝自南

日期：民國 52 年 12 月 12 日

單位：魯班尺

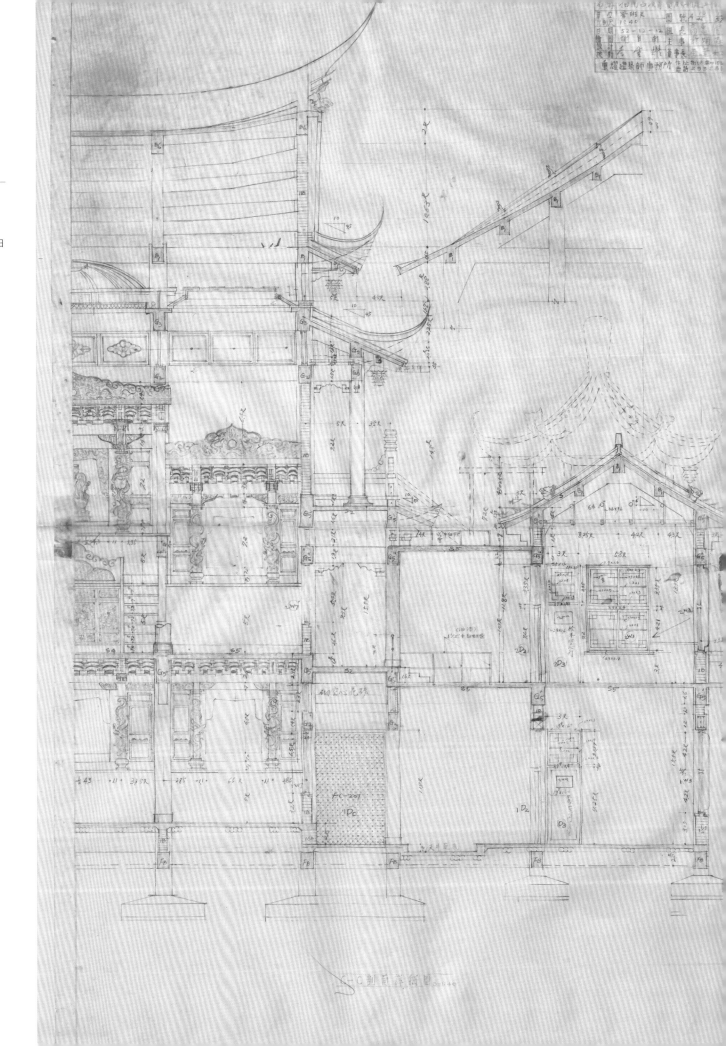

fig.14

南北向剖面詳圖
（剖主殿）

設計：李重耀
校對：李重耀
繪圖：謝自南
日期：民國 52 年 12 月 12 日
單位：魯班尺

fig.15

南向側殿立面圖、鐘樓平面圖

設計：謝自南

校對：李重耀

繪圖：謝自南

日期：民國 52 年 12 月 12 日

單位：魯班尺

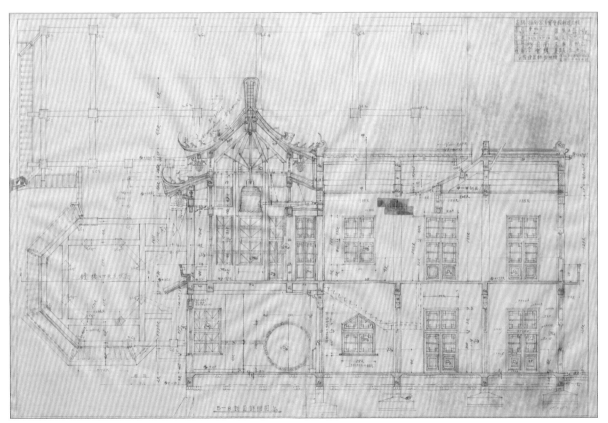

fig.16

南向側殿剖面詳圖、鐘樓天花平面圖

設計：謝自南

校對：李重耀

繪圖：謝自南

日期：民國 52 年 12 月 12 日

單位：魯班尺

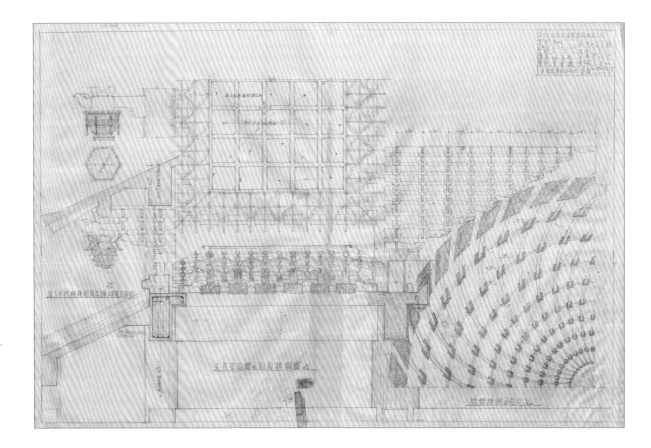

fig.17

正殿斗栱各式大樣圖

設計：謝自南

校對：李重耀

繪圖：謝自南

日期：民國 52 年 12 月 12 日

單位：魯班尺

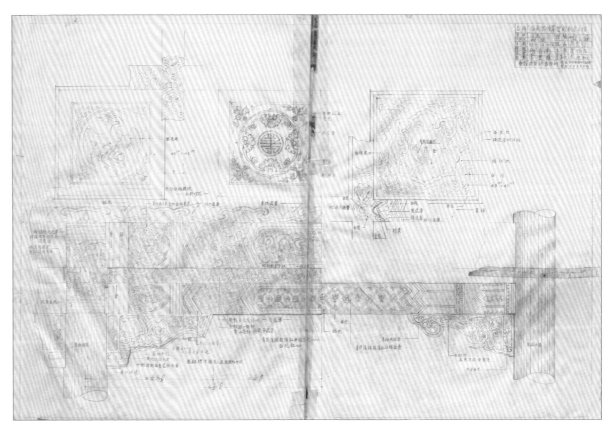

fig.18

彩繪大樣圖

設計：李重耀

校對：趙啟煌

繪圖：趙啟煌

日期：民國 52 年 12 月 12 日

單位：魯班尺

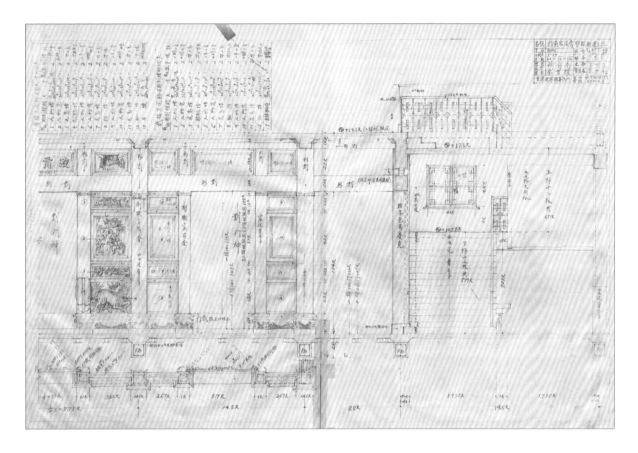

fig.19

一樓正面牆石堵明細圖、大樣圖

設計：李重耀

校對：趙啟煌

繪圖：趙啟煌

日期：民國 52 年 12 月 12 日

單位：魯班尺

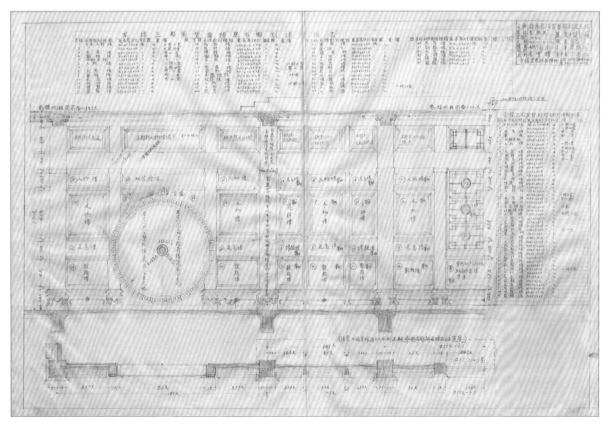

fig.20

二樓正殿牆石堵明細圖

設計：李重耀

校對：趙啟煌

繪圖：趙啟煌

日期：民國 52 年 12 月 12 日

單位：魯班尺

新北八里｜
聖心女子高級中學

丹下健三 與和睦

1967

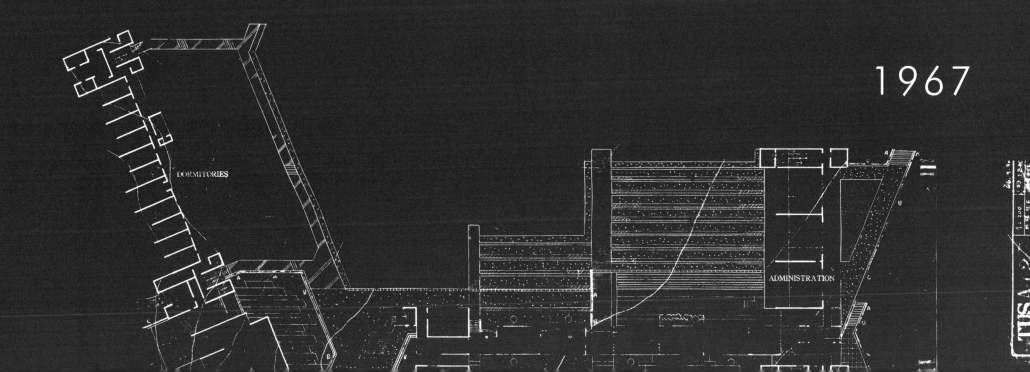

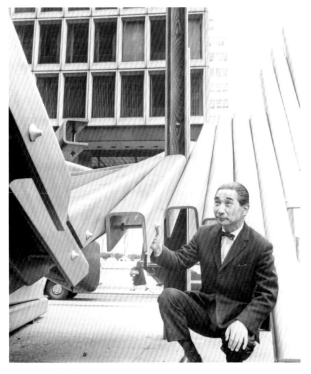

fig.a：丹下健三肖像。

丹下健三

Kenzo Tange

日本建築師，生於日本四國，1935 年就讀東京大學建築系，畢業後任職前川國男建築事務所，設計岸紀念體育館，1942 年又回到東京大學繼續深造。1949 年參加廣島和平紀念公園競圖計畫案獲得首獎，計畫付諸實現，因此成立個人事務所。1987 年榮獲第九屆普立茲克建築獎，是第一位獲得該獎的日本建築師，也是首位亞洲得獎人。為戰後日本經濟騰飛時期的代表性建築師，影響黑川紀章、槇文彥、磯崎新等後代日本建築師。

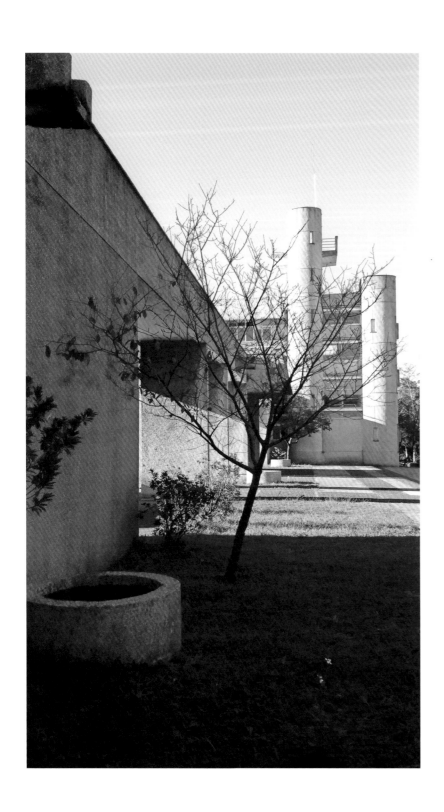

原本計畫創辦大學，卻因無法符合國民政府日漸嚴苛的大學教育管制，而改為聖心女子高級中學（以下簡稱「聖心女中」，fig.1）。雖然校園建設最終只完成 1967 年竣工的第一期工程，僅僅是原計畫的三分之一左右 (fig.2-25)，但仍是臺灣最特殊、最動人的校園之一。

1960 年，天主教聖心修會（the Society of the Sacred Heart）決定來臺發展，派遣康恩德（Sr. Marian Kent）與孫知微等五位修女前往臺灣，在八里山坡的荒煙蔓草中，開始了艱辛的建校工作。臺灣聖心修會在創設校園初期，先設立初中部，推測現在進入學校大門、上斜坡後的宮殿式建築，就是 1961 年初中部奉准成立的第一棟建築；建築師即為當時設計了不少宮殿式建築的陳濯，該棟建築在語言表達上與日後丹下健三 (fig.a) 完成的校舍形成鮮明的對比。

為什麼隨後會委託丹下設計聖心女中？推測原因有二：一是 1960 年代起，丹下的聲譽在日本建築界如日中天，而且是國際性的；二是東京聖心女大早已與丹下有合作的經驗。這些都是影響聖心會委託丹下的原因。確定後，再由楊卓成主持的和睦建築師事務所擔任在地的協力工作。

丹下於 1964 年提出的校園配置，優雅、靈活、有機地坐落於位在淡水河口的八里山坡上，空間組織融合代謝理論的手法，將服務空間收納成塔樓，如人體關節作為連接空間的節點，達到可不斷成長的概念 (fig.1)。原計畫北側是行政區（現為修道院）與教室，南側為餐廳與宿舍區，兩者之間錯置，由東到西分別是教堂、圖書館、禮堂，構成一條與古典校園不那麼相同的軸線，整個校園如同一個理想國度，卻又跳脫古典修道院或維吉尼亞大學的形制，因地制宜，回歸自然。所有空間以廊道串連，層次豐富，忽明忽暗，忽高忽低，時而內，時而外。

fig.b：橋廊望向現在的修道院。

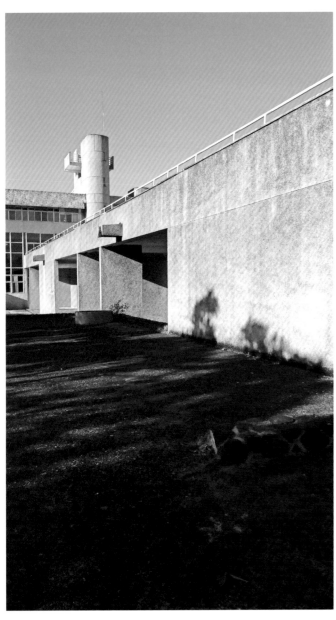

fig.c

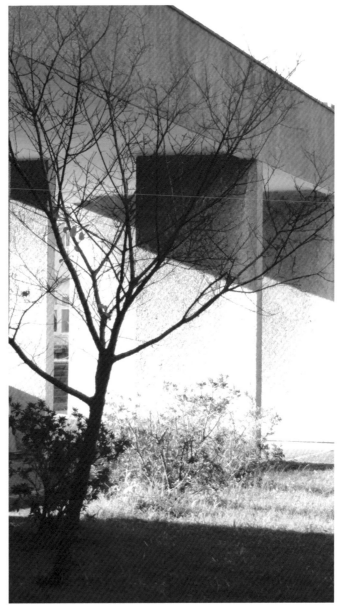

fig.d

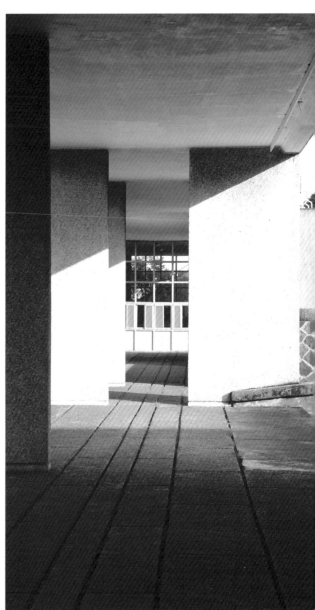

fig.e

fig.c：橋廊與修道院。

fig.d：橋廊。

fig.e：橋廊下一層的板牆。

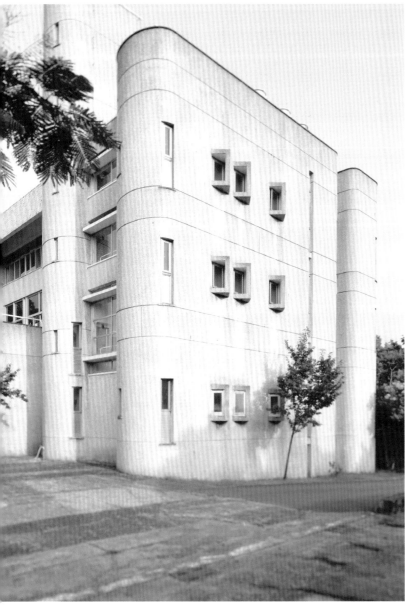

fig.f

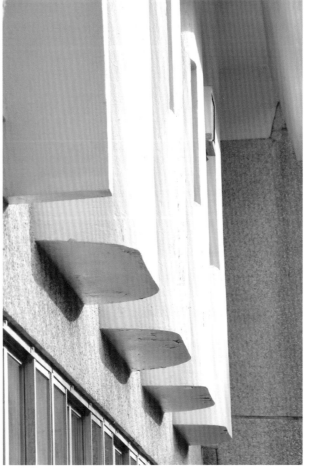

fig.g

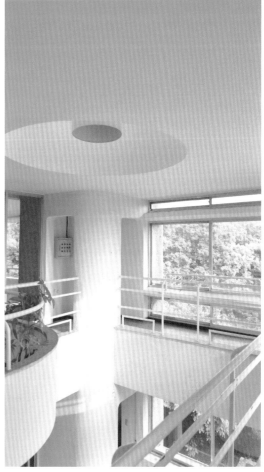

fig.h

fig.f：修道院側牆。

fig.g：修道院三樓小禱告室。

fig.h：修道院樓梯間天井門廳三樓。

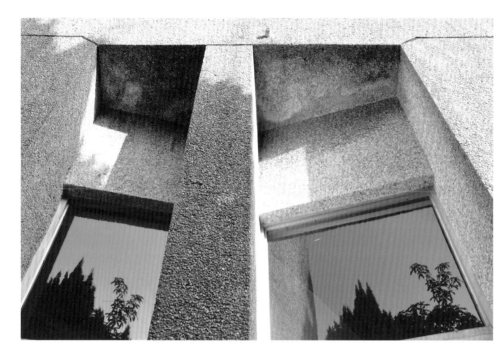
fig.i

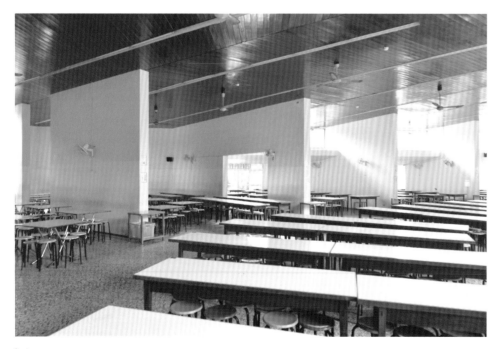
fig.j

fig.k

fig.l

丹下試圖創造供人思考、停留、交流的校園環境，這種設計手法與斯里蘭卡建築師巴瓦（Geoffrey Bawa）設計的坎達拉馬遺產酒店（Heritance Kandalama Hotel）有異曲同工之妙。

現況僅完成修道院（原行政樓，fig.b-c、f-h、3-10）、餐廳與靈修中心（fig.i-l、13-23）、一部分的宿舍（現稱索菲樓，fig.m-o、24-25），以及連接南北的空橋（fig.b-e、11-12）。儘管如此，從國立臺灣博物館數位典藏的大量圖紙來看，可以發覺丹下筆下的校園可能是臺灣當年設計密度最高、最具創新的校園空間。例如，修道院的塔樓，僅是三層樓的樓梯、廁所與儲藏等服務空間，但內部空間卻極其豐富，一側的天井在每一層的挑空形式上皆有不同，搭配大量的曲牆與彎曲的扶手，創造出有些神祕的船艙意象空間（fig.h、4-6、9-10）；或是，餐廳及橋廊自由的板牆結構配置，橋廊一、二層地板皆有細緻的鋪面設計（fig.e、2、11）；以及整個校園有趣的遮陽板設計、大小洗石子的牆面覆材、如積木組合般的牆面分割等。無論室內外的任何一個空間元素、材料組合，都令人流連忘返。●

fig.i：餐廳側牆斜內凹的開窗。

fig.j：餐廳室內板牆。

fig.k：餐廳前廣場。

fig.l：餐廳一側逃生梯。

fig.m

fig.n

fig.o

fig.m：宿舍樓半戶外廊道。

fig.n：宿舍樓戶外螺旋梯。

fig.o：宿舍樓外觀。

fig.01
**原始配置圖
（聖心女子大學）**

日期：1966 年 9 月 30 日

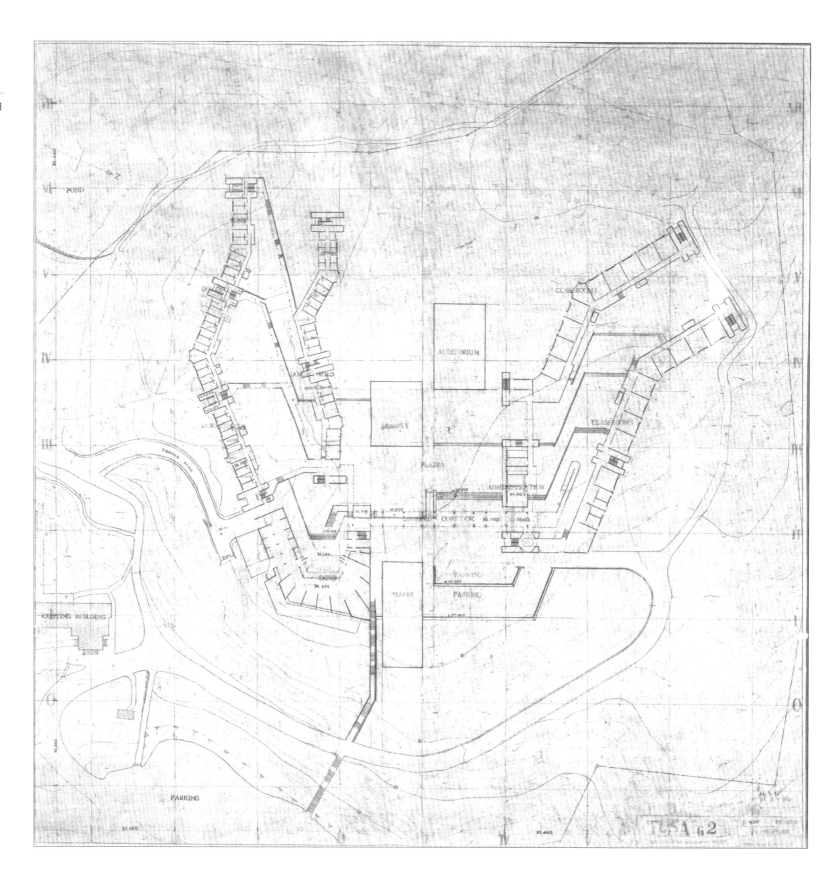

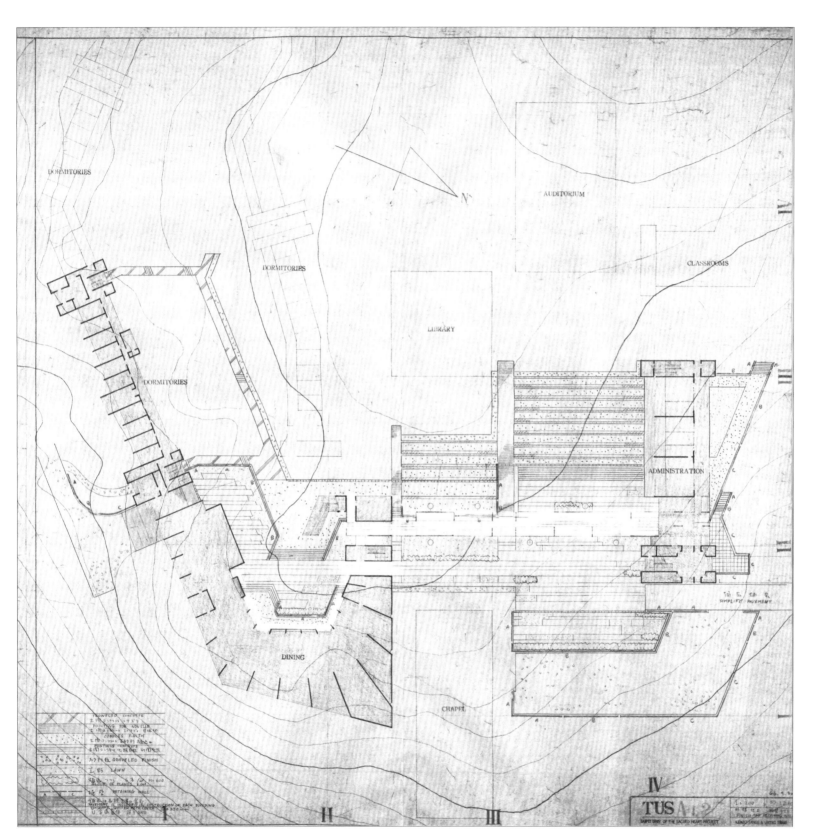

fig.02

**地面層鋪面
設計圖**

日期：1966 年 9 月 30 日

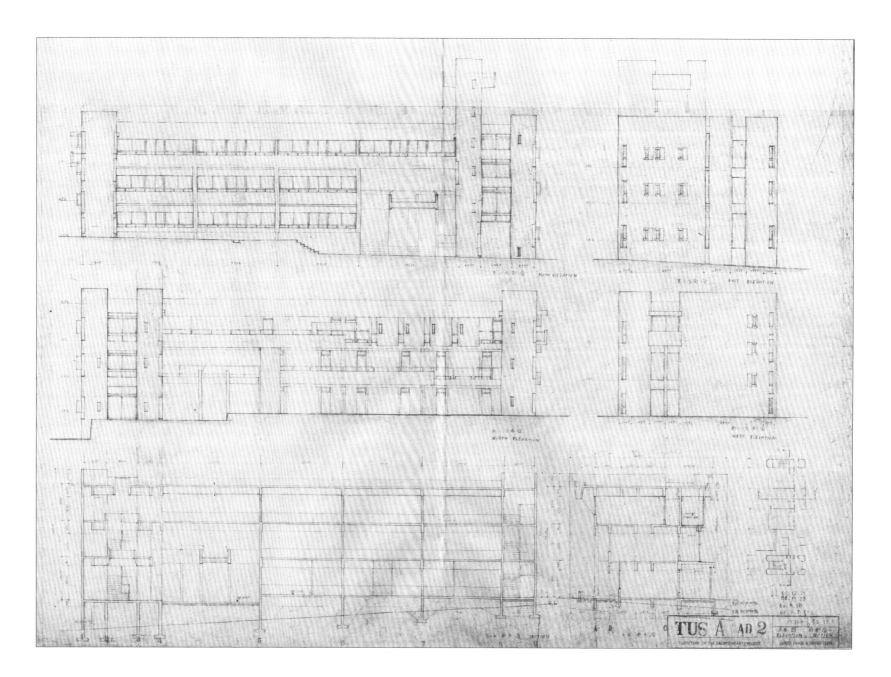

fig.03

修道院各向立面圖、剖面圖

日期：1966 年 12 月 31 日

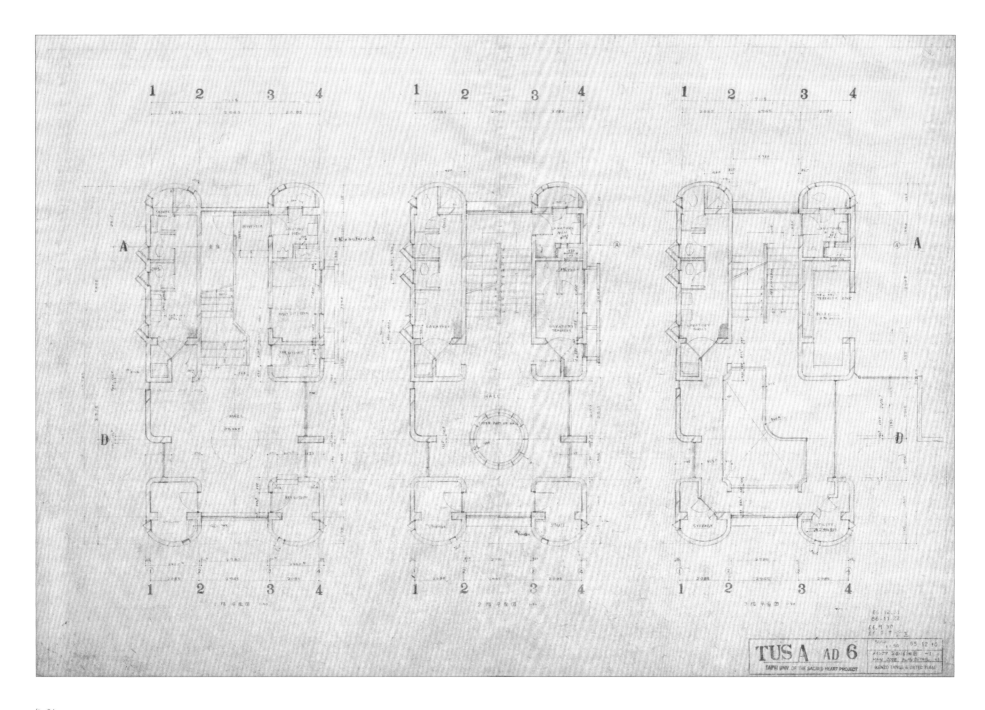

fig.04

修道院塔樓一至三層平面圖

日期：1966 年 12 月 31 日

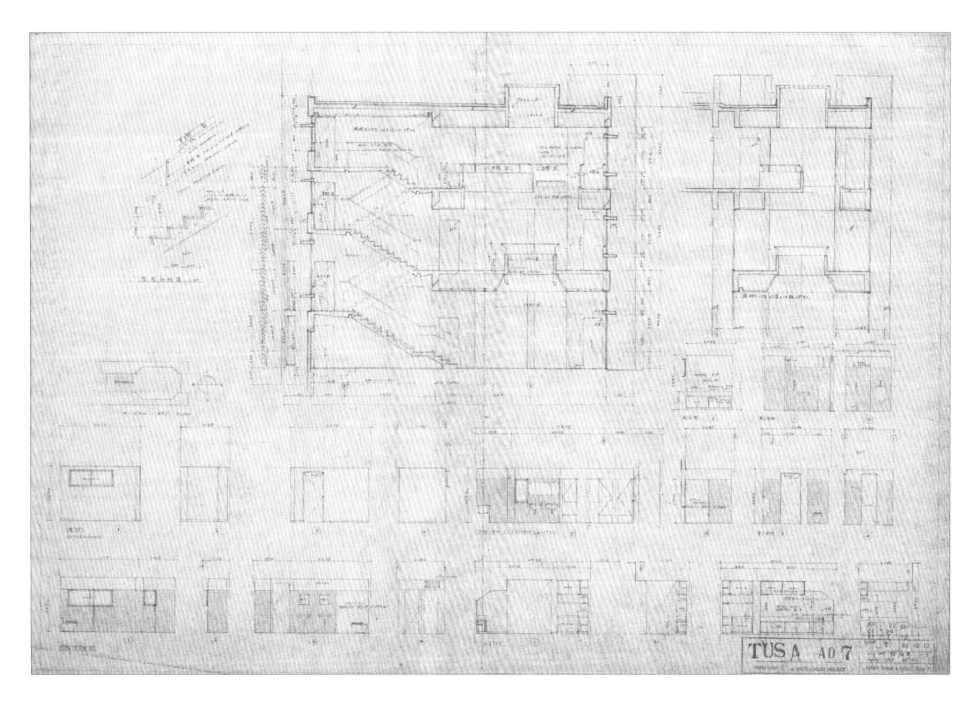

fig.05

修道院塔樓剖面圖、廁所各向立面圖

日期：1966 年 12 月 31 日

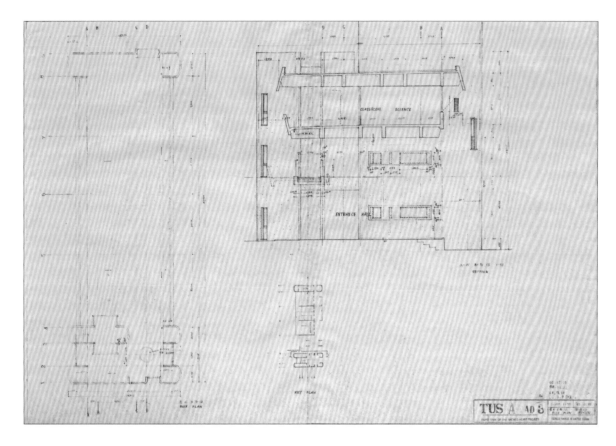

fig.06

修道院祈禱室剖面圖

日期：1966 年 12 月 31 日

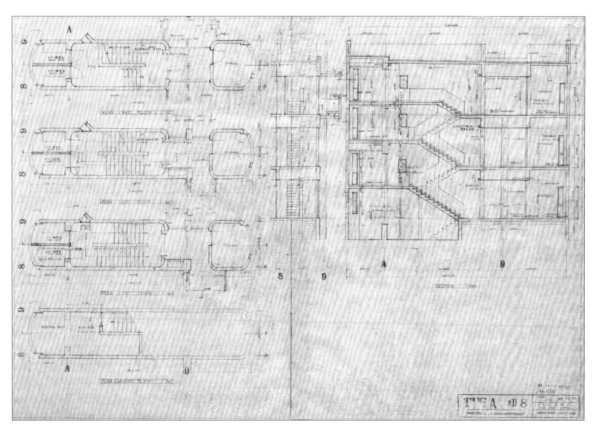

fig.07

樓梯塔樓平、剖面圖

日期：1966 年 12 月 31 日

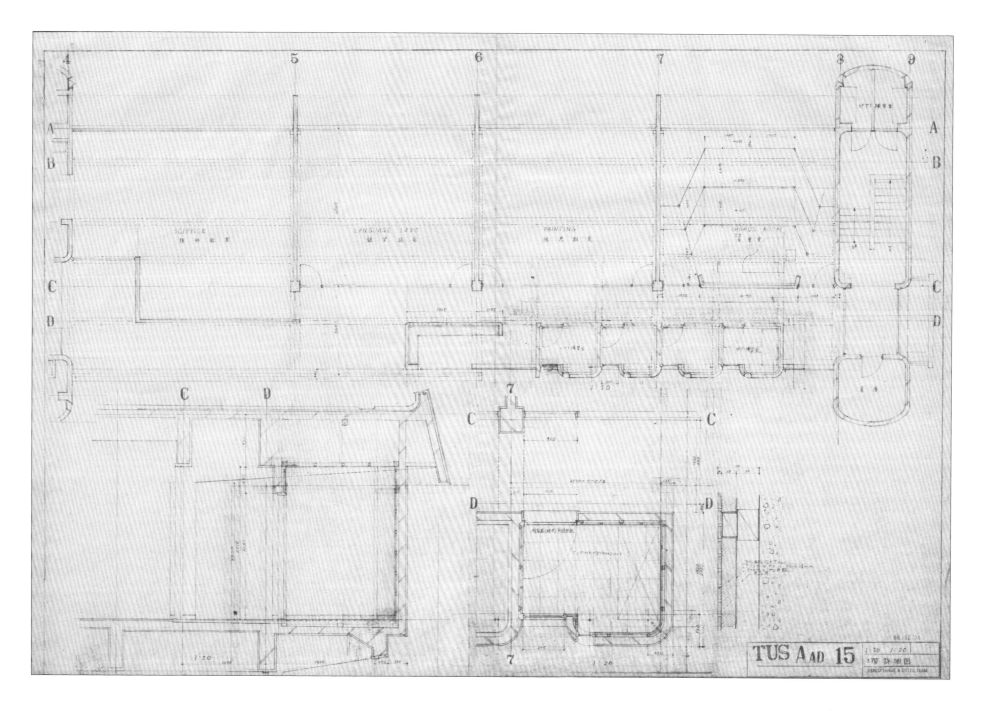

fig.08

修道院祈禱室大樣圖

日期：1966 年 12 月 31 日

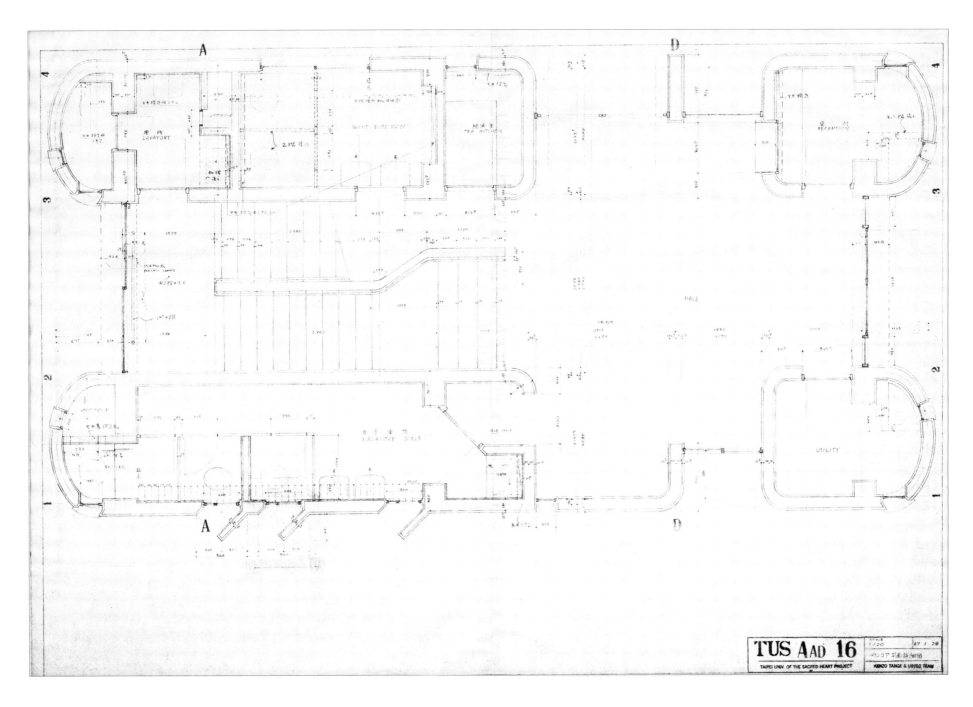

fig.09

修道院塔樓一至三層平面大樣圖

日期：1967 年 1 月 28 日

fig.10

**修道院塔樓
剖面大樣圖**

日期：1967 年 1 月 28 日

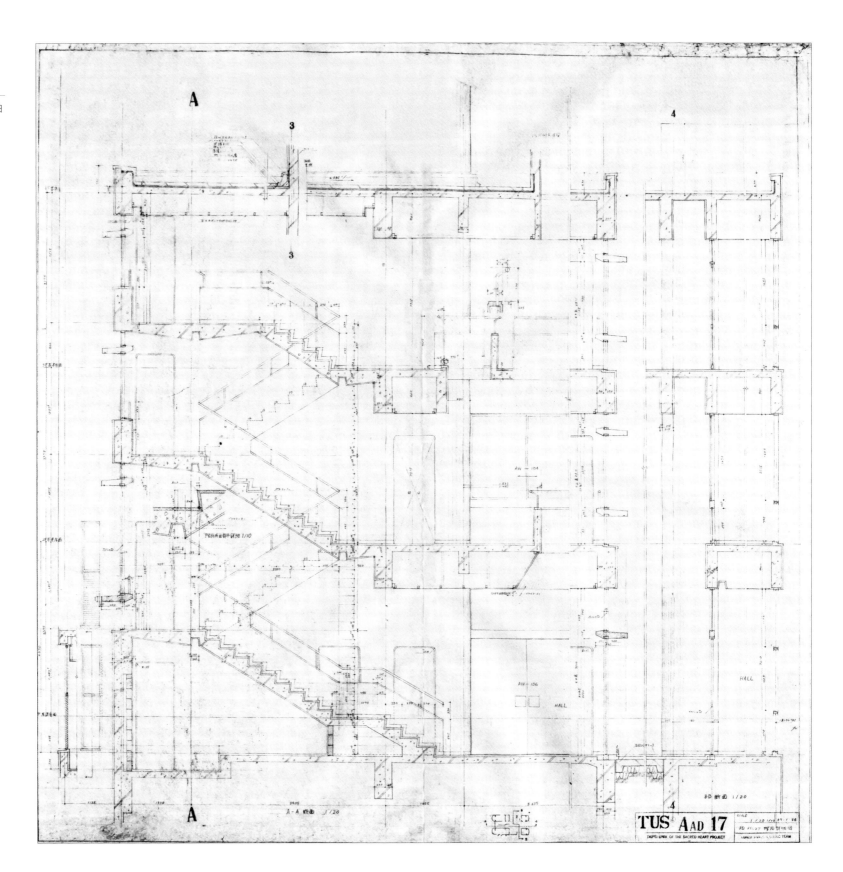

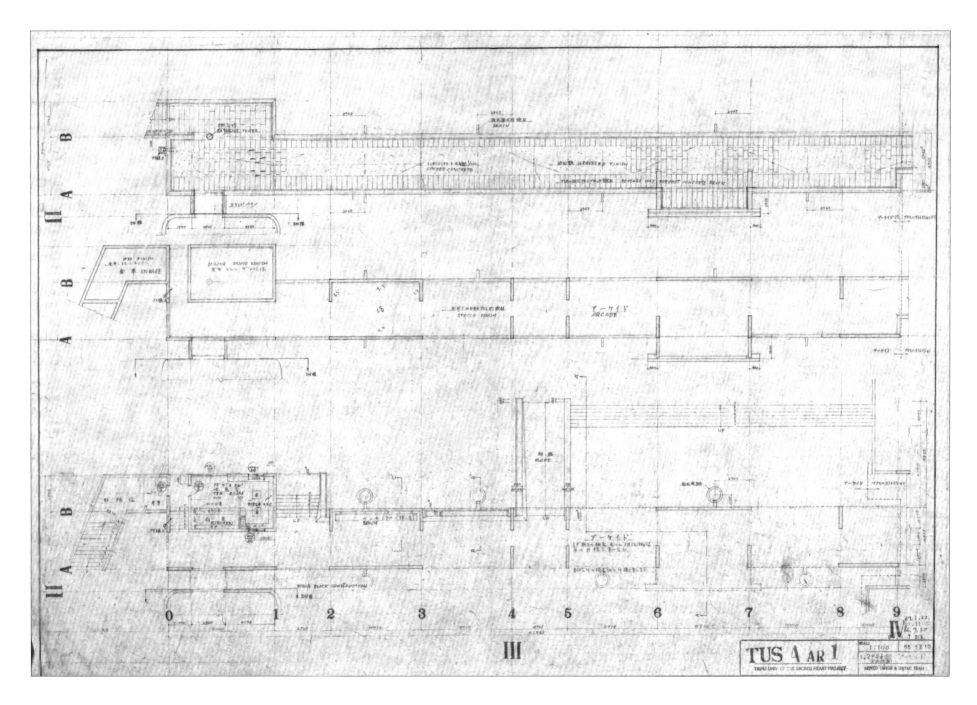

fig.11
橋廊一、二層平面圖、二層鋪面設計圖

日期：1967 年 3 月 22 日

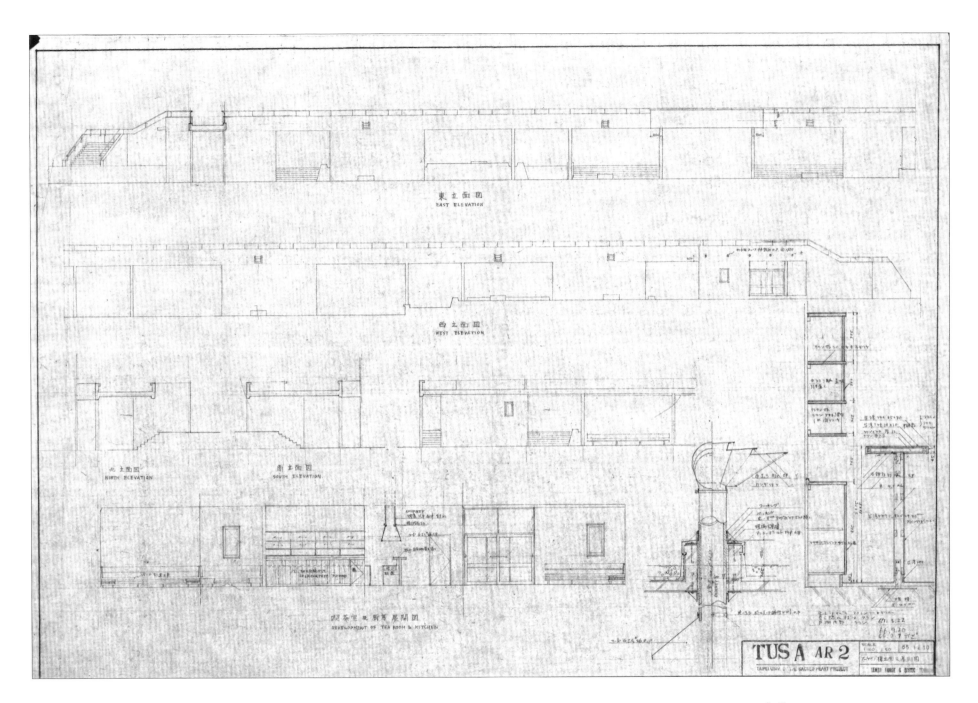

fig.12
橋廊各向立面圖、廚房立面圖

日期：1967 年 3 月 22 日

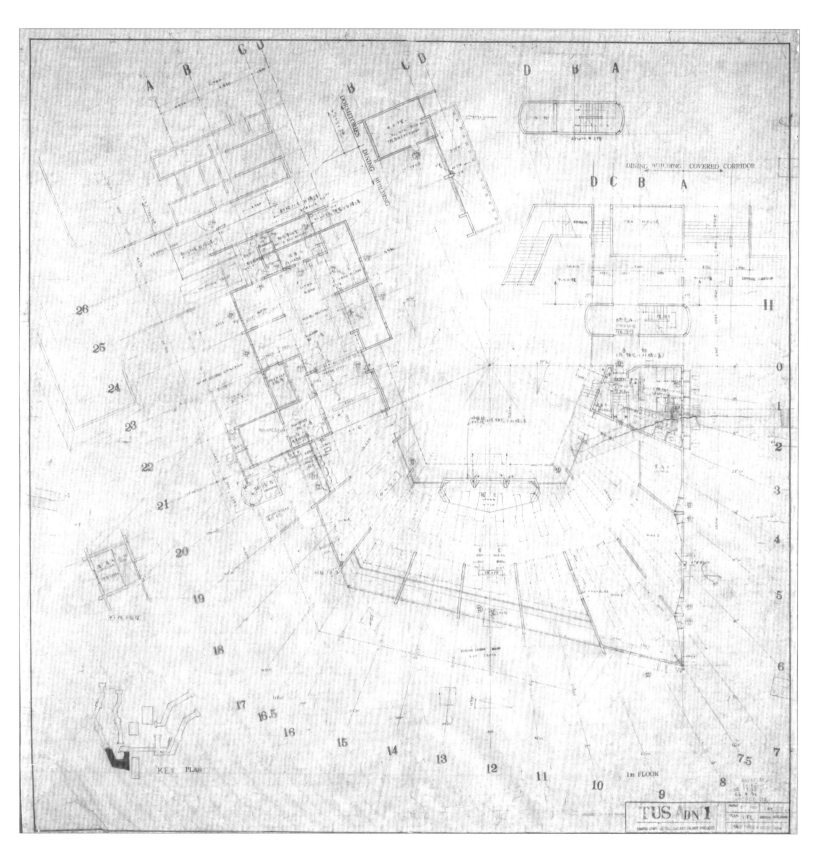

fig.13

南棟一層餐廳
平面圖

日期：1966 年 12 月 31 日

fig.14

南棟二層靈修中心
平面圖

日期：1966 年 12 月 31 日

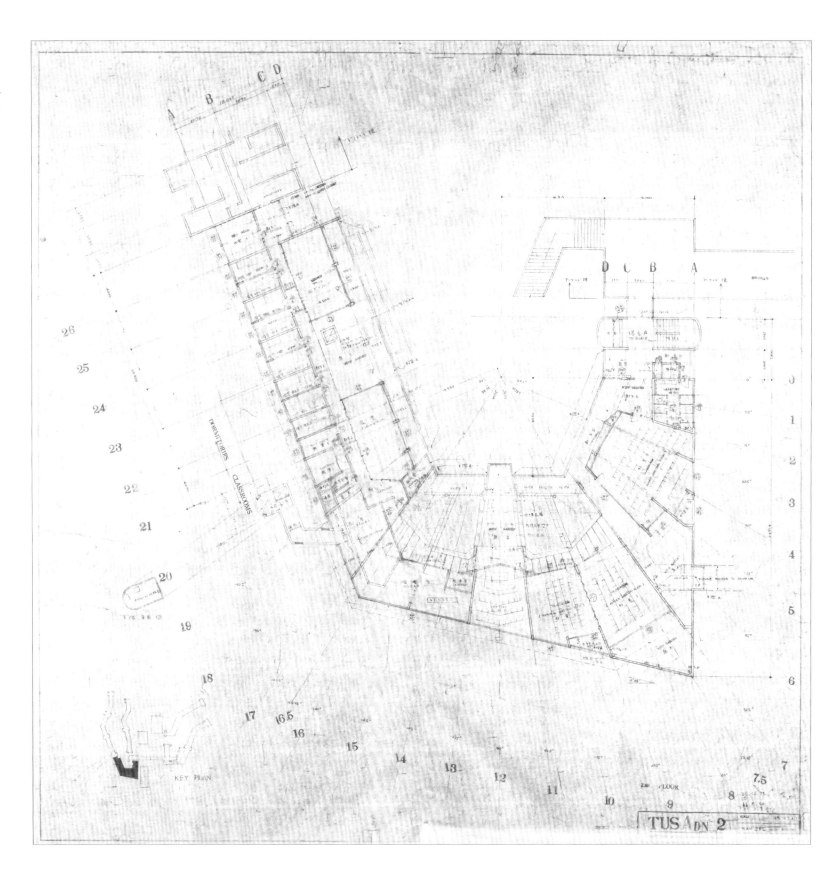

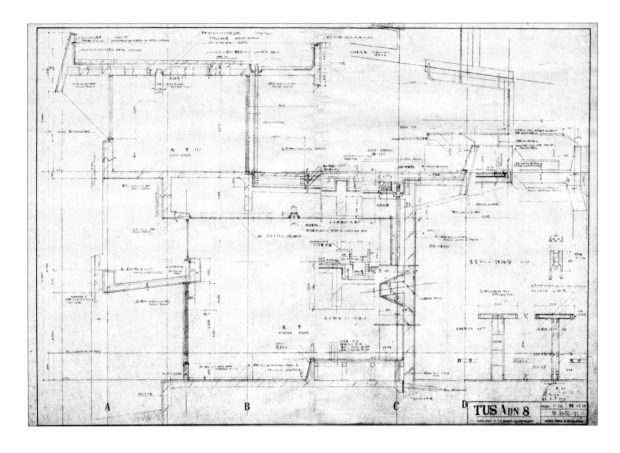

fig.15
南棟剖面大樣圖

日期：1966 年 12 月 31 日

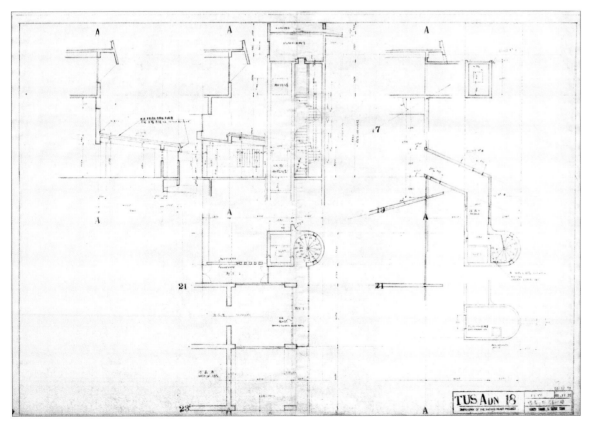

fig.16
南棟一側逃生梯平、立面圖

日期：1966 年 12 月 31 日

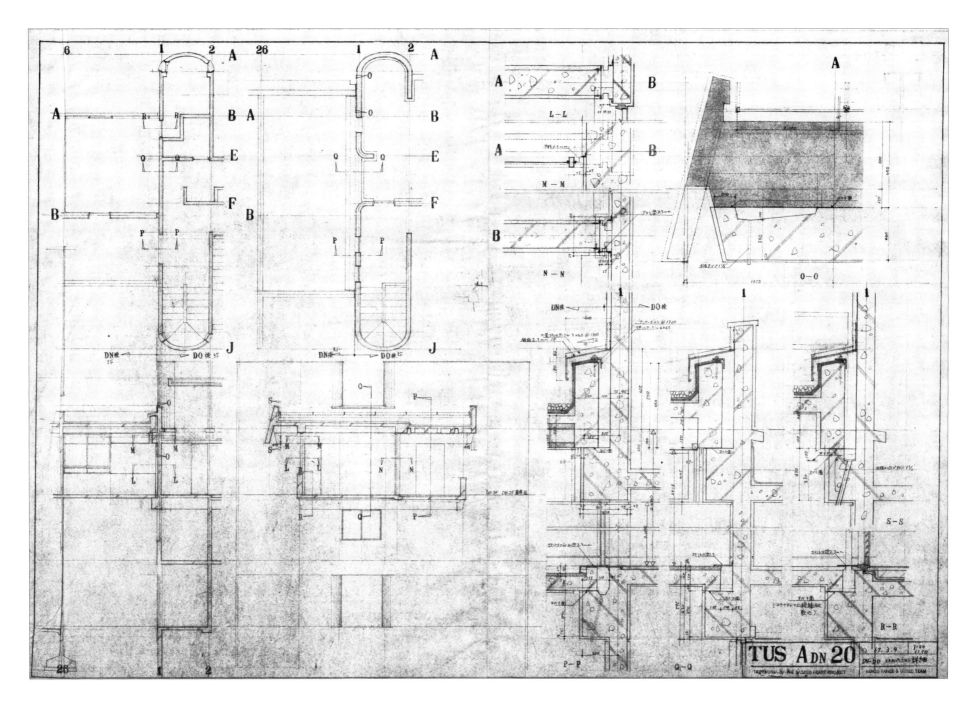

fig.17
南棟塔樓屋頂、牆剖面大樣圖

日期：1967 年 3 月 9 日

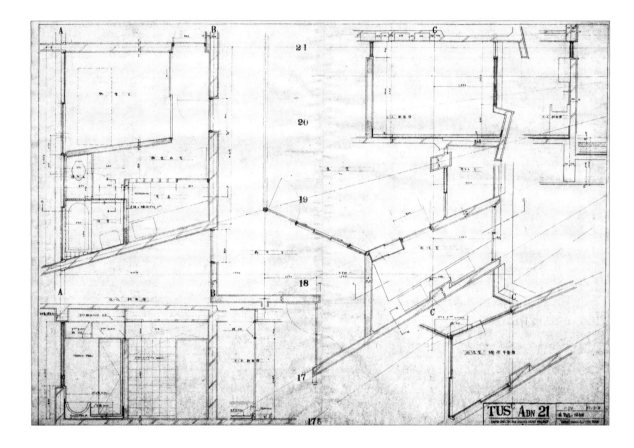

fig.18

**南棟一層餐廳局部
平、剖面大樣圖**

日期：1967 年 3 月 9 日

fig.19

**南棟二層靈修中心
局部平面大樣圖**

日期：1967 年 3 月 9 日

fig.20

南棟一層餐廳天花平面大樣圖

日期：1967 年 5 月 30 日

fig.21

南棟屋頂平、剖面大樣圖

日期：1967 年 3 月 22 日

fig.22

南棟一層餐廳窗戶平、立面圖

日期：1966 年 12 月 31 日

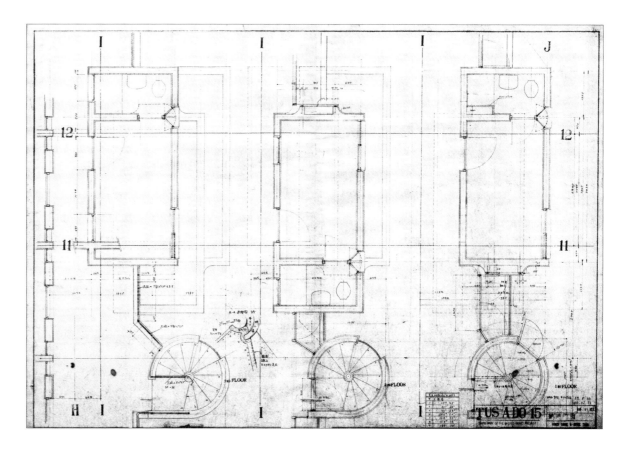

fig.23

南棟一側逃生梯平面大樣圖

日期：1967 年 5 月 10 日

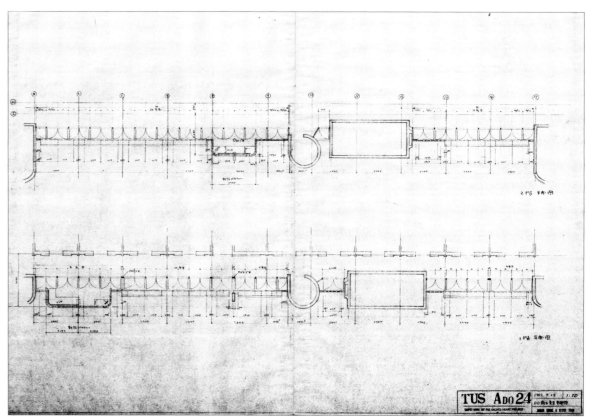

fig.24

**宿舍樓走廊
一、二層平面圖**

日期：1967 年 4 月 27 日

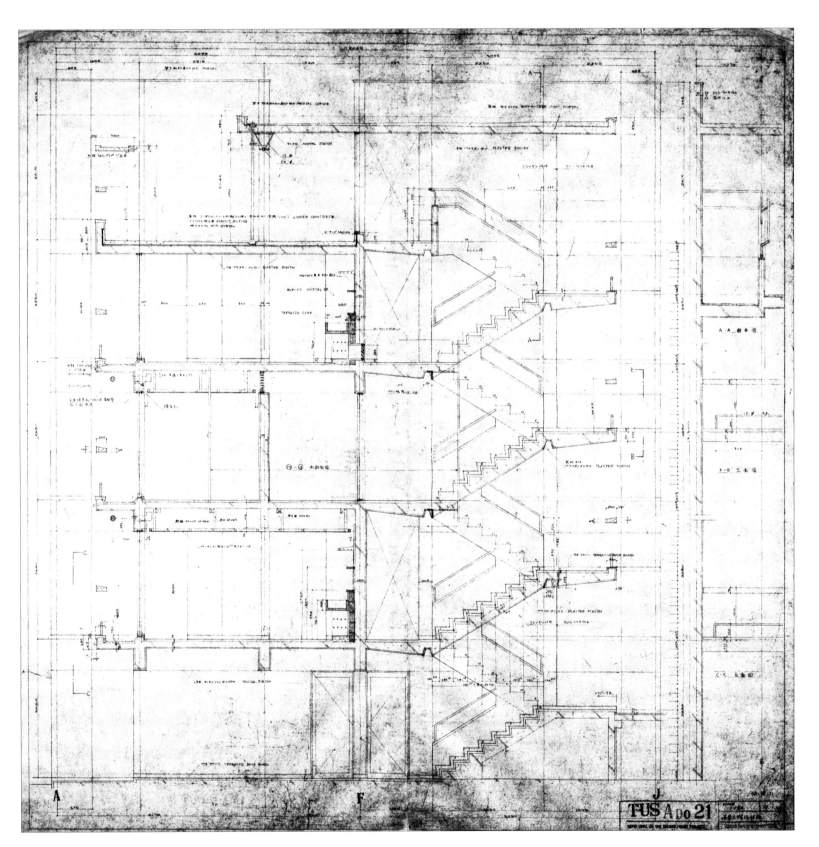

fig.25

**宿舍樓
剖面大樣圖**

日期：1966 年 12 月 31 日

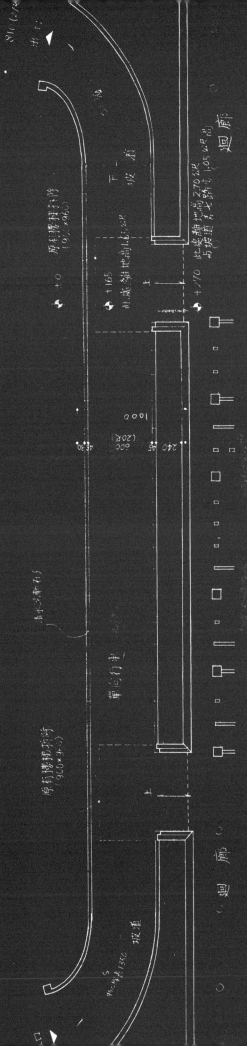

臺北｜
國父紀念館

王大閎

1965—1972

fig.a：王大閎肖像。

王大閎 1917-2018

生於北京，成長於上海與蘇州。父親是知名法學家王寵惠。1936 年就
讀於英國劍橋大學，原主修機械，後轉建築。1941 年取得美國哈佛大
學設計研究生院碩士，師從葛羅培斯，與貝聿銘、菲力普·強生（Philip
Johnson）兩位同期。1952 年遷居臺北，隔年成立大洪建築師事務所。
1967 年榮獲第一屆建築金鼎獎十大優秀建築師，2009 年獲頒第十三屆國
家文藝獎，2013 年獲行政院文化獎。2018 年於睡夢中辭世，享壽一○一
歲。

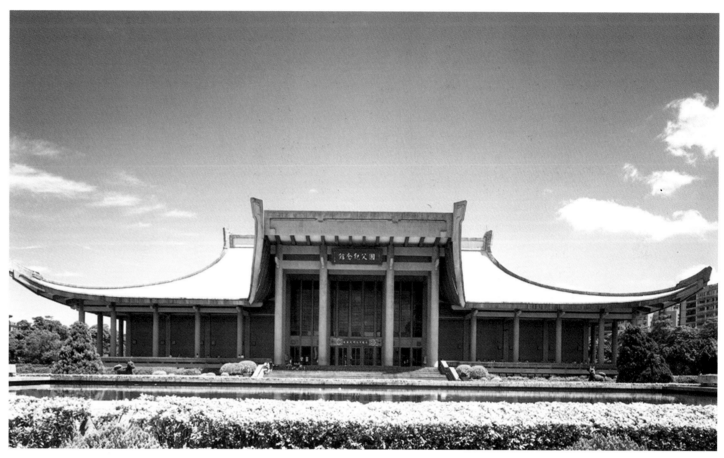

fig.b：正面全景。

　　1950、1960 年代，國民政府治理臺灣，是手段最激烈、意識形態最高漲的一段時間，此時重要的「衙門」建築都難逃此意識形態的要求，以臺北來說，如南海路上的博物館群、舊城城門的改造、教育部、外交部、國父紀念館、圓山大飯店、故宮博物院、陽明山中山樓等所謂的宮殿式建築或類宮殿式建築皆是。其中，大閤 (fig.a) 的國父紀念館 (fig.b-m) 及外交部算是比較值得討論的案例。

　　當時，國父紀念館建築委員會在招標需求裡提出的設計原則是：「應充分表現中國現代之建築文化，並採擷歐美現代建築之優點融合設計……」為節省審核時間，並未公開徵求圖樣，而是指定專家或洽詢曾應徵故宮博物院設計競圖之建築師參與，其中包括陳濯（革命先進陳少白遺族）、陳其寬、楊卓成、王大閎、黃寶瑜等共十一組，皆為一時之選。1965 年 9 月底截止收件，經過複雜不記名的三輪投票，於同年 11 月 6 日確認由大閎主持的大洪建築師事務所勝出，得到的

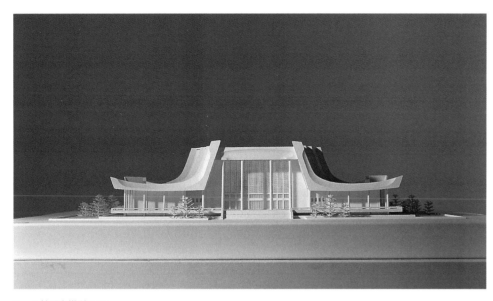

fig.c：競圖案模型正面。

評語是：「此設計具有創造性，於新穎中多少蘊有中國文化與傳統之生命，在視覺上更予人以『惠澤長流』之印象。」

　　由於有 1960 年故宮博物院競圖胎死腹中的經驗，按大閎先生的個性，應不會再參加類似的官方競圖，推測是父親王寵惠與國父孫中山的淵源，才在旁人的勸說下參加了比圖。

　　大閎最後獲獎的設計提案，屋頂接近八字形，加上並不常見於傳統建築形式的廡殿或歇山，造型有點類似唐宋的官式烏紗帽，也符合所謂「採擷歐美現代建築之優點融合設計」 (fig.c-d) 。對大閎來說，東方傳統建築的紀念性取決於水平延展的壯闊，如北京紫禁城便是以其層進、群落讓人感受到自己的渺小，崇敬之情油然而生；但國父紀念館是單棟建築，於是他改採西方古典或哥德式建築以高點的山牆面作為主要入口的理念，企圖讓單一建築藉由高聳、揚昇來表彰其紀念性。雖然相較於之前故宮博物院的提案，這個設計脫離不了宮殿式建築的窠臼，但在自知困境的妥協下，仍是做了勇敢的嘗試，特別是在新技術的

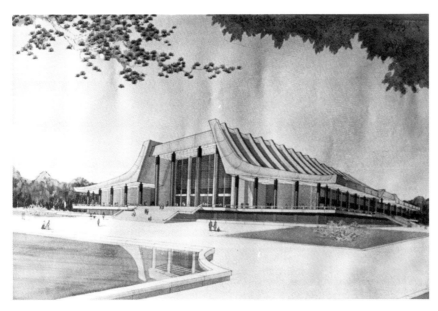

fig.d：競圖案透視圖。

fig.e：設計過程手繪稿。

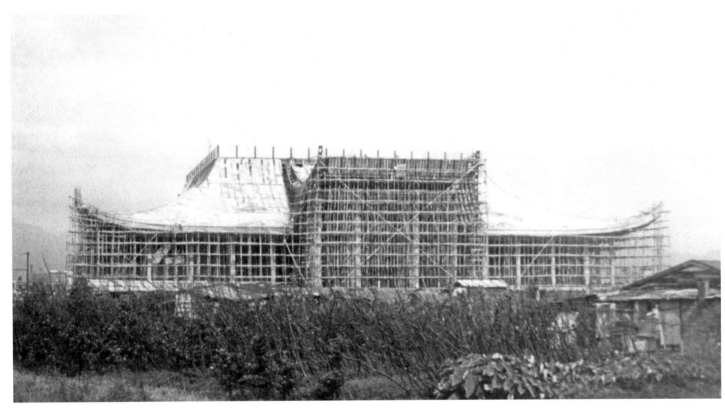

fig.f：施工期間外觀全貌，舊照。

運用上，還是脫離了華人過去仿古建築不忠於材性的歷史主義。

　　12月3日舉行國父紀念館設計圖樣修正圖案研討會第一次會議，會中針對大會堂用途、造型外觀、結構等處提出修改意見，其中關於「增加中國風味」的討論最多。對此，王大閎以〈國父紀念館設計立意〉一文理直氣壯地答辯說：「我國現代建築有三個方向可走。我們可以追隨現代西方建築，也可以抄仿我國古代宮殿式建築，或者創造有革命性的新中國式建築。……為國父紀念館設計的準繩，假如採用現代西方建築是很明顯的用不得體。如果抄仿我國古代（尤其是清代）宮殿式建築，則更不適宜，因為孫中山是推翻這類建築所象徵的滿清政治制度。我們唯一的方向是走向一種能表現孫中山偉大性格及革命創造精神的新中國式建築。」卻又在12月8日回覆瞿韶華委員的信件中說：「弟現正遵照紀錄指示原則加緊研究修正中……」

　　根據興建委員會第二次全體委員會議紀錄，1966

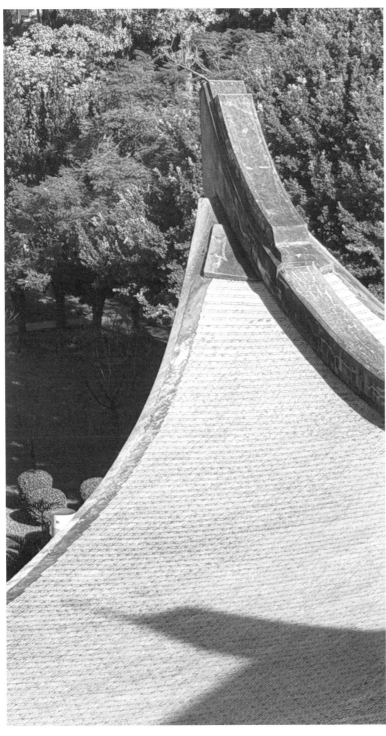

fig.g：屋頂反曲。

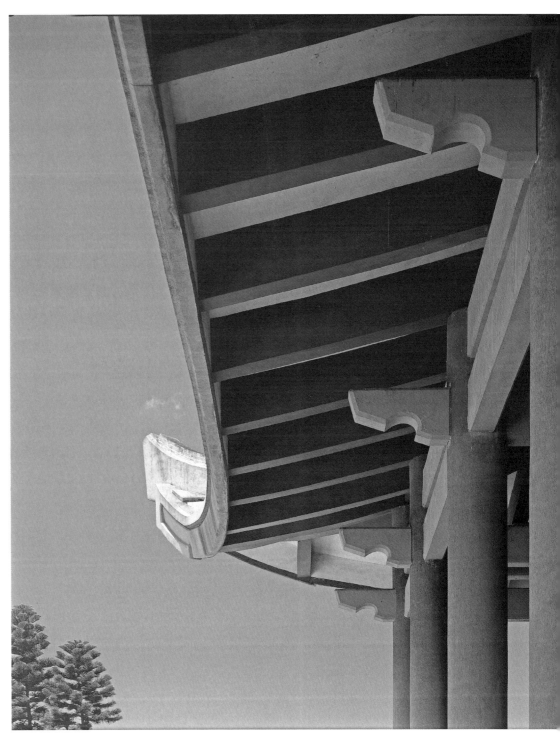

fig.h：屋頂起翹，現況。

fig.i：迴廊之一。

fig.j：迴廊之二。

年 8 月 3 日，總統親自審閱設計圖樣、模型，並聽取主委王雲五、委員盧毓駿的簡報後，由總統府祕書長張群轉知「總統指示，應在外型方面加強中國建築之色彩」。事實上，根據非官方紀錄，當時總統說的是「這是棟西洋式的建築」。

這一句話讓大閎陷入困局，多次修改提案，甚至在 1967 年初提出一個仿宮殿式琉璃瓦屋頂的圖樣，但遭到孫科在內的大部分委員的反對。最後定案的建物外觀儘管依舊形似華人傳統建築四面卷曲的廡殿，但在正面有突破之舉──拉起了一個掀開、伸向蒼穹的巨頂 (fig.b)。這樣的屋頂曲線是大閎反覆修改、思忖良久才定案的。昂然拔昇的屋簷，打破了中國傳統建築屋簷線的穩定感，也為整棟建築增添了動感、雄偉的氣勢。儘管最後仍在部分的堅持中定案 (fig.1-14)，但晚年大閎談到國父紀念館的整個設計過程仍略顯無奈。

建築平面的尺寸約為 100 公尺 ×100 公尺的正方形，布局上採取南北中軸線對稱。沿軸線上，南面為主入口、國父銅像、大廳，接著為大會堂。大體而言，大會堂位於平面的中心，形狀接近橢圓形大跨距的空間，嵌入在一個正方體之中，似乎隱含了中國「天圓地方」的思想。正方形的四周是迴廊，迴廊中央由臺階連接四方環繞的公園，這部分的格局從競圖到施工圖階段的變化並不大。[1] 由於主要的紀念性樓層是抬高處理，原始設計四周都有水池環繞，再加上正前方有如意造型的大水池，所以頗有密斯的紀念建築所帶有的空間氛圍。

1　本段改寫自梁銘剛，〈設計的轉折與堅持──從國父紀念館現存興建圖說檔案中檢視相關團隊之互動〉，《國父紀念館建館始末──王大閎的妥協與磨難》，臺北：國立國父紀念館，2007 年 12 月，頁 18。

fig.k：大廳之一。

fig.l：大廳之二。

從施工圖中，可以清楚地檢視各部分的尺寸。平面尺寸除了大會堂部分外，採用格子系統，走廊寬為 540 公分（3×180），其次主體部分為 720 公分（4×180），中央入口放大為 1,080 公分（6×180），符合清式中國建築的開間與斗栱關係，如梁思成在《清式營造算例及則例》中所言：「面闊進深則按斗栱攢數定。次間可較明間收一攢，稍間可與次間同或更收一攢。」

其它的尺寸有著相當的統一性：室內隔間為空心磚牆，單元長度為 39 公分 ×19 公分，加上接縫後成為 40 公分 ×20 公分，這部分呼應了室內地坪單元的尺寸 40 公分 ×40 公分，材料為搗擺觀音山石地磚。室外地坪原設計為觀音山石，後改為斬碎觀音山石斬假石，勾縫尺寸配合柱距 180 公分的模矩，為 45 公分 × 180 公分。灰色方形地磚與白粉牆面與許多華人建築的做法相同。[2]

梁思成形容：「簷部如翼輕展……成為整個建築物美麗的冠冕，是別系建築所沒有的特徵。」這些特徵的形成在於舉架、飛簷與翼角翹起。「舉架」指的是斜屋頂的坡度越往上越斜，在木構造之中指的是各屋架的高度距離逐次升高。在國父紀念館的屋頂設計圖中，可以清楚地看到這樣的曲線，而且因為採用了鋼樑，曲線更為平滑 (fig.g·h)。施工放樣系統採用方格線來定位。在細部設計階段，大洪事務所製作了局部放大的模型，以準確掌握三度空間變化的曲線 (fig.5.9)。

2　同註1。

fig.m：室內樓梯。

翼角斜出也是如此，在《清式營造算例及則例》的圖例之中，屋角斜出的量為 4.5 斗口，屋角升高與屋脊升高也都是 4.5 斗口。在國父紀念館的屋頂設計圖中，亦可以清楚地看到這類的曲線，但施工放樣系統不是用單元倍數，而是決定曲線後採用方格線來定位。屋頂施工前先於地面放樣，由繪製屋頂細部設計圖的黃政雄先行看過，再請王大閎也過目後，才進行施作。屋角升高的高度與翼角斜出的尺度比清式皇室建築為多，這部分帶有南方建築或臺灣建築的影子 (fig.g)。1967 年 3 月 10 日，黃朝琴約盧毓駿與大閎討論設計事宜，商討「簷角應再向上翹起，使更富飛簷之型態」。[3]

3 同註 1，頁 18-19。

總之，國父紀念館的眾多細部設計早已家喻戶曉，撇開困擾大閎的宮殿式屋頂不談，該建築的細部設計仍見證了臺灣建築文化的重要里程碑，可見建築師在斟酌所有的比例、控制尺度大小上，甚而因施工限制而必須機智地判斷出各種形式，期間必定費盡心力。縱或該棟建築在形式創新上受到了限制，但今天回頭看，大閎仍給了我們一棟既有紀念性卻又親切溫暖的公共建築，相信這點多數人應該都會同意。●

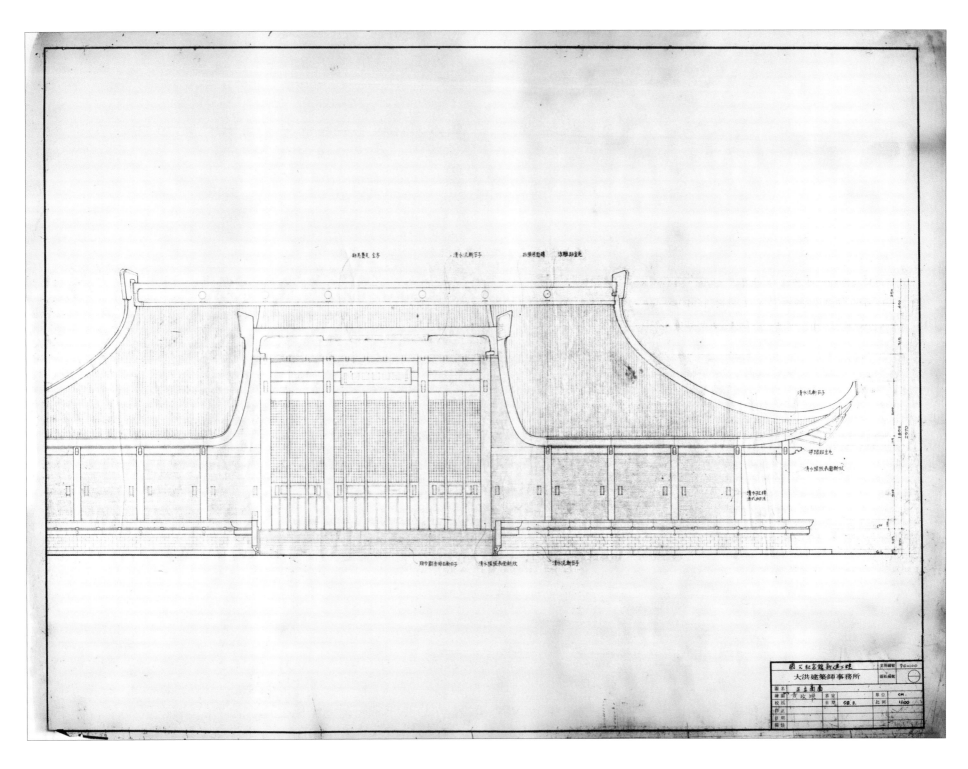

fig.01

南向（正面）立面圖

繪圖：黃政雄
日期：民國 58 年 3 月

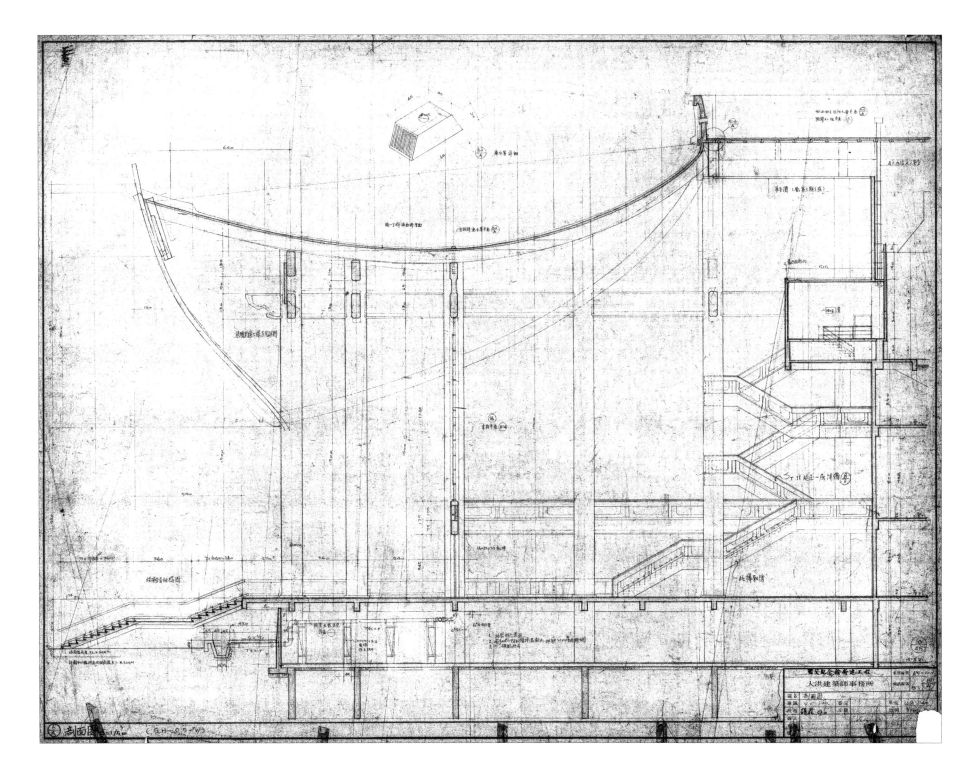

fig.02

大廳剖面圖

繪圖：Y. K. Pan

校核：胡鑫

日期：民國 60 年 12 月 24 日

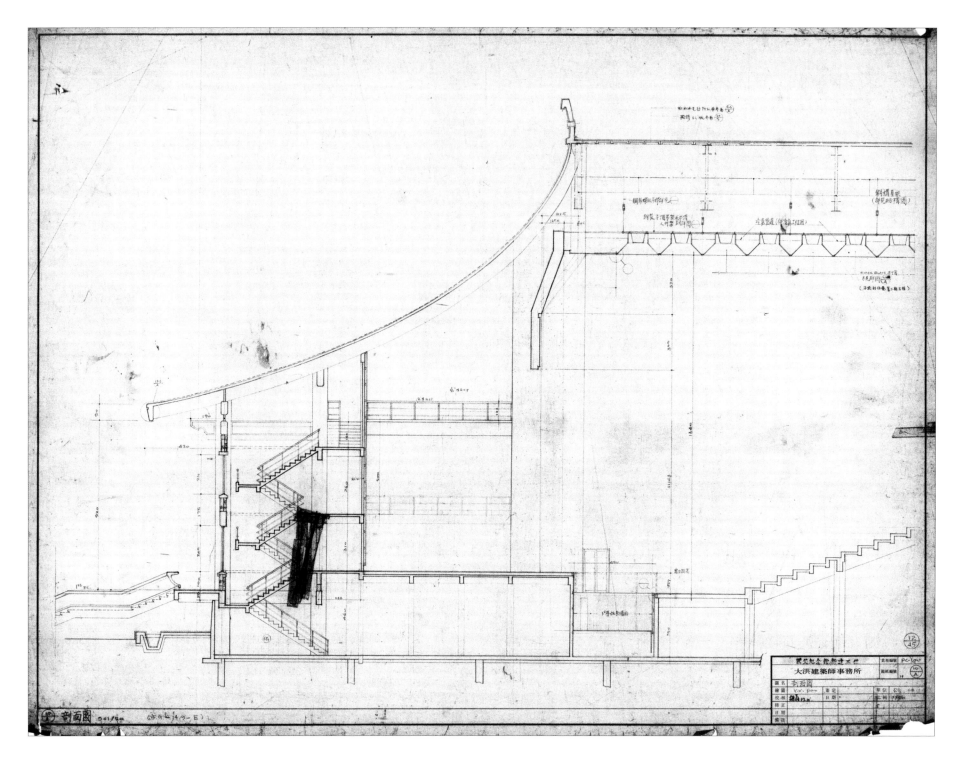

fig.03

禮堂剖面圖

繪圖：Y. K. Pan

校核：胡鑫

日期：民國 58 年 3 月

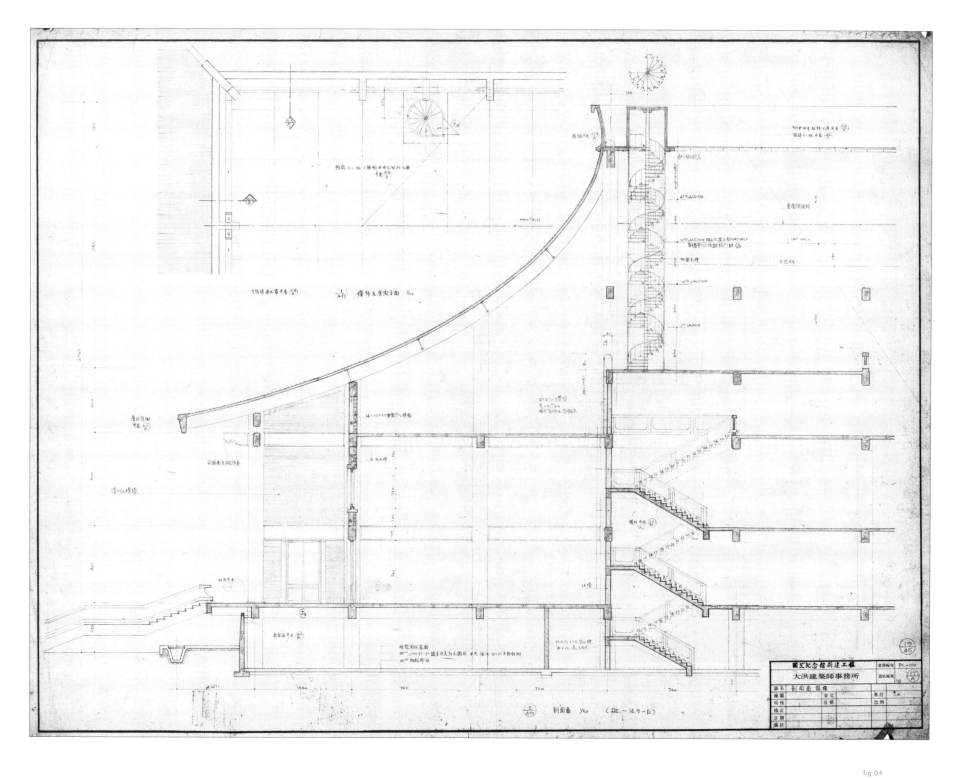

fig.04

南北剖面圖

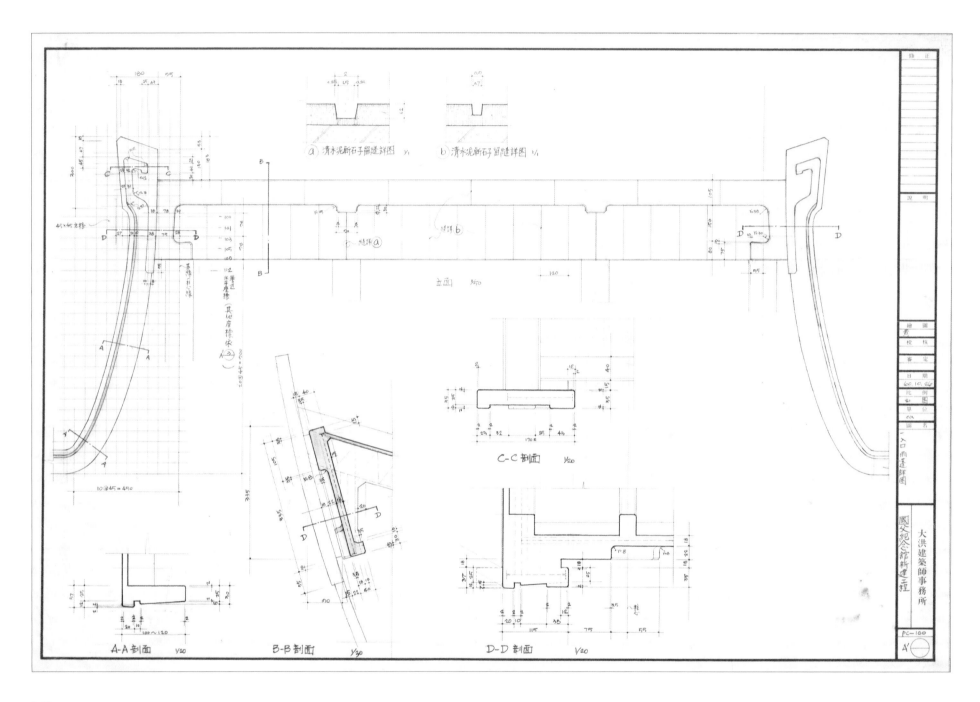

fig.05

入口雨庇大樣圖

繪圖：黃（推測是黃政雄）
日期：民國 60 年 10 月 26 日

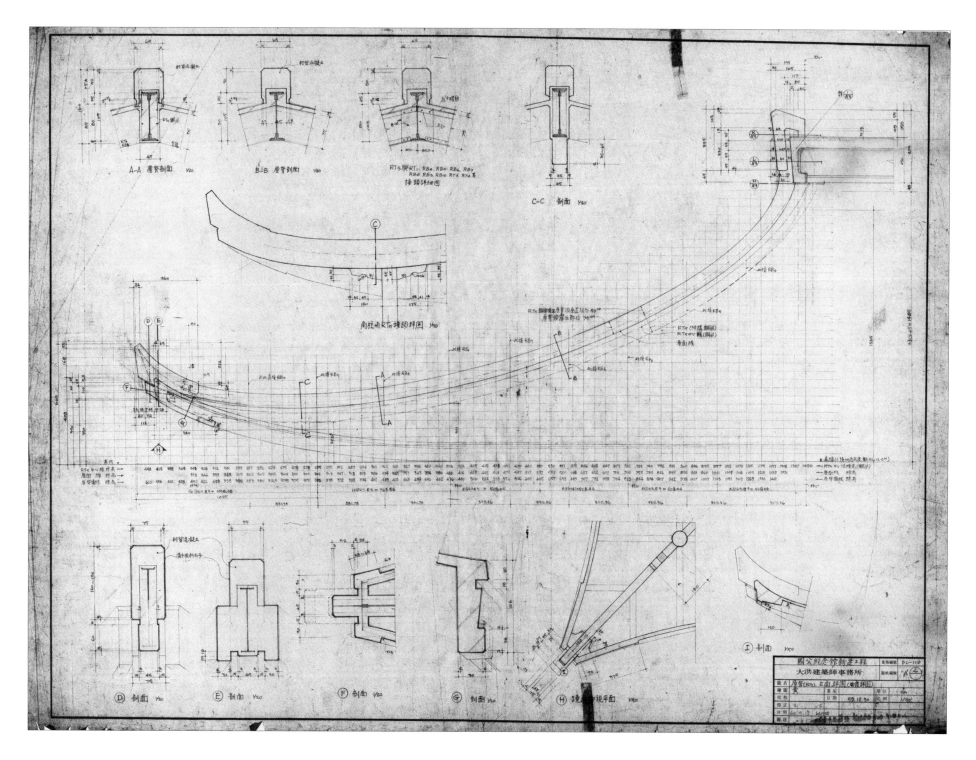

fig.06

屋脊立面、斷面、曲度詳圖

繪圖：黃（推測是黃政雄）
日期：民國 60 年 10 月 28 日

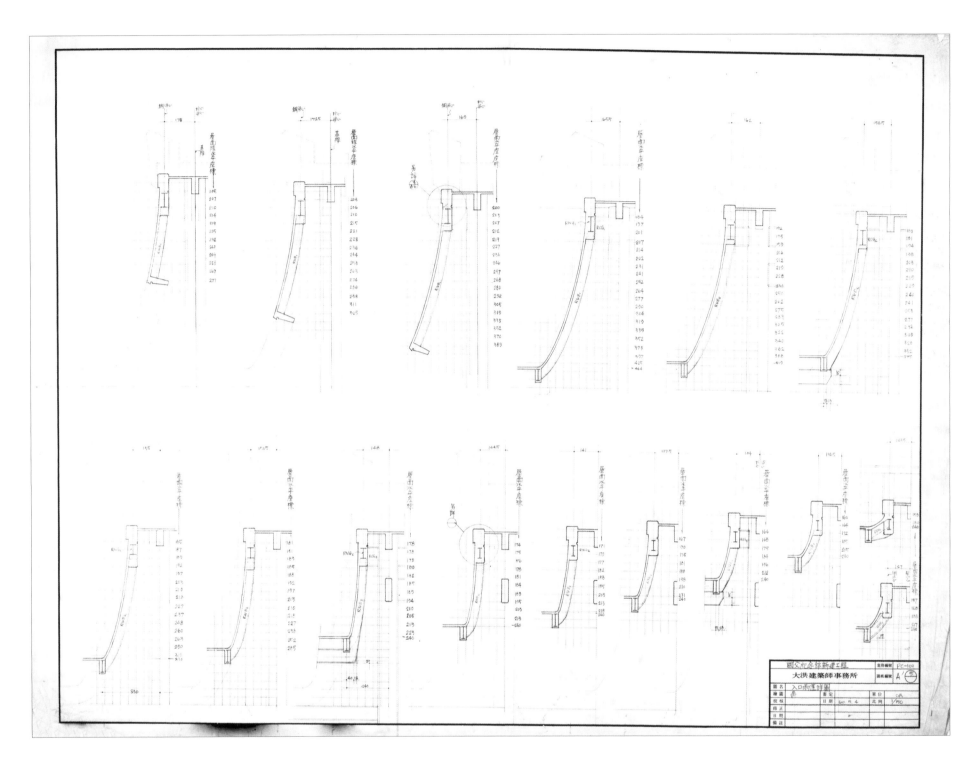

fig.07

入口雨庇曲度大樣圖

繪圖：黃（推測是黃政雄）

日期：民國 60 年 5 月 4 日

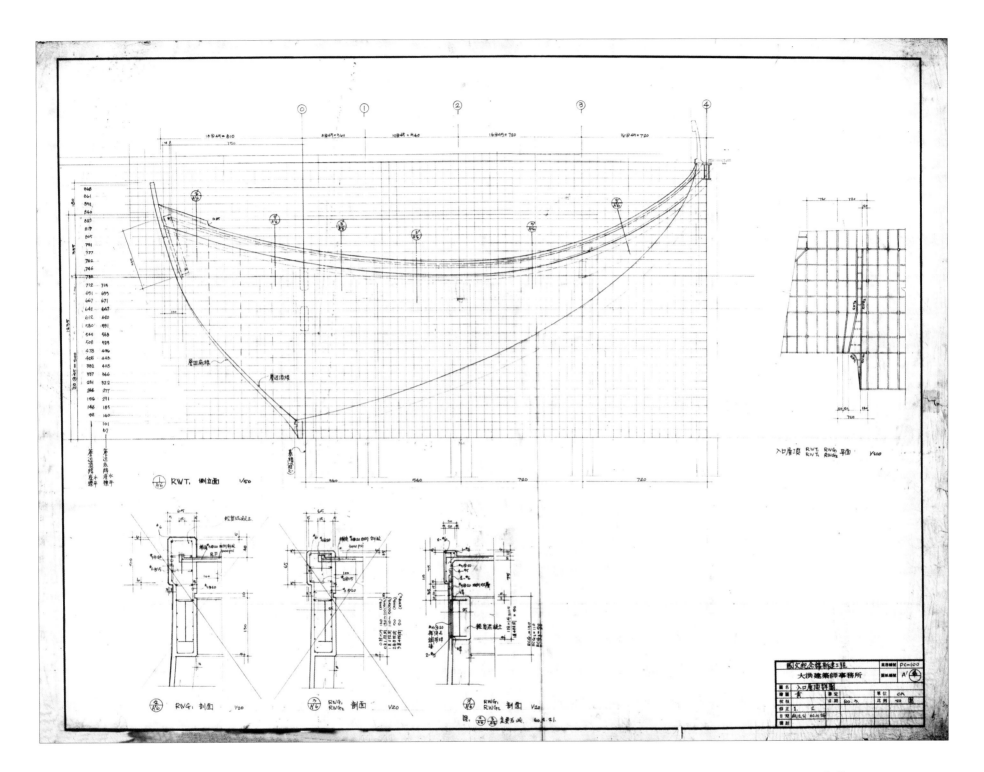

fig.08

入口雨庇曲度大樣圖

繪圖：黃（推測是黃政雄）

日期：民國 60 年 3 月

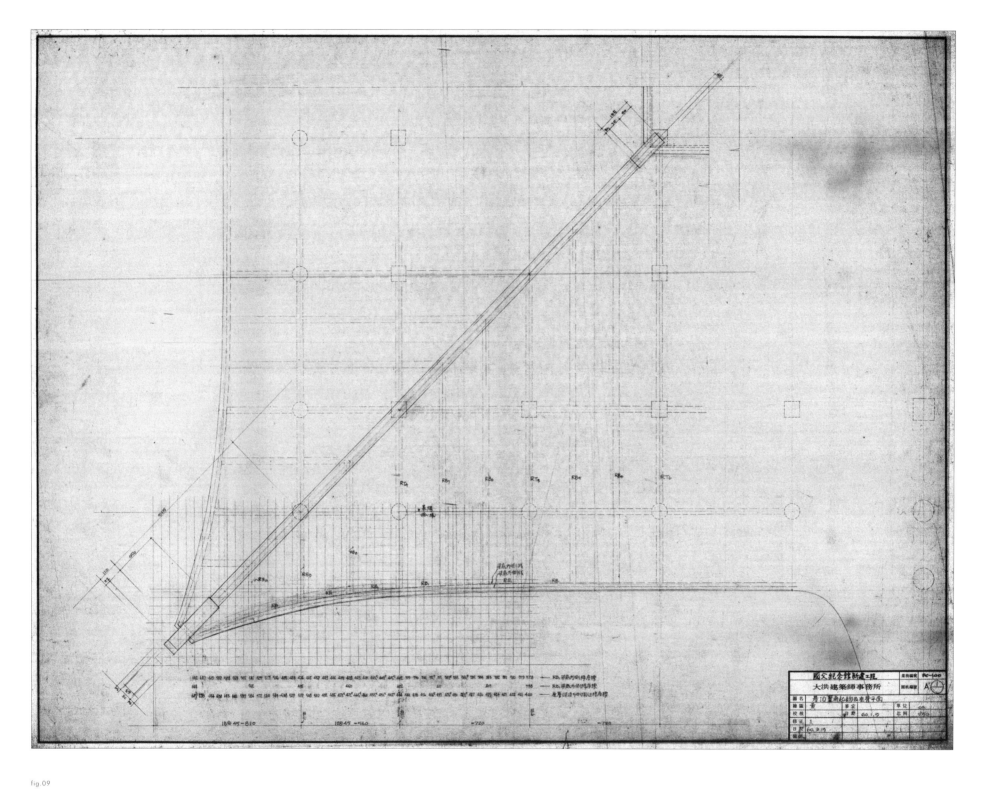

fig.09

屋頂翼角起翹及垂脊平面圖

繪圖：黃（推測是黃政雄）

日期：民國 60 年 1 月 13 日

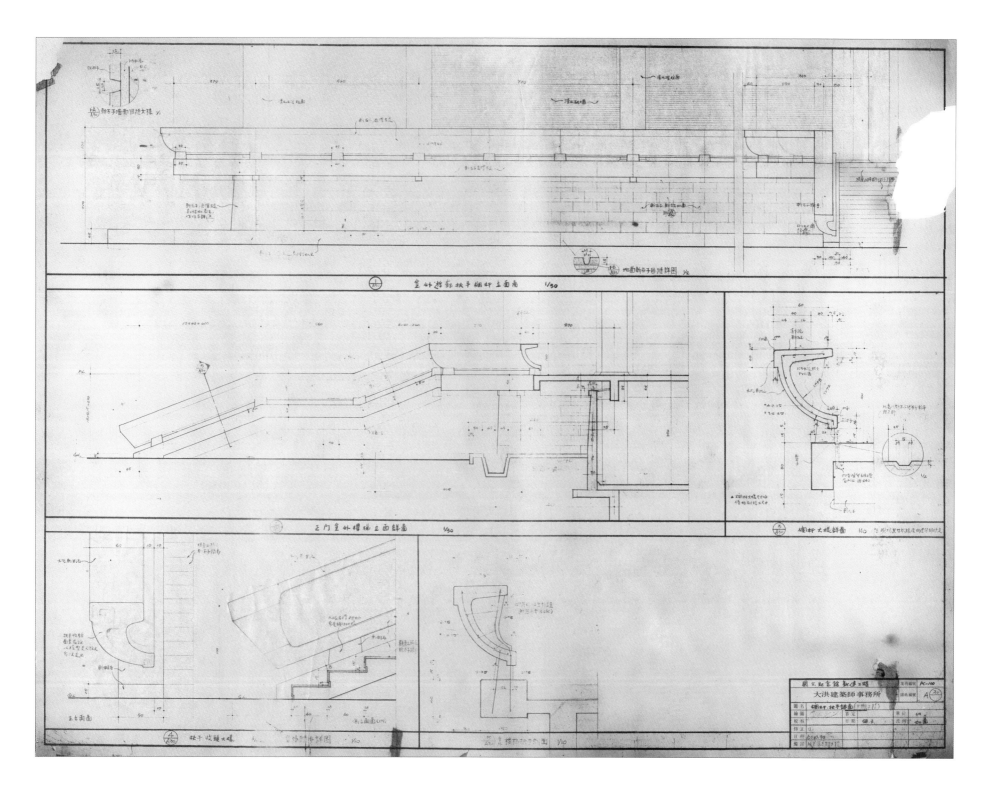

fig.10

室外欄杆、扶手大樣圖

繪圖：黃有良

日期：民國 60 年 10 月 30 日

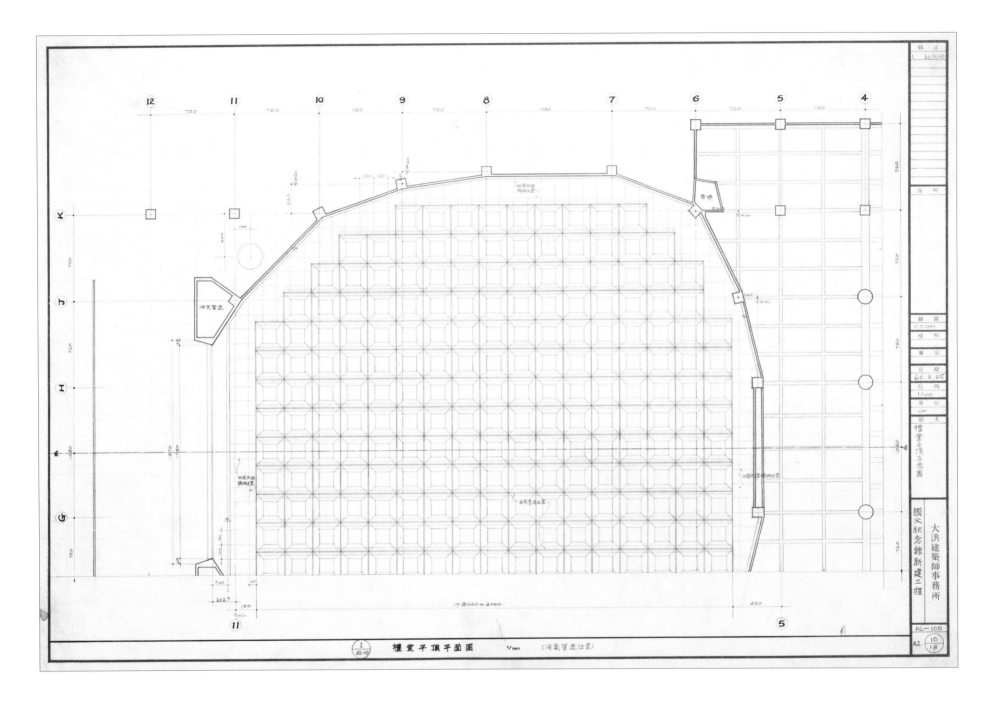

fig.11
禮堂平頂平面圖

繪圖：C. T. CHIU（邱啓濤）
日期：民國 60 年 2 月 25 日

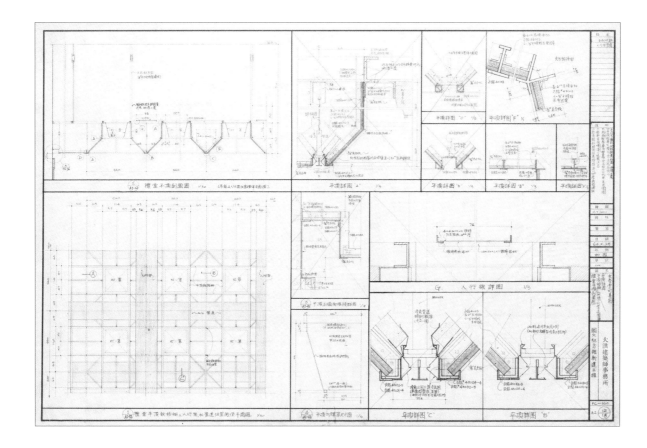

fig.12

禮堂燈具圖

繪圖：C. T. CHIU（邱啓濤）

日期：民國 60 年 2 月 25 日

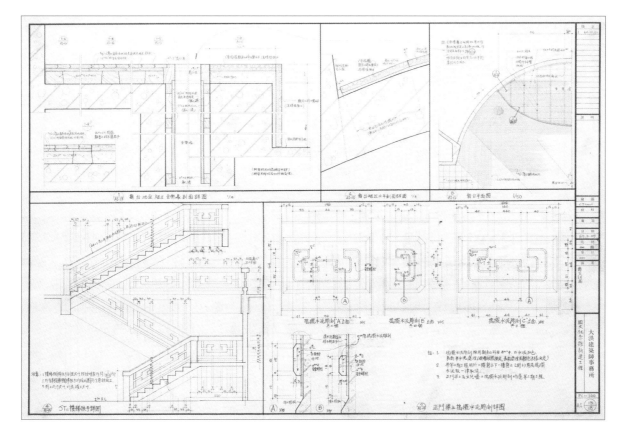

fig.13

舞臺、室內扶手大樣圖

繪圖：C. T. CHIU（邱啓濤）

日期：民國 60 年 2 月 25 日

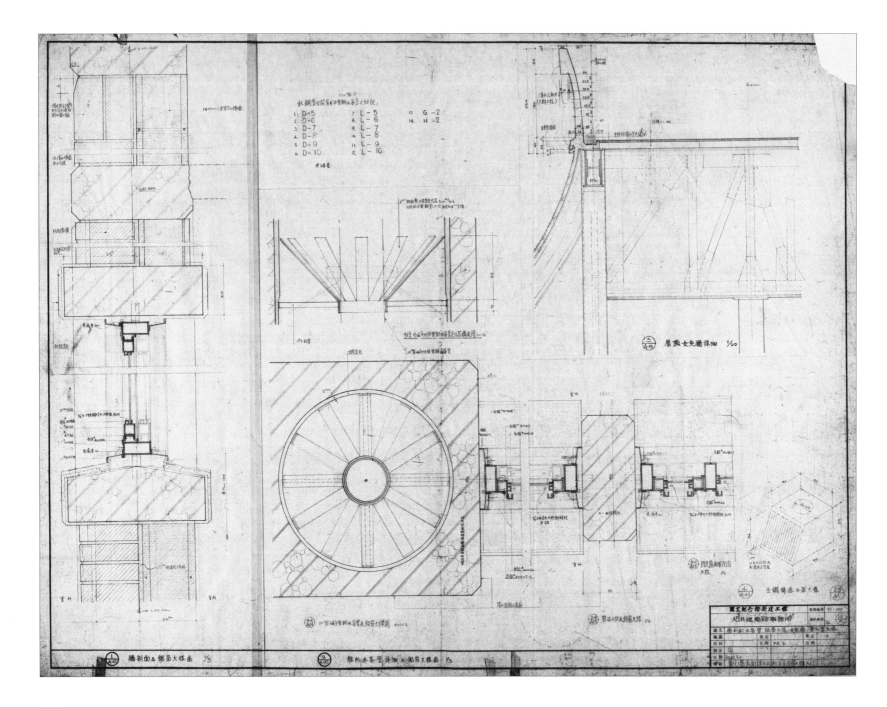

fig.14

**牆剖面、水落管、屋頂女兒牆詳圖
及鋁窗大樣圖**

日期：民國 60 年 10 月 30 日

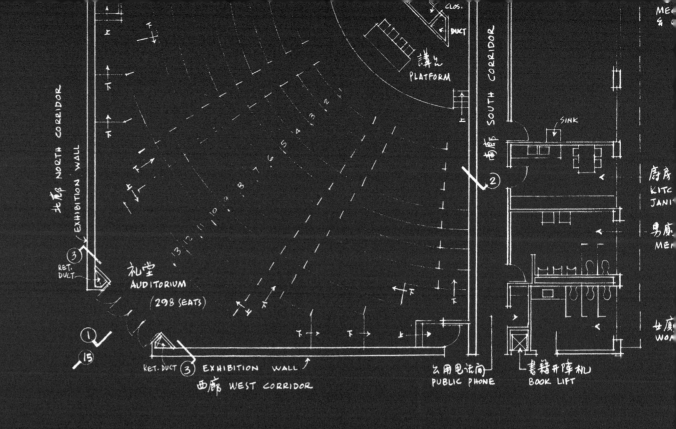

臺北南港｜
中央研究院
舊美國文化研究中心

王秋華＆普西沃・古德曼 與大唐

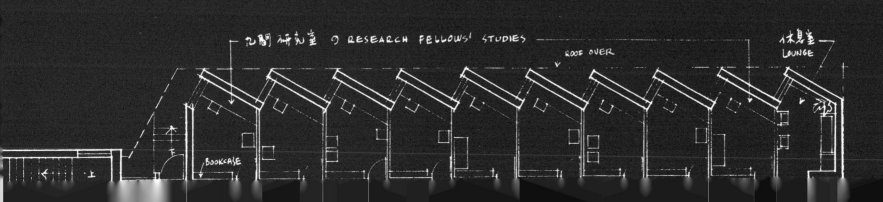

1972

fig.a-1：王秋華肖像。

fig.a-2：普西沃・古德曼肖像。

王秋華

1925-2021

普西沃・古德曼

1904-1989

Percival Goodman

生於北京。父親王世杰曾任武漢大學校長、教育部長，來臺後任外交部長、總統府祕書長、中研院院長等職。母親蕭德華是知名音樂家蕭友梅之妹。1942 年高中畢業後，因緣際會進入中央大學建築系，接受法國布雜（Beaux Arts）學院的教育方式，直到三年級碰到從美國密西根大學畢業回國的李惠伯老師，才堅定了王秋華學建築的志向。1946 年畢業赴美留學，進華盛頓大學建築系。1947 年，申請紐約哥倫比亞大學建築研究所，接受古德曼教授指導。1948 年至 1949 年間於古德曼的事務所半工半讀，1950 年畢業後正式成為事務所的職員，1960 年考取美國建築師執照，1975 年成為事務所合夥人，1979 年返臺定居。返臺後曾在臺北工專與淡江建築系任教，1981 年則與潘冀合作成立聯合建築師事務所。

建築暨都市設計師、作家。未受正規學院訓練，自學歷程極富傳奇性。八歲父母離異，十三歲離家出走，在舅舅的建築師事務所打工，十六歲時已可繪製四十層高樓的透視圖，並參與事務所的設計工作。二十一歲贏得當年國際競圖最熱門的巴黎大獎（Paris Prize），前往布雜學院進修，於 1929 年返回紐約執業。為美國當代最有名的猶太教堂建築師，除了教堂外，也完成學校、社區中心、住宅、都市設計等建築設計。他認為建築師的職責不止在於美化環境，更應促進社會改革。任教於哥倫比亞大學建築研究所二十餘年，指導建築設計外，亦曾開課講解理想國理念。七十六歲退休後，在王秋華的鼓勵下完成《看見理想國》（Illustrated Guide to Utopia）一書，並以圖繪導覽完成他神遊異邦的宿願。

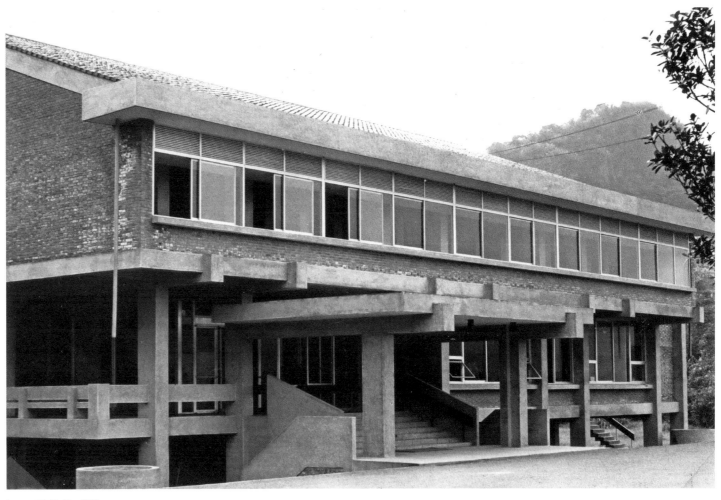

fig.b：正面全貌，舊照。

舊美國文化研究中心現為歐美研究所的圖書館，其創立與設計緣起在 2008 年出版的《粗獷與詩意──臺灣戰後第一代》一書有詳細的紀錄：1962 年中研院胡適院長猝逝後，由王世杰接任院長，即王秋華建築師 (fig.a-1) 的父親。當時中研院在名義上雖為國家最高研究機構，實則國家經費多用於軍事與經濟，造成機構長年經費不足。因此尋求外部資源，尤其是來自美國的資助，成為王世杰任內工作的重心之一。「美國文化研究中心」(fig.b-p) 即在此背景下促成，並於 1972 年 3 月正式成立。[1]

興建時，業主並非中研院；因經費不多又必須兼顧美國方面的意見，而當時王秋華擔任老師古德曼 (fig.a-2) 位於紐約建築師事務所的重要設計師，為了掌握主動權，再加上該事務所在教育機構的建築設計上聲譽卓著，遂成為合適的選擇。其空間機能甚為簡單，主要需求為一大型演講廳與圖書館，次為研究室與行政辦公空間。[2]

設計團隊於 1971 年 1 月底提出初步方案 (fig.1-2)，空間組織、建築架構等基本已底定，與完工之差異僅

1 本段改寫自王俊雄、徐明松，《粗獷與詩意──臺灣戰後第一代》，新北：木馬文化，2008 年 10 月，頁 184。（引用文字為求精簡，部分修改。）

2 同註 1，頁 185。（引用文字為求精簡，部分修改。）

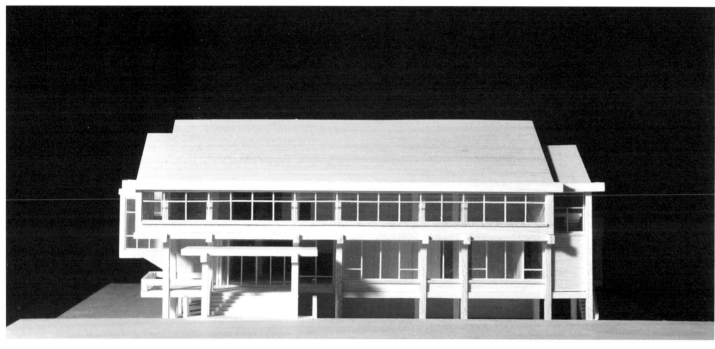

fig.c

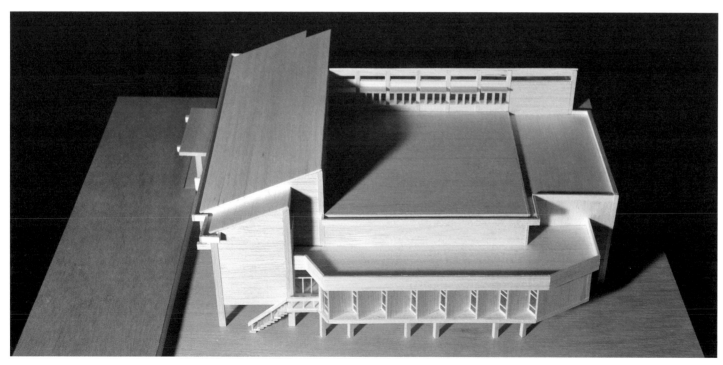

fig.d

fig.c：模型北向（正面）。

fig.d：模型西向鳥瞰。

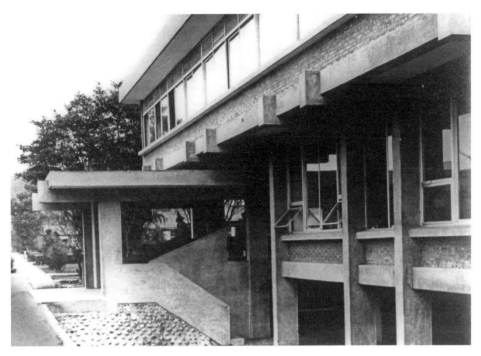

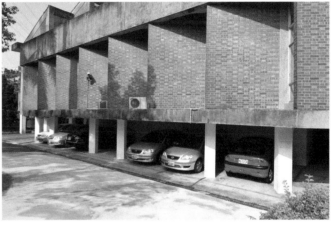

fig.g

fig.e

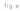

fig.f

是樓高及立面調整，以解決基地問題，並融入環境 (fig.3-20)。基地緊鄰四分溪，屬中研院低窪處，在尚未整治前每年都要面臨水患問題，因此設計團隊將原設計的兩層建築架高，在一樓增設挑空空間，平日則可供停車 (fig.f.g)，此法得自現代主義大師柯比意「底層挑空」的構想。

空間組織與菁寮聖十字架天主堂一樣，受到歐洲古老校園的原型──中世紀修道院的影響，所有機能如四合院般圍塑，並以回字形廊道串連，中央原修道院「虛」的庭院置換成「實」的室內演講廳。特別的是，舞臺與階梯式看臺呈對角線配置，恰成四分之一圓，彷彿是現代版的古希臘劇場；若無活動時，又像廣場般可成為研究人員休憩、交流的「公共空間」。設計

fig.e：正面一隅，舊照。
fig.f：西向研究室，舊照。
fig.g：西向研究室，現況。

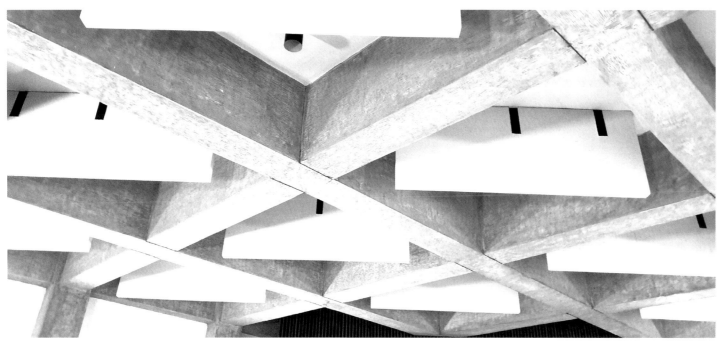

fig.h：演講廳天花。

團隊似乎用一種隱喻的方式重新詮釋維吉尼亞大學 [3] 建築環繞的大草陌，提供一個烏托邦式的學術空間 (fig.3、8、h)。而在演講廳屋頂上方剛好是一個中庭 (fig.j)，除了合理地解決大跨度上方不置空間的結構邏輯外，也有利二樓的通風採光。此外，回字形廊道端點多為開放的，引入戶外自然之景，頗有華人園林「步移景異」的手法，打破空間的封閉感，是既現代又不失東方況味的傑出作品。

造型上，設計團隊「表裡如一」地忠實反映室內五個區塊的空間，高低錯落、量體清晰，並以不同表情回應物理氣候或環境，如西側研究室的外牆旋轉約 30 度，阻擋酷熱的西曬 (fig.3-4、8、12)。甚至結構的跨距也有些許差異，最終匯集到設有口字形連續基礎的演講廳 (fig.10)，其中最有意思的是東、北及西側的柱距，皆由兩個 ABAB……的韻律組成，前兩者是 300 公分與 600 公分，後者是 260 公分與 520 公分，猶如一曲複雜的樂章，不同樂器演奏不同的節奏，卻和諧地共存，可見設計團隊的功力 (fig.3、8)，這或許也源自設計團隊多元的背景。

3　維吉尼亞大學由美國前總統兼建築師湯瑪士・傑佛遜（Thomas Jefferson, 1743-1826）所規劃，影響後世極深，被視為現代大學的原型。

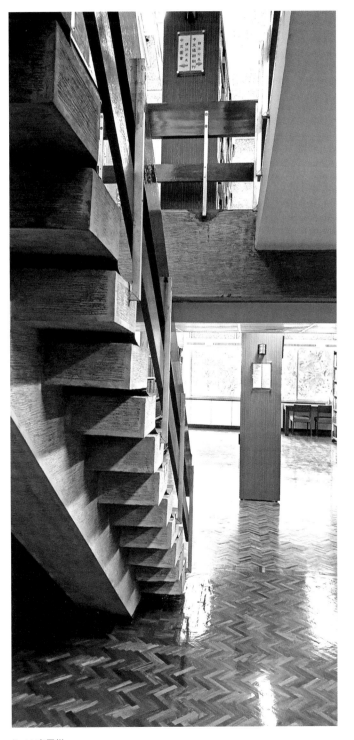

fig.i：夾層梯。

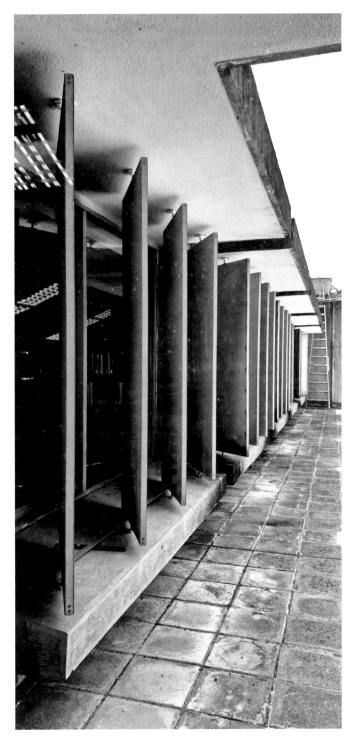

fig.j：二樓戶外中庭。

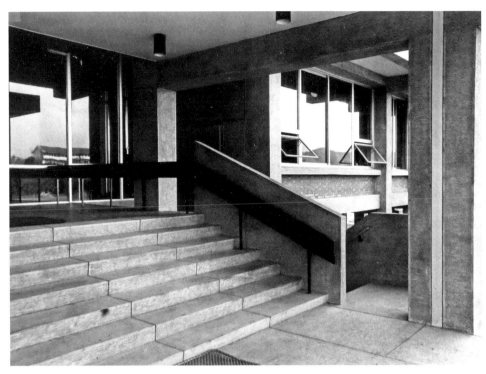

fig.k：入口雨庇，舊照。

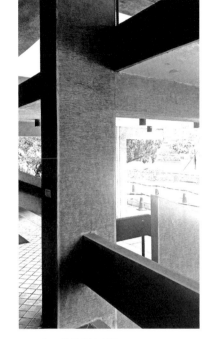

fig.l：入口外半戶外空間。

　　形式之外，還有人性化的設計，如東、北兩側斜屋頂的雙層設計，屋頂樓板下與天花板間有一層空氣層，空氣於此竄流，達到隔熱降溫的效果 (fig.13、15、18-19)。

　　最後，就是建築師在室內外樓梯 (fig.13-17、19、o-p) 本身或周圍都形塑了很有品質的空間，像歐美所尚未增建新棟時 [4]，舊美國文化研究中心的大門入口是中研院最有「生活感」的半戶外空間 (fig.k、l)；門廳左側的主樓梯，也在轉折處提供了與戶外景致互動的機會；而東南側的逃生梯在看似不起眼的扶手上，建築師是如何提供一個幾近手工性的鋁製扶手細部，實在令人讚嘆。●

4　1992 年，李灼明建築師增建新棟時，不當地連結舊棟，導致舊棟大門的半戶外空間部分遭到破壞。

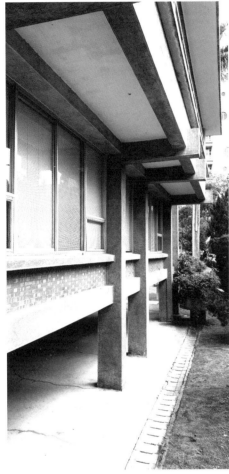

fig.m

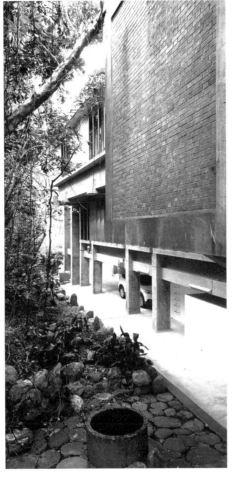

fig.n

fig.o

fig.p

fig.m：東側之一。

fig.n：東側之二。

fig.o：南側之一。

fig.p：南側之二。

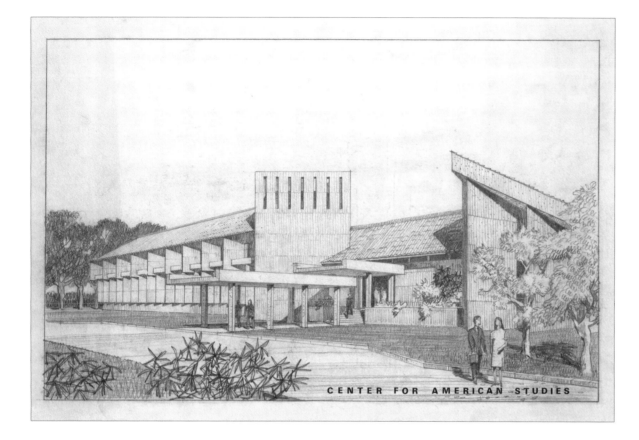

fig.01

初步方案之一：
透視圖

繪圖：古德曼建築師事務所

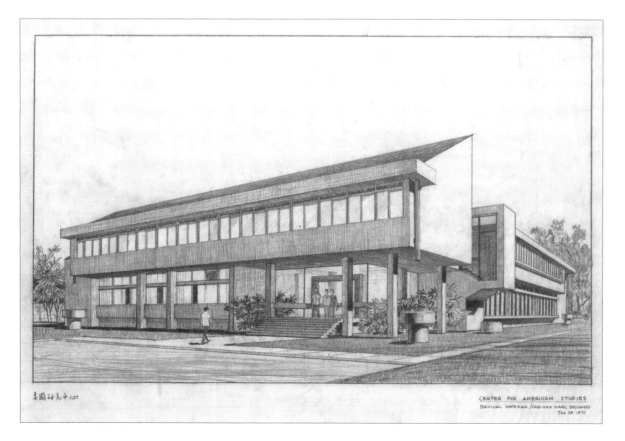

fig.02

初步方案之二：
透視圖

設計：PERCIVAL GOODMAN、
　　　CHIU-HWA WANG
　　　（古德曼、王秋華）
繪圖：古德曼建築師事務所
日期：1971 年 1 月 25 日

fig.03

**初步方案之二：
一層平面圖**

————————

繪圖：古德曼建築師事務所
日期：1971 年 1 月 25 日

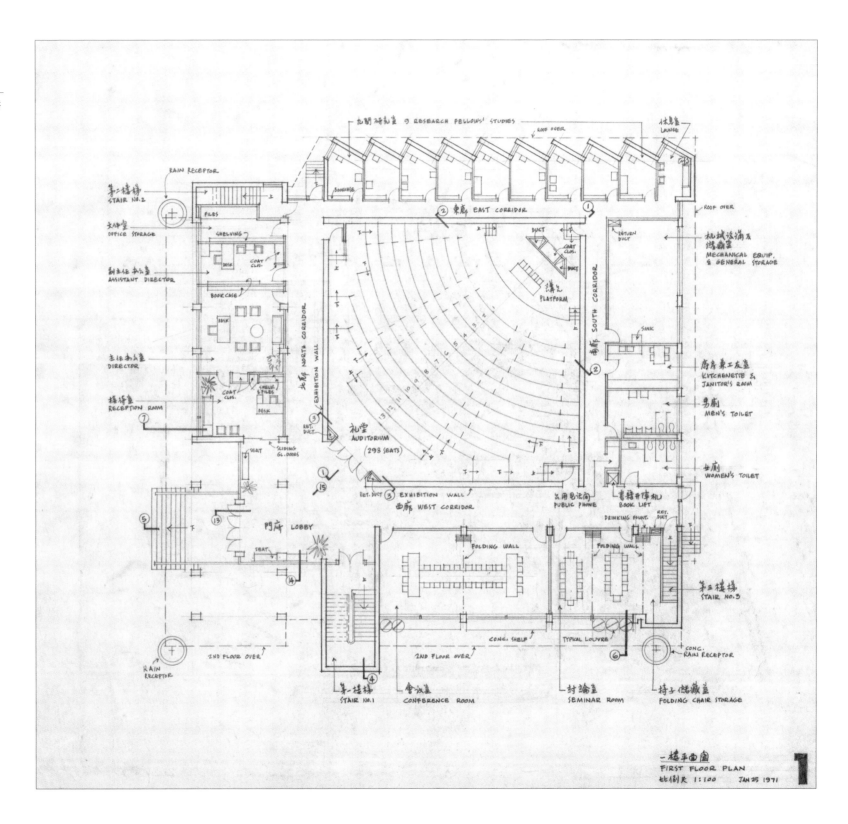

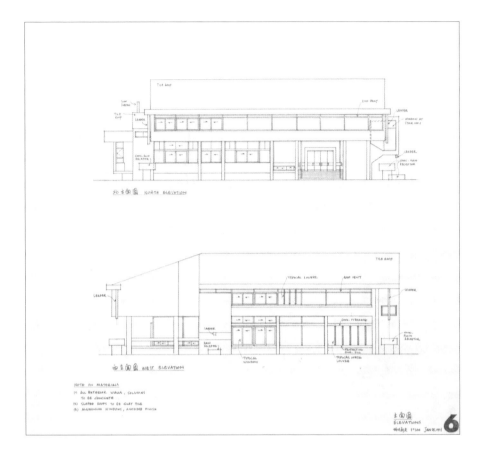

fig.04

**初步方案之二：
北、西向立面圖**

繪圖：古德曼建築師事務所
日期：1971 年 1 月 25 日

fig.05

**初步方案之二：
南、東向立面圖**

繪圖：古德曼建築師事務所
日期：1971 年 1 月 25 日

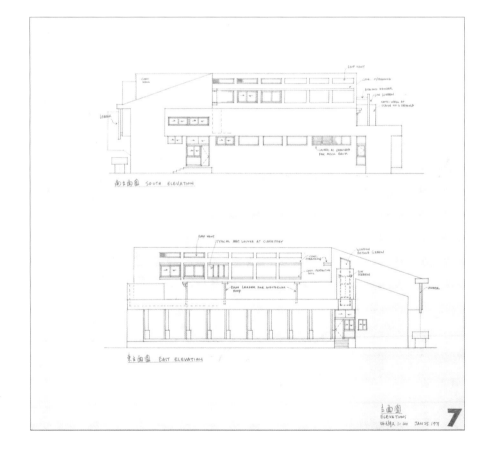

fig.06

**初步方案之二：
各式剖面及室內
立面圖**

繪圖：古德曼建築師事務所
日期：1971 年 1 月 25 日

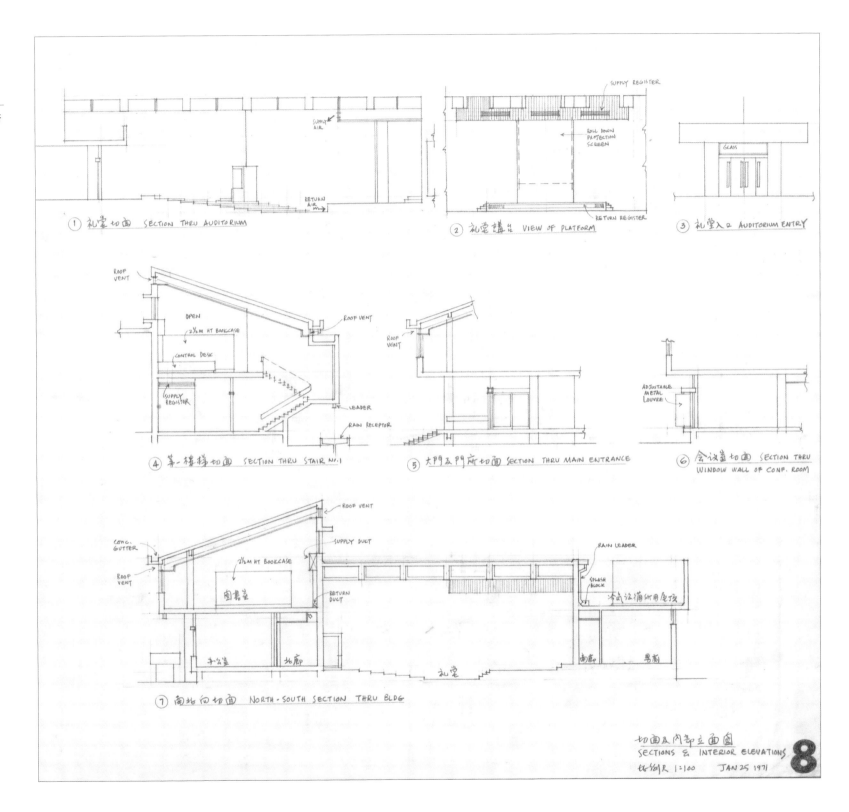

① 礼堂切面 SECTION THRU AUDITORIUM

② 礼堂講台 VIEW OF PLATFORM

③ 礼堂入口 AUDITORIUM ENTRY

④ 第一樓梯切面 SECTION THRU STAIR N°.1

⑤ 大門及門廊切面 SECTION THRU MAIN ENTRANCE

⑥ 会议室切面 SECTION THRU WINDOW WALL OF CONF. ROOM

⑦ 南北向切面 NORTH-SOUTH SECTION THRU BLDG

切面及內部立面圖
SECTIONS & INTERIOR ELEVATIONS
比例尺 1:100 JAN 25 1971

8

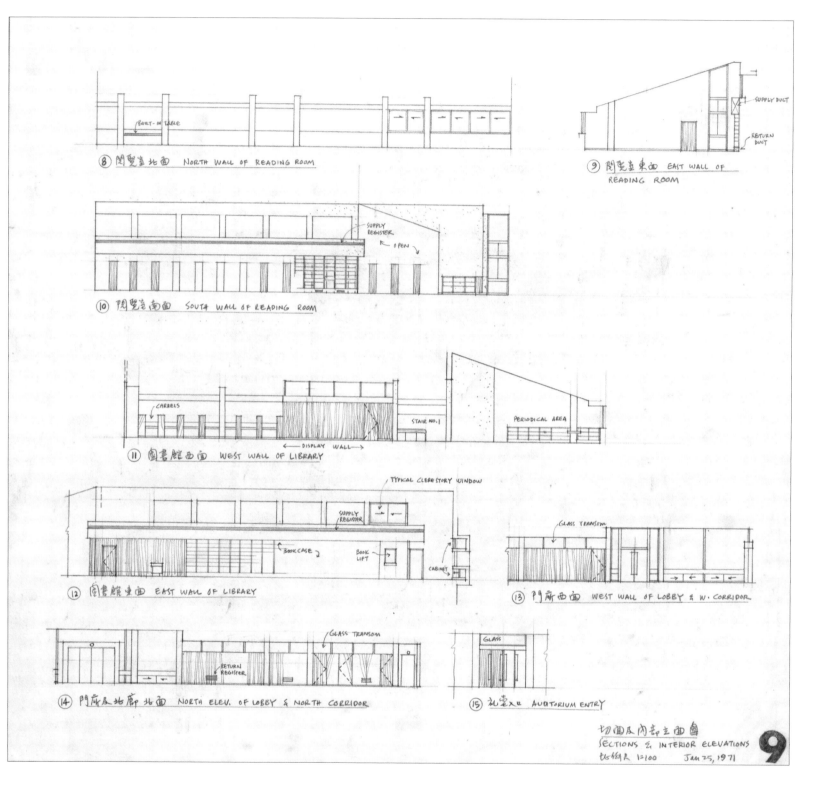

fig.07

初步方案之二：
各式剖面及室內
立面圖

繪圖：古德曼建築師事務所
日期：1971 年 1 月 25 日

⑧ 閱覽室北面　NORTH WALL OF READING ROOM

⑨ 閱覽室東面　EAST WALL OF READING ROOM

⑩ 閱覽室南面　SOUTH WALL OF READING ROOM

⑪ 圖書館西面　WEST WALL OF LIBRARY

⑫ 圖書館東面　EAST WALL OF LIBRARY

⑬ 門廳西面　WEST WALL OF LOBBY & W. CORRIDOR

⑭ 門廳及北廊北面　NORTH ELEV. OF LOBBY & NORTH CORRIDOR

⑮ 禮堂入口　AUDITORIUM ENTRY

切面及閱覽立面圖
SECTIONS & INTERIOR ELEVATIONS
比例尺 1:100　JAN 25, 1971

9

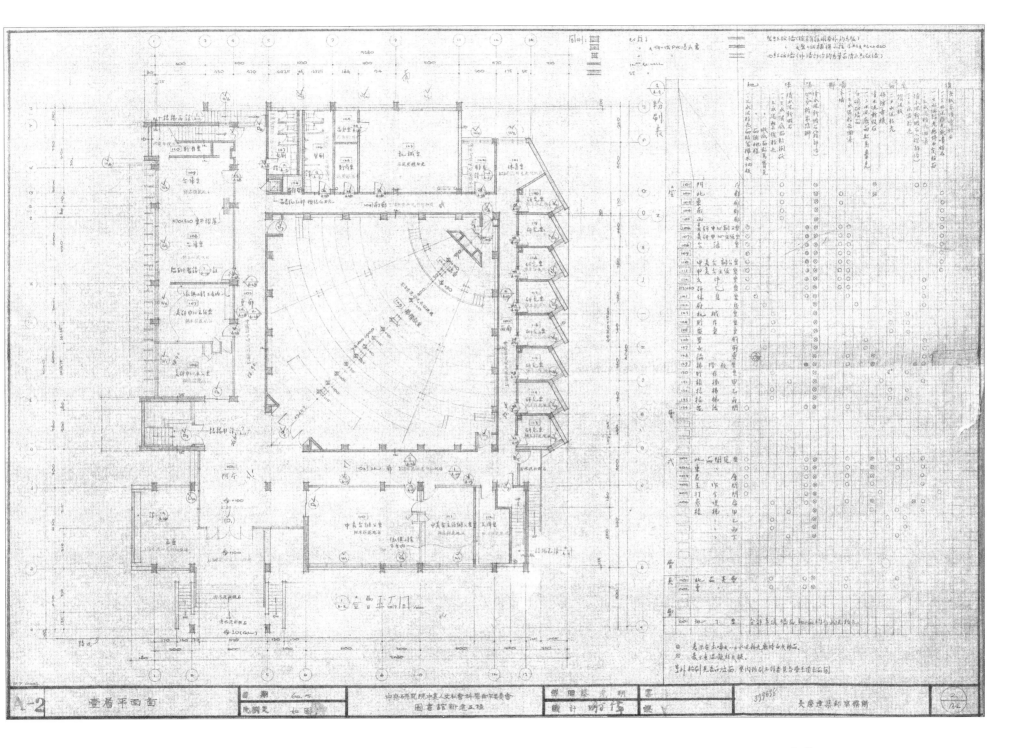

fig.08
執行方案：一層平面圖、粉刷表

設計：謝偉
繪圖：蔡光明（大唐建築師事務所）
日期：民國 60 年 5 月

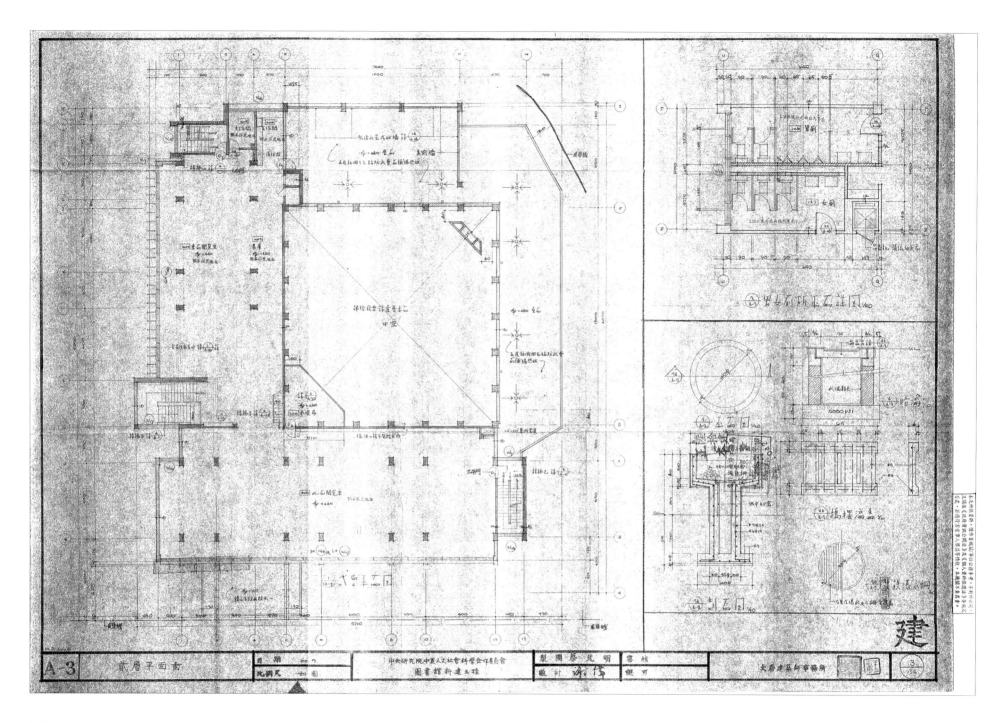

fig.09

**執行方案：
二層平面圖、
廁所平面圖**

設計：謝偉

繪圖：蔡光明（大唐建築師事務所）

日期：民國 60 年 5 月

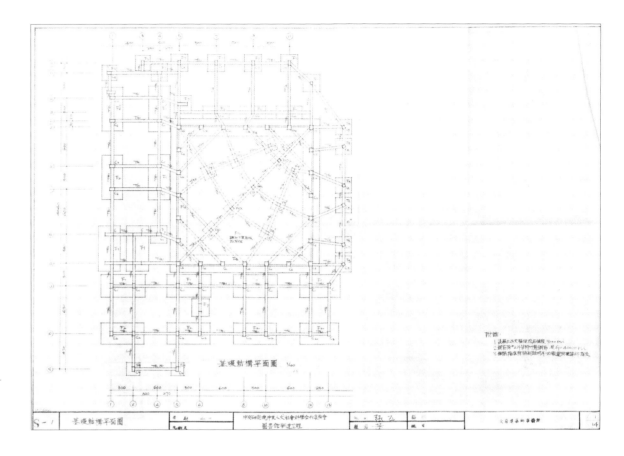

fig.10

執行方案：基礎結構平面圖

設計：張亞（筆跡不易辨識，推測之）

繪圖：黃（大唐建築師事務所）

日期：民國 60 年 5 月

fig.11

執行方案：屋頂平面圖

設計：謝偉

繪圖：蔡光明（大唐建築師事務所）

日期：民國 60 年 5 月

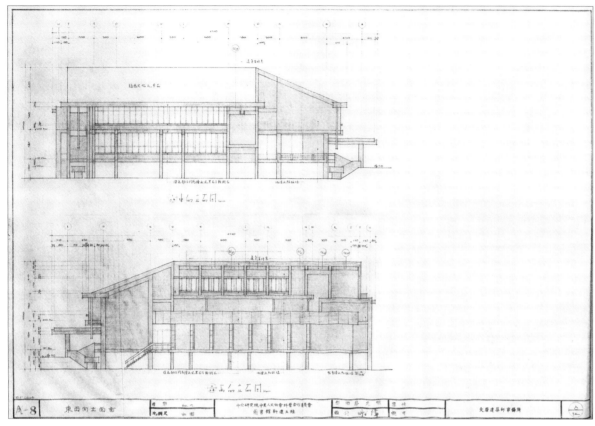

fig.12

執行方案：
東、西向平面圖

設計：謝偉

繪圖：蔡光明（大唐建築師事務所）

日期：民國 60 年 5 月

fig.13

執行方案：
剖面草圖

繪圖：古德曼建築師事務所

日期：1971 年 3 月 29 日

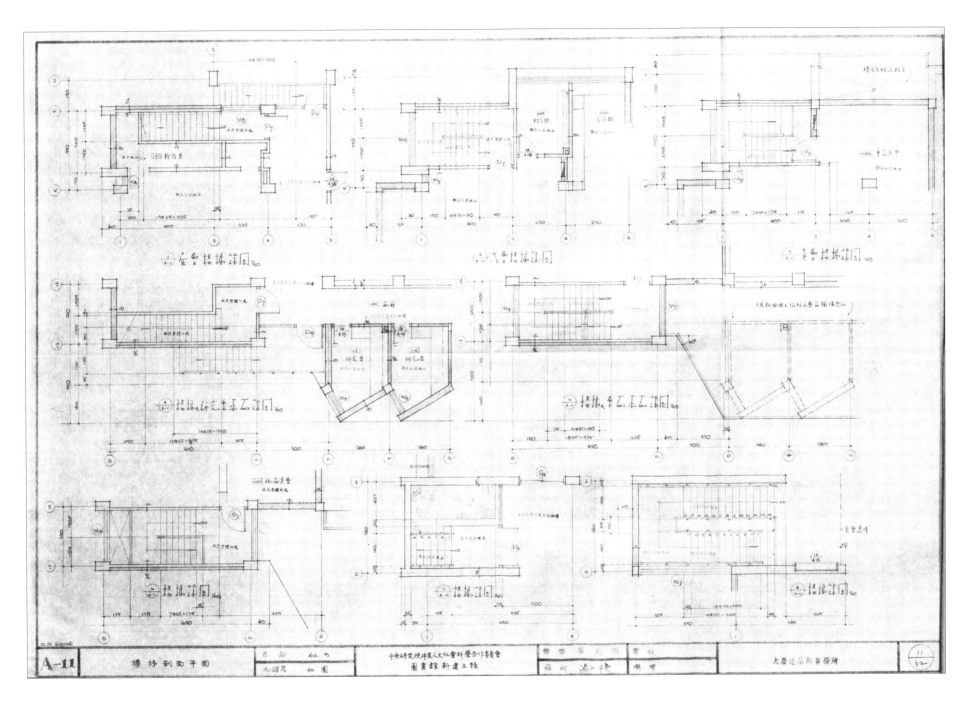

fig.14
執行方案：樓梯平、剖面詳圖

設計：謝偉
繪圖：蔡光明（大唐建築師事務所）
日期：民國 60 年 5 月

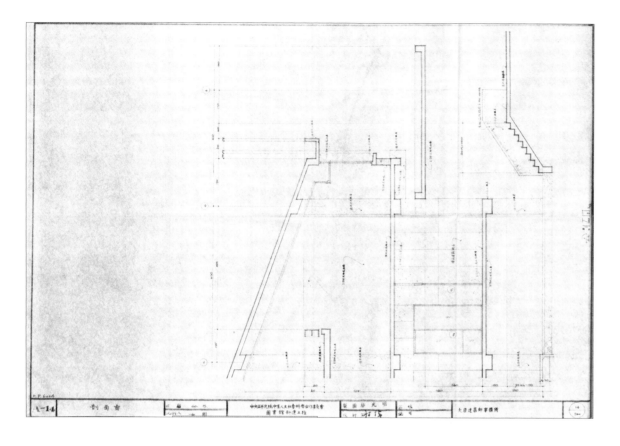

fig.15
執行方案：
入口、門廳
剖面詳圖

設計：謝偉
繪圖：蔡光明（大唐建築師事務所）
日期：民國 60 年 5 月

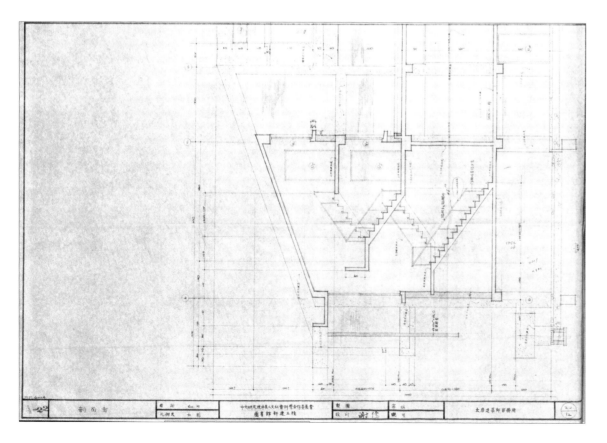

fig.16
執行方案：
逃生梯
剖面詳圖

設計：謝偉
繪圖：蔡光明（大唐建築師事務所）
日期：民國 60 年 5 月

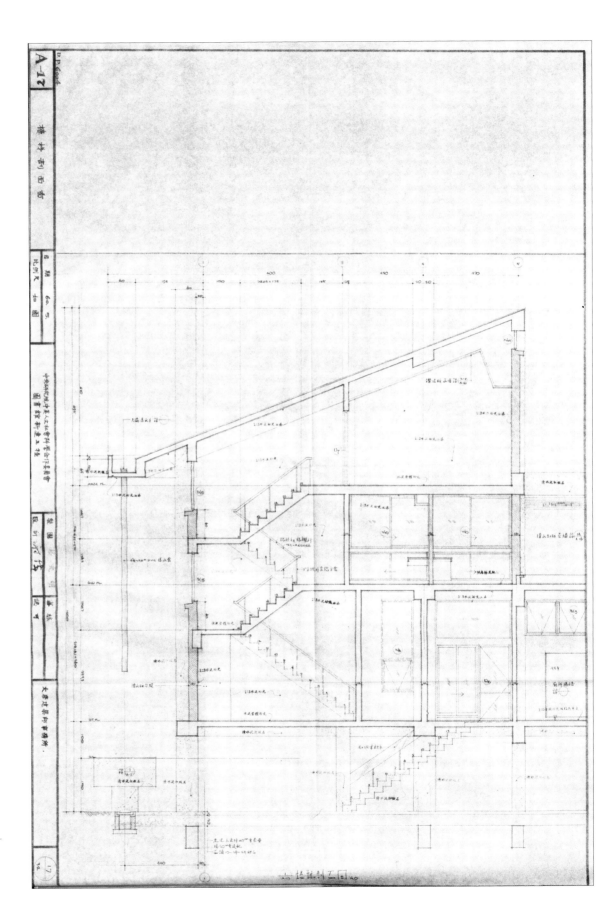

fig.17
**執行方案：
樓梯剖面圖**

設計：謝偉
繪圖：蔡光明（大唐建築師事務所）
日期：民國 60 年 5 月

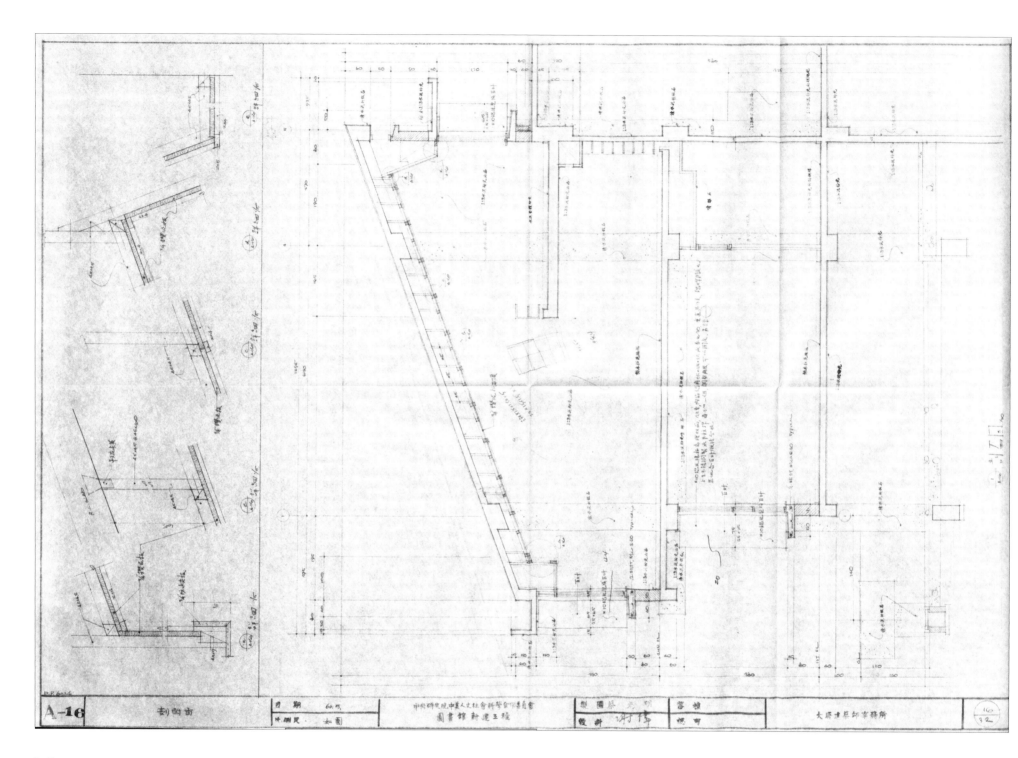

fig.18

執行方案：圖書館剖面大樣圖

設計：謝偉

繪圖：蔡光明（大唐建築師事務所）

日期：民國 60 年 5 月

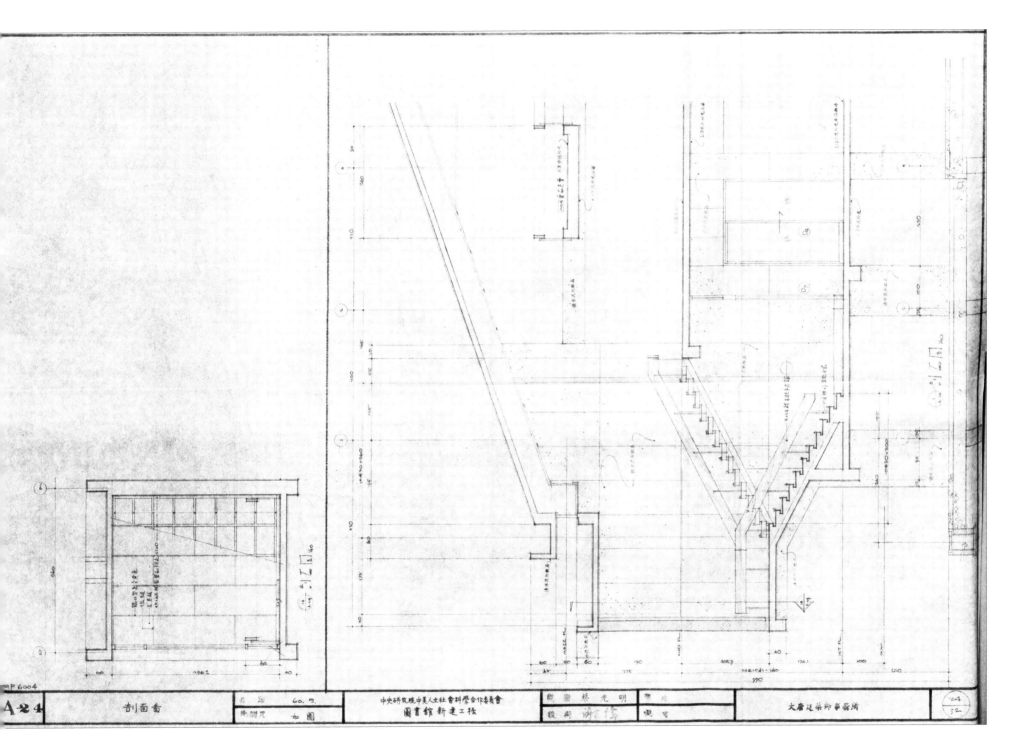

fig.19
執行方案：樓梯剖面大樣圖

設計：謝偉
繪圖：蔡光明（大唐建築師事務所）
日期：民國 60 年 5 月

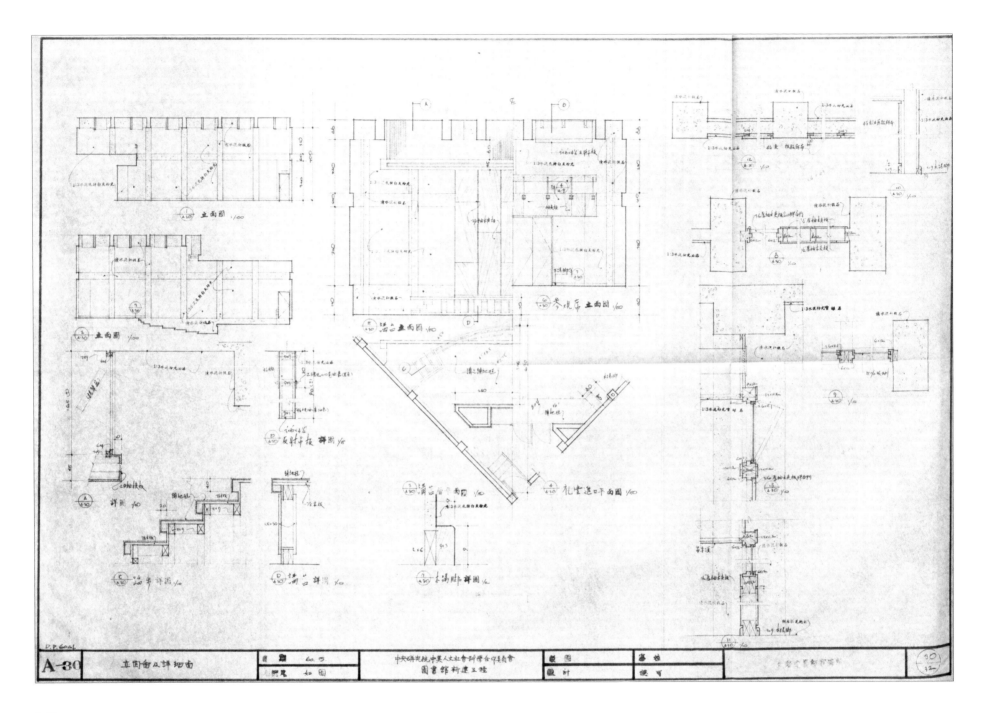

fig.20

執行方案：演講廳各式大樣圖

設計：謝偉
繪圖：蔡光明（大唐建築師事務所）
日期：民國 60 年 5 月

高雄｜
鳳山肉品市場

陳仁和

1976 ／ 1984

fig.a：陳仁和肖像。

陳仁和 1922-1989

臺籍建築師，先祖為金門人，後遷至澎湖吉貝，父親陳量再遷往屏東發展。
就讀日本早稻田大學專門部理工學部建築科，是臺灣早期少數留日的建築
師之一。1945年前後畢業，即回臺執業，1947年因二二八事件避居臺北，
後在多位重要臺籍人士（包括林慶豐建築師）的協助下，進入臺北市工務
局任職，任內處理過日產接收工作，1950年代初再回高雄執業。據訪談
得知，陳仁和亦曾擔任過臺灣省立高雄工業職業學校建築科主任或學校教
務主任等職。主要養成教育皆以日文完成，並深受日本戰前現代建築的影
響，對設計相當執著，結構計算親力親為，使其作品得以駕馭結構形式。
作品多位於高雄，包含校舍（如三信家商、大同國小、高雄高商等）與信
用合作社等，也參與許多寺廟或宗祠工程，並致力於宗教建築現代化。

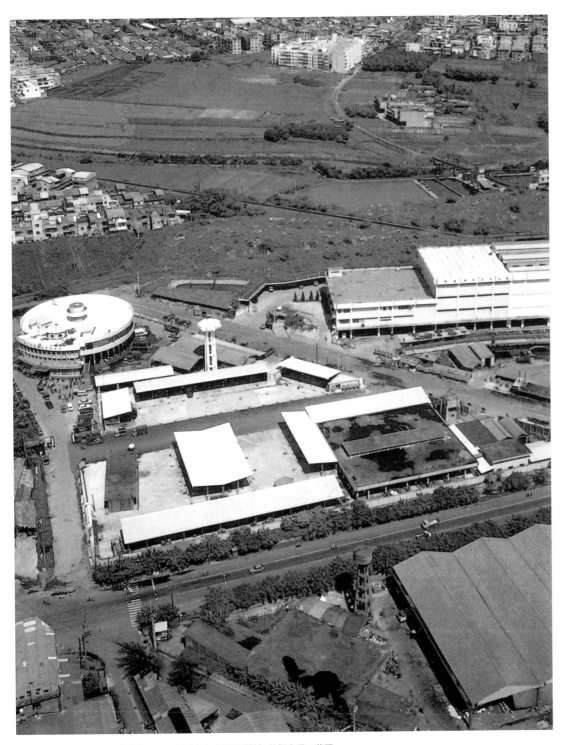

fig.b：鳳山農會供銷部、家禽部、肉品部（左上方圓形建築）外觀鳥瞰，舊照。

　　觀看陳仁和 (fig.a) 的施工圖絕對是一種視覺享受，可以感受到建築師將建築生產作為藝術創作的動力，而且這個動力又根源、立基於建築師個人的熱情以及對臺灣多元文化的詮釋上。因此讀陳仁和的圖，必須得面對他創作的自由與廣泛的參涉來源——華人文化、日本文化、經日人中介的歐洲文化，當然還有南臺灣因地理、氣候及生活所衍生出的一種在地形式，譬如針對炎熱氣候的回應、臺灣早年喜用的搗擺磨石子工法，甚至是其獨特的結構語法。

　　高雄鳳山區肉品市場 (fig.b-h) 的施工圖 (fig.1-20) 是一套當年典型的日式施工圖畫法，1976 年陳仁和先設計了底層豬隻進口走道及拍賣中心，並於同年完工，1984 年再增建二樓辦公空間及會議室。

　　細看該作品的設計施工圖說，令人驚訝其精湛的構思密度，乃至結構計算本身都是一個精密的設計過程。空間組織是以兩組相關的結構系統組合而成，圓心置一座螺旋逃生梯，形成一根連結兩個結構系統的垂直軸心 (fig.1-6)。首先是豬隻進口走道區域，約略占據一樓的三分之二左右，外圈由淨間距 2.24 公尺的三十根圓柱、內圈則為十五根同樣等距尺寸稍寬的圓柱支撐，切割成二十九條豬隻走道及左下方的服務動線 (fig.2)。最令人驚訝的是，內外圈柱子的關係並未與圓心呈放射狀，而是內圈統一地偏向一個角度。為什麼如此設計？這種有失常理的邏輯必須回到機能面來探索。

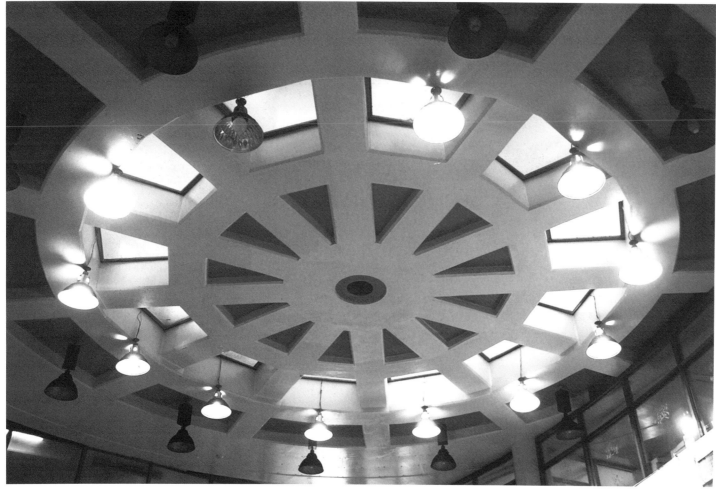

fig.c

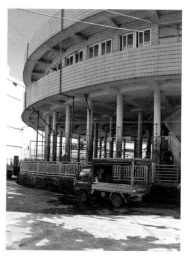

fig.d

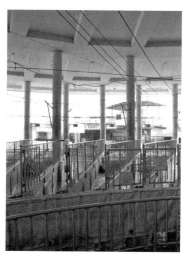

fig.e

　　主要原因應是爭取最多豬隻的走道。試想，如果已定下了扇形拍賣場的平面需求，豬隻又必須依序排隊進入賣場，拍賣場區與豬隻進口區就必須有所連結；再加上拍賣結束後，豬隻得有一定的出口通道，所有這一切都決定了豬隻進口走道的內外圓周長，並且扇形拍賣場的位置其實已干擾了豬隻走道從圓心放射的可能性。因此從設計角度上來說，陳仁和只要先決定

第一堵在豬隻出口走道右側的豬隻進口走道矮牆的位置，剩下的內外圓周就按實際需求寬度均分，就可以得到這二十九條走道的位置。

　　隨後再按走道決定外圓周柱位，接著再定下內圓周間的柱位，我們會發現內圈柱並非跟著圓心的放射線落柱，而是跟隨豬隻走道的矮牆落柱，且是跳一堵

fig.c：室內拍賣場天花。

fig.d：市場外觀。

fig.e：一樓豬隻進口的獨立支柱。

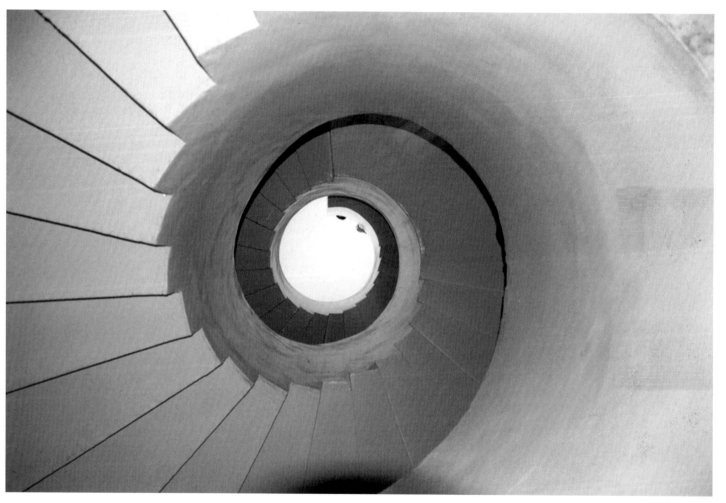

fig.f：室內螺旋梯俯視。

牆、落一根柱，但在實際的結構上，應不需要如此密集的柱子，陳仁和透過縮減柱徑來得此結果 (fig.1-4)，如同丹下健三於 1958 年日本香川縣廳舍的密集小樑的做法。最後陳仁和可能考慮施工放樣的需求，畫了一張可方便工人施工放樣的圖，得到內圓周的走道寬度為 7.5 度，外圓周則為 9 度 (fig.4)。

另外是在內圓周處，當豬隻走完通道，我們發現有一小段矮牆往逆時針方向折，形成一種類「離心」（不是真的幾何上的離心）的趣味，主要是與豬隻行進的行為科學與拍賣動線有關。如果細看地面層扇形平面與螺旋梯的交接處，上下各有扇門進出拍賣講臺，入口在上，出口在下，也就是說，豬隻走完走道後得右轉，對軸心來說就是逆時針，可以想像正逢拍賣的

尖峰時刻，此處空間必須確保有效運行。當豬隻從較寬的走道外圍進入較窄的內圈（據說前窄後寬的走道，豬隻較願意前行），空間將變得緊張而擁塞，因此有效地將豬隻導引到逆時針的方向是很重要的。

還有值得注意的是，天花板的結構系統亦回到以圓心放射的柱樑系統，但如上述所提，柱子會隨著如腳踏車輪軸般的豬隻走道落位，因此乍看之下有點紊亂，不易找出邏輯，但實則是兩組不同卻嚴謹的結構系統在對話。由此可知，陳仁和在縝密且精準的理性中，創造出酒神式的空間，這是臺灣建築文化不曾有過的經驗。

另一組系統則是階梯形講堂的拍賣中心。平面為一扇形空間，四排依扇形邏輯發散的柱子，中間兩排位置清楚地來自圓心的放射線，但兩側則順著扇形的邊緣排列，外緣再置走道與樓梯，最後在扇形的頂部再置另一個放射形結構的圖案以便採集天光，而這個放射形天花板亦是一種「格子樑」系統 (fig.c、11)。

整體來說，陳仁和是在一個「虛」（豬隻進口走道）的開放空間，植入一個「實」（拍賣中心）的量體，最後又在「實」的量體回頭再放進一個「虛」的圓形採光井與「實」的圓形逃生梯 (fig.f、h)，來回的對偶遊戲，讓這件作品充滿節奏趣味與相互對立的張力。整個空間由各種不同大小、「滾動」的圓來統一，為講求功能性的豬隻拍賣場帶來一種人文的氛圍，是陳仁和職業生涯的高點，也是一棟臺灣不可多得的傑出作品。●

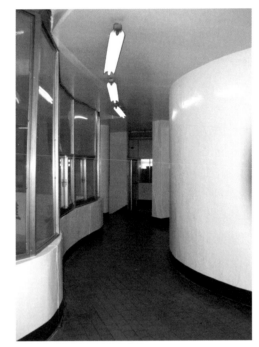
fig.g

fig.h

fig.g：二樓辦公室曲線廊道。

fig.h：室內螺旋梯。

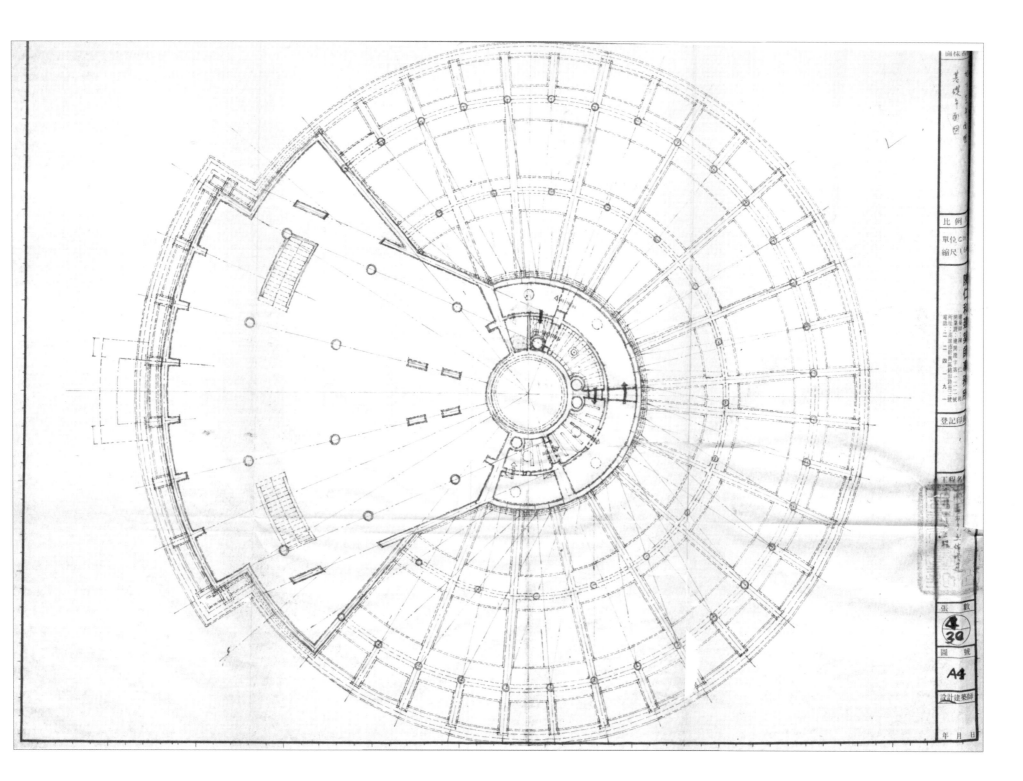

fig.01

原有地下室平面圖（左）及基礎平面圖（右）

繪圖：陳仁和（根據舊照推測）

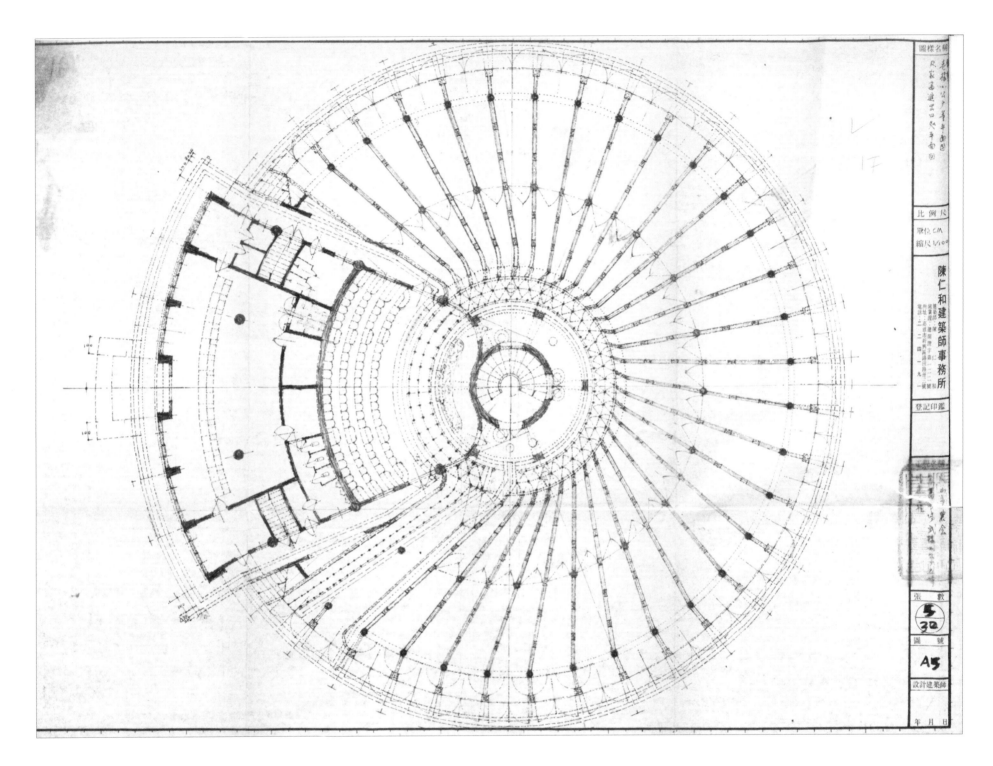

fig.02

原有一層辦公、拍賣場等平面圖（左）及家畜進出口平面圖（右）

繪圖：陳仁和（根據舊照推測）

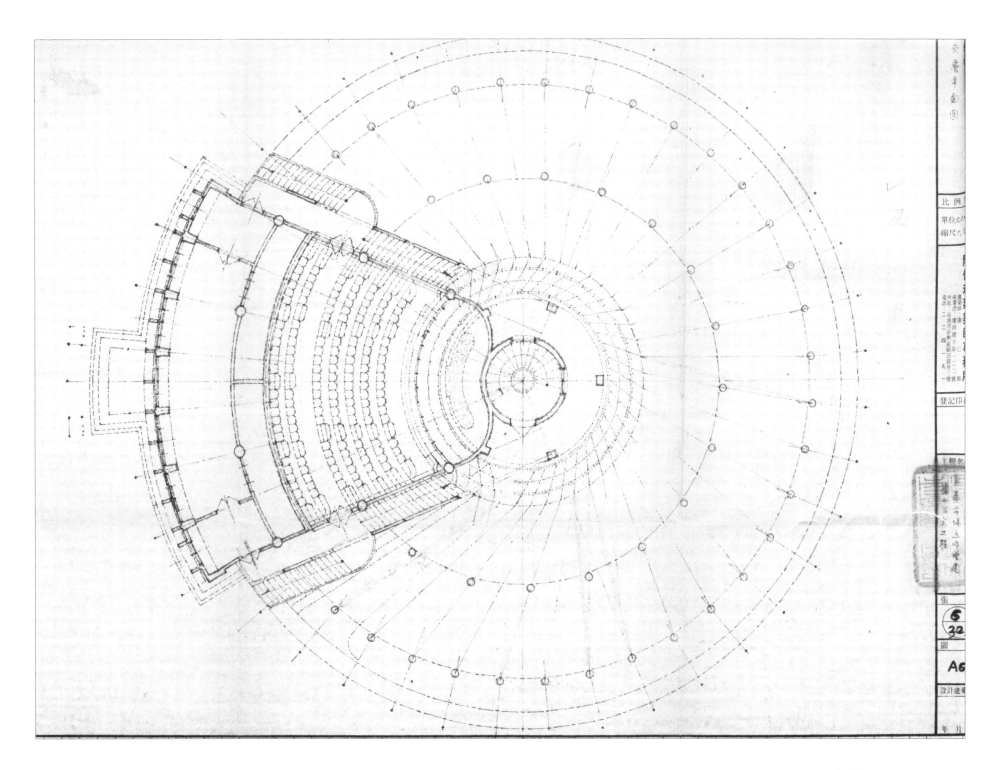

fig.03
原有夾層平面圖

繪圖：陳仁和（根據舊照推測）

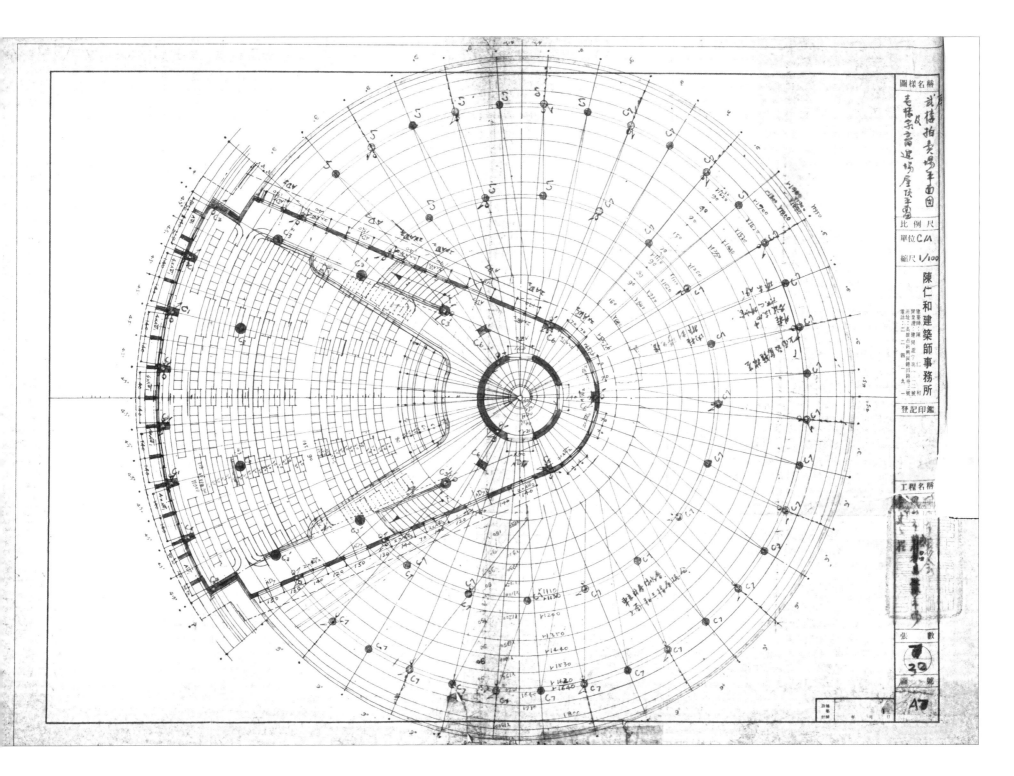

fig.04

原有二層拍賣平面圖（左）及家畜進場屋頂平面圖（右）

繪圖：陳仁和（根據舊照推測）

fig.05

**原有二層平面圖（左，點線）及
增建二層平面圖（右，實線）**

繪圖：陳仁和（根據舊照推測）

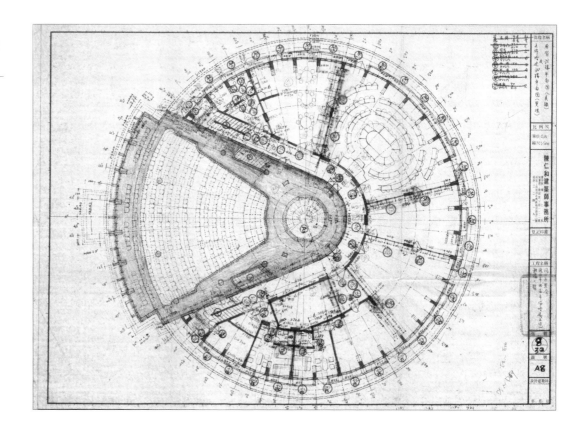

fig.06

**原有（屋頂、屋頂突出部）平面圖及
增建（屋頂、屋頂突出部）平面圖**

繪圖：陳仁和（根據舊照推測）

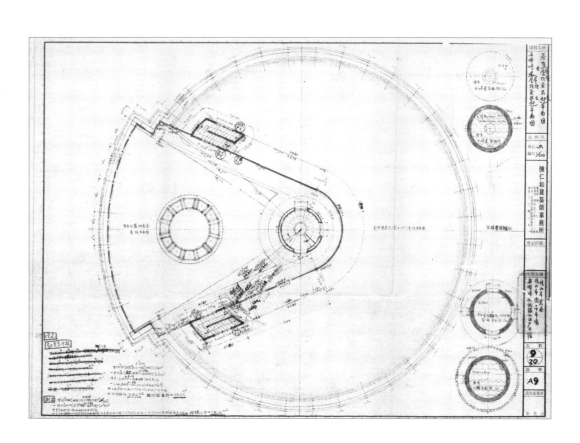

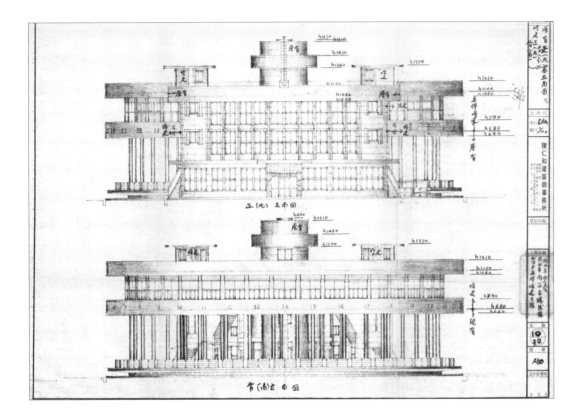

fig.07

**原有正（北向）立面圖、
增建背（南向）立面圖**

繪圖：陳仁和（根據舊照推測）

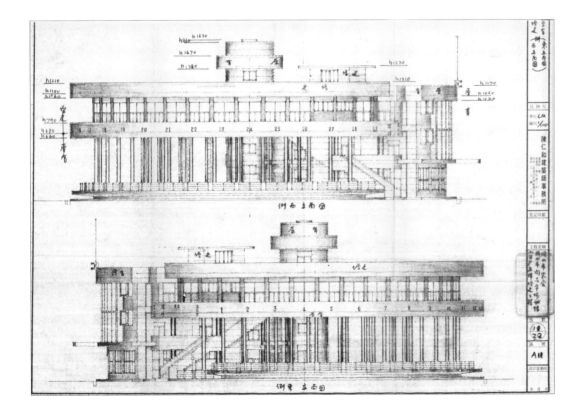

fig.08

**原有東向立面圖、
增建西向立面圖**

繪圖：陳仁和（根據舊照推測）

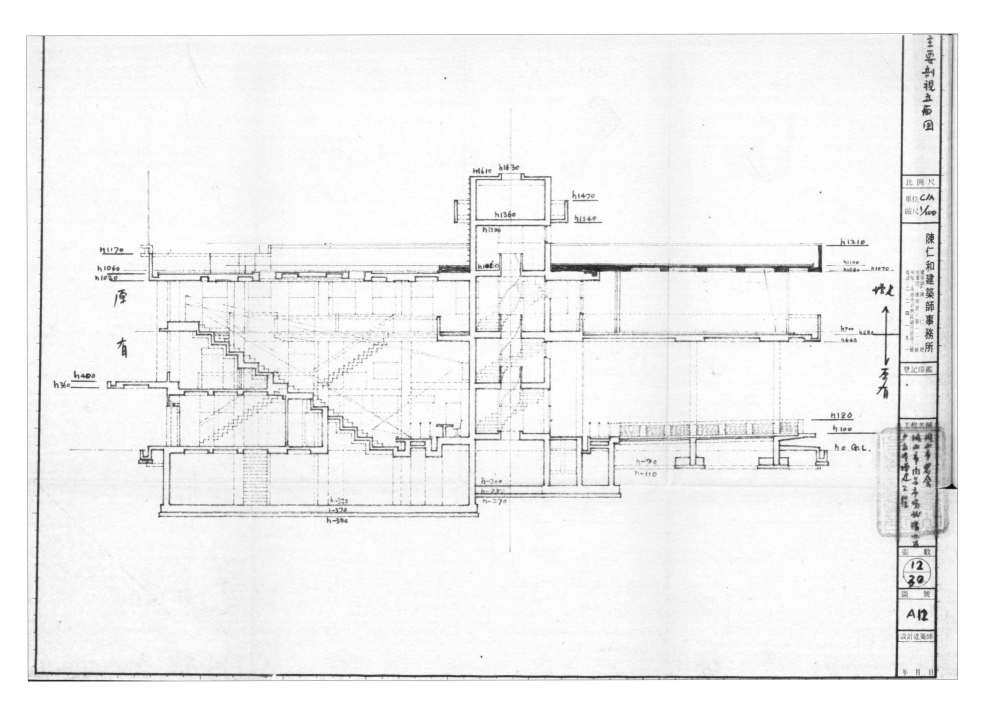

主要剖視立面圖

比例尺
單位 C/A
縮尺 1/100

陳仁和建築師事務所

登記印鑑

張數
12
30
圖號
A12
設計建築師
年 月 日

fig.09

西北—東南向剖面圖

繪圖：陳仁和（根據舊照推測）

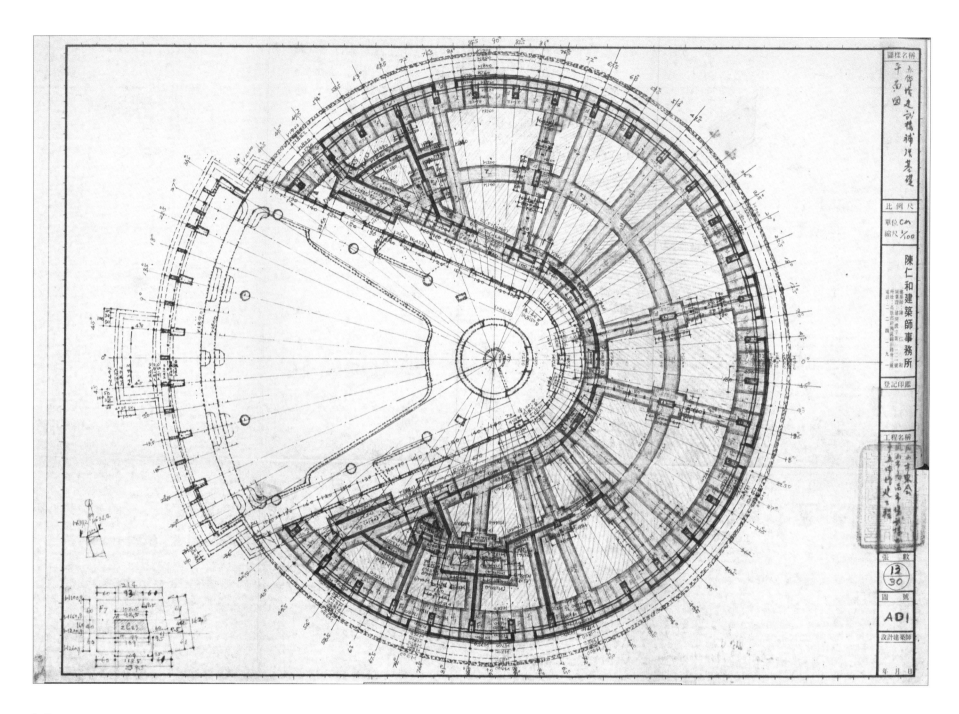

fig.10

增建二層補強基礎平面圖

繪圖：陳仁和（根據舊照推測）

fig.11

二層屋頂樑版平面圖

繪圖：陳仁和（根據舊照推測）

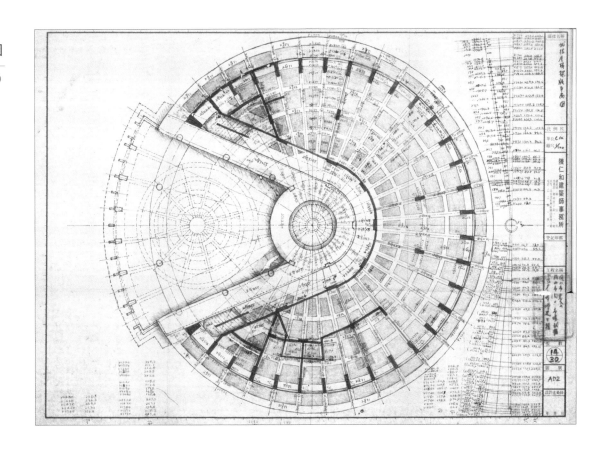

fig.12

二層天花平面圖

繪圖：陳仁和（根據舊照推測）

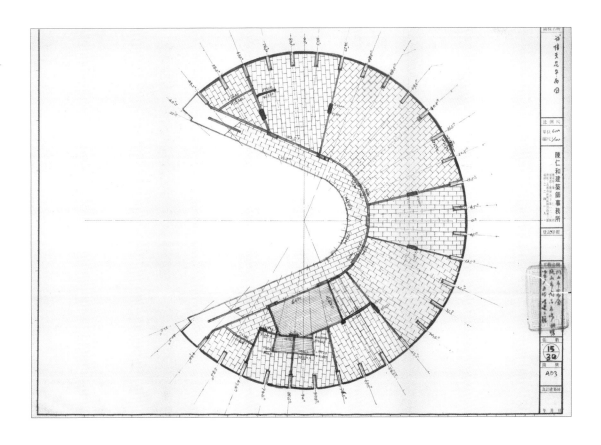

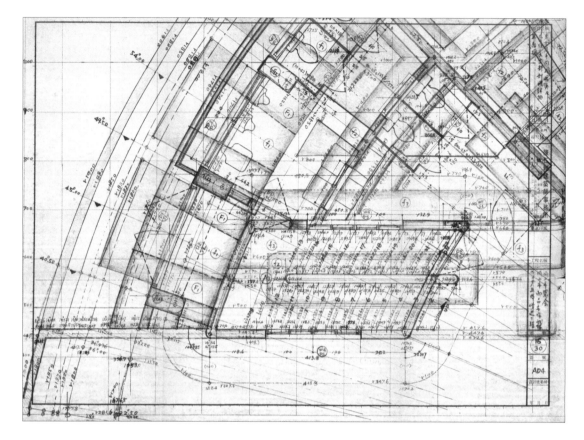

fig.13
廁所及樓梯平面詳圖

繪圖：陳仁和（根據舊照推測）

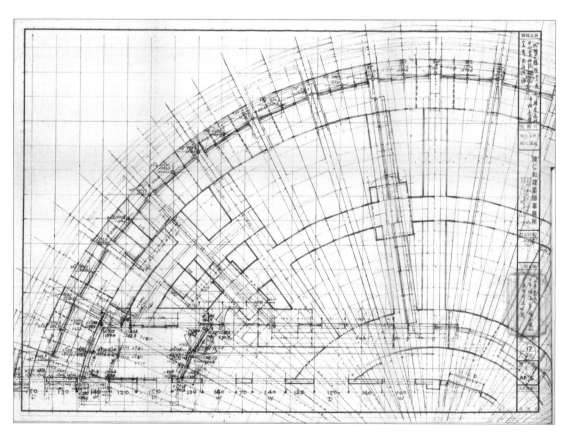

fig.14
一層樓梯室及樑版詳圖

繪圖：陳仁和（根據舊照推測）

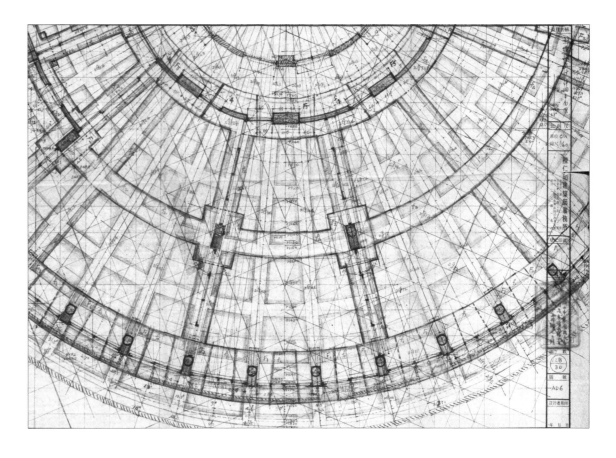

fig.15

二層樑版平面詳圖

繪圖：陳仁和（根據舊照推測）

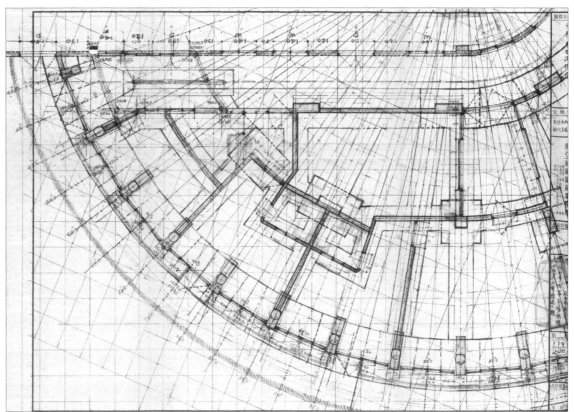

fig.16

二層平面詳圖

繪圖：陳仁和（根據舊照推測）

fig.17

原有二層地版（原有一層層版）、
增設二層補強基礎及樓版（屋頂）
尺寸詳細平面

繪圖：陳仁和（根據舊照推測）

**原有一層屋頂樑版、增建二層地版補強基礎
及屋頂樑版詳細平面尺寸圖**

繪圖：陳仁和（根據舊照推測）

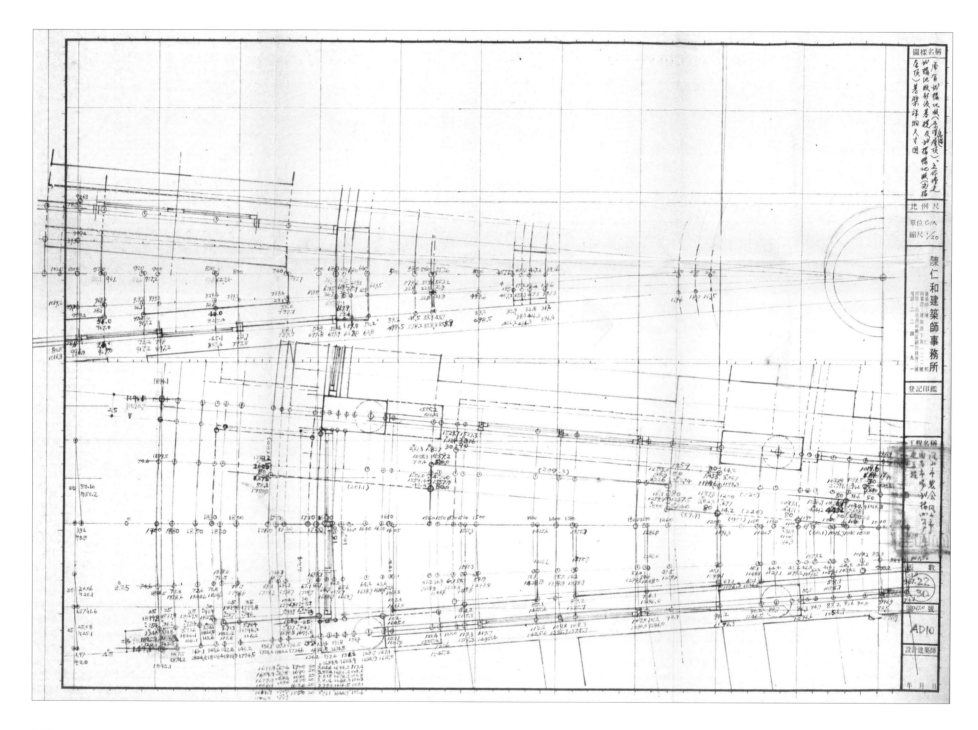

fig.19
原有二層地版（原有一層屋頂）、
增建二層地版基礎及樓地版（二層屋頂）
基準詳細尺寸圖

繪圖：陳仁和（根據舊照推測）

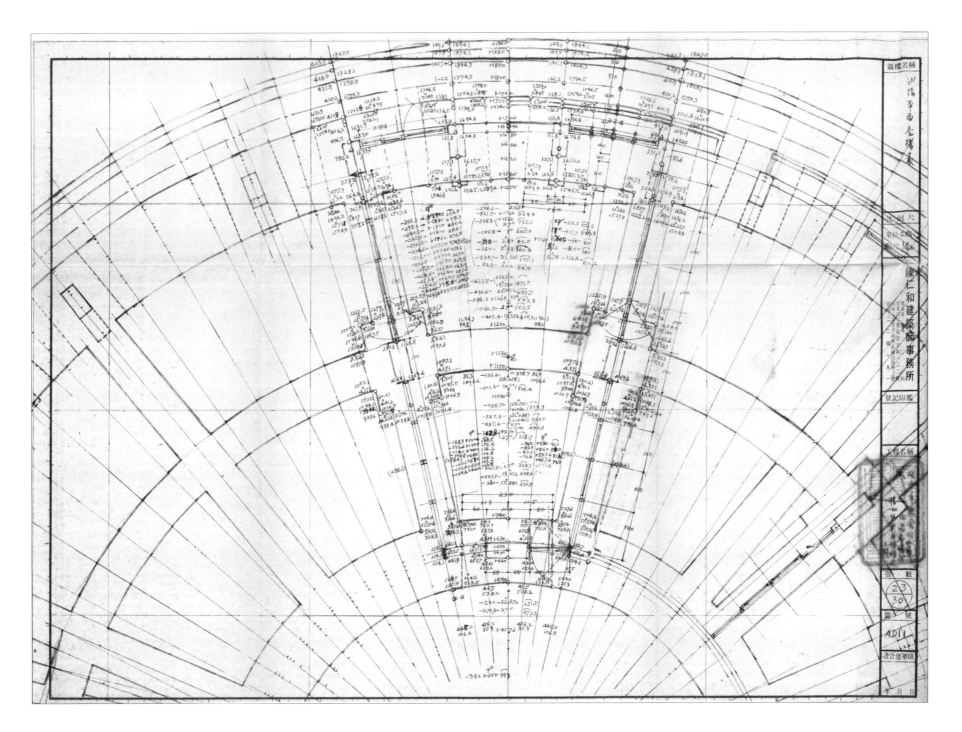

fig.20

二層平面座標表

繪圖：陳仁和（根據舊照推測）

附錄

見異象，
做異夢

陳佩瑜、洪育成 ———— 文

關於波姆

以後，我要將我的靈澆灌凡有血氣的，你們的兒女要說預言，你們的老年人要做異夢，少年人要見異象。

——舊約聖經‧約珥書 2:28

1986 年獲普立茲克建築獎的戈特弗里德‧波姆（Gottfried Böhm，以下稱「波姆」）在 1920 年出生於德國。所謂「虎父無犬子」，波姆的祖父是做營造業的，父親是擅長設計及蓋教堂的建築師，他本人及夫人、三個兒子都是建築師，還有一個兒子是建築壁畫藝術家，孫子也是唸建築的。波姆在 1946 年畢業於慕尼黑工業大學（Technische Hochschule, Munich），畢業之後的一年，他在慕尼黑的一所藝術學院學習雕刻。雕刻的訓練，對於波姆後來的建築設計影響甚深。

波姆畢業後，1947 年到 1950 年間，在父親的事務所工作，擔任父親的助手。接著尋求寬廣的視野，波姆在 1951 年前往美國紐約，進入亦是擅長教堂設計的 Cajetan Baumann 建築師的事務所，工作六個月。工作後的幾個月，他在美國旅行，也去拜訪他所景仰的建築大師密斯‧凡德羅（Ludwig Mies van der Rohe）以及華特‧葛羅培斯（Walter Gropius）。

彼時住在美國的密斯以及葛羅培斯都來自德國，他們都是現代主義的建築大師，葛羅培斯是包浩斯學校的創辦者，而密斯是包浩斯學校的末代校長。在二

◆ **說明**：本文所標示的圖號，係對應本書第 11 ～ 28 頁〈臺南後壁菁寮聖十字架天主堂〉篇之圖號。

戰期間為逃避納粹與戰爭，他們移居美國，在自由的土地實現他們的夢想。波姆雖然沒有直接受教於兩位大師，但包浩斯學派對於工坊（Workshops）訓練的重視以及現代主義的思維，深深地影響波姆。

訪美後，波姆於 1952 年再度回到父親的事務所工作，直到 1955 年父親去世後，由他接管父親的建築師事務所。

波姆雖然被歸類於「表現主義」，以及「後包浩斯學派」的建築師，但他本身認為他在創造「連結」——過去與未來的連結，理想世界與現實世界的連結，建築與都市的連結。他過去在美學以及雕刻的訓練，後來也呈現於建築設計、大尺度設計、細部設計之中。他的設計不流於俗，超前且具原創性，從而成為獨特的見解。

1955 年，波姆受委託設計位於臺南後壁菁寮的聖十字架天主堂。他在德國完成所有的設計，但未曾來過臺灣。這個教堂設計開始於 1950 年代，在 1960 年完工落成後開始使用。

聖十字架天主堂坐落於臺灣南部平原，被農村及稻田所環繞。高聳的金屬尖塔，突出於平坦的農村，成為地標。教堂建築也包括宿舍以及幼兒園。

結構系統

從波姆 1956 年的 SD（Schematic Design，初步設計）圖及徒手繪大樣圖來看，建築的結構基本上是由磚石構造的承重牆（也當作抵抗地震力的剪力牆）為主 (fig.1)，再將鋼筋混凝土樓板架在磚石承重牆之上。

大開窗及走廊開口的部分，則以細柱（混凝土）來支撐。尖塔的結構主要以木構造桁架為主，再以鋁板包覆在外作為屋面（Roofing）材料。

聖堂

聖堂的承重牆前後左右對稱，對於地震頻繁的臺灣來說，是非常理想的結構系統。聖堂高聳的方尖塔屋頂跨距 12 公尺，方尖塔則以輕量桁架構造為結構主體，固定在鋼筋混凝土的環樑之上，環樑再將重量均勻地傳到下方的承重牆。力學的分布非常講究功效。

聖堂的構造，波姆運用幾種不同的構造系統：磚石構造、鋼筋混凝土構造、輕量桁架系統。他對材料、構造系統的熟練與掌握，運用自如，恰得其分，使得整體建築及結構系統非常有效率。

聖堂的方尖塔在波姆早期的 SD 圖剖面上，是以木桁架構造的方式呈現。在歐洲哥德式教堂的傳統構造中，以磚石構造作為承重牆，上方的斜屋頂及塔樓則

常以輕量的木構桁架作為結構。

在波姆後來繼續發展的 DD（Design Develop，設計發展）圖中，提供一個聖堂塔頂細部設計標準圖（fig.11）。塔頂上方的裝飾物（圓球＋公雞，後來施工時改為十字架）固定在尖塔上方。波姆在這個標準圖的大樣中，尖塔的構造是木構造，但是隨後德國送來的結構計算書及結構詳圖（fig.8），及臺版轉譯過的施工圖（fig.10），聖堂上方的方尖塔結構則是以輕型鋼構桁架為主體。

鐘樓

主入口上方是鐘樓，鐘樓的直徑 440 公分，底部由 4 對（共 8 根）混凝土柱列組成。由德文版比例尺 1／50 的結構細部圖（1959 年 7 月 20 日由結構技師 Dipl.-Ing. L. Wolf 提供），可以看出混凝土柱列頂部以混凝土環樑連結。混凝土環樑之上是一組十二邊形的木桁架，高度 130 公分。圓錐形木構造鐘樓尖塔則架在十二邊形的木桁架之上。

鐘樓裡的鐘，掛在十二邊形的木桁架之中。為支撐鐘的重量，圓錐形木構造尖塔的底部有一組井字形的木結構作為掛鐘之用。井字形的木結構力量傳到十二邊形的木桁架之上，並有四組斜撐將力量傳到下方的混凝土環樑之上。

上半部圓錐形尖塔是傘狀木結構，傘狀木結構高度 700 公分，由頂端往下 435 公分處有一組正方形木框架及十字交叉的木樑結構來固定傘狀結構的中心柱，同時也作為傘狀結構的水平向加勁結構。

整體木結構的設計，在幾何上是完整而對稱的，不只足以支撐自重，且在抵抗側向力（地震力及風力）也非常有效率。

傘狀木結構的外圍，從底部開始，每隔 70 公分間距，以一圈水平木環樑來固定。每一組木環樑是由 12 片 3 公分厚的扁弧梯形木板（外圍裁成弧形，在結構細部圖左下角的各構件尺寸表中編號為：2 Aufschieblinge）所組成。木環樑外側再釘上一英寸厚的垂直木條作為屋面襯板（Sheathing）。屋面襯板外側鋪上防水毯，最外層再釘上鋁板屋面。這張德國來的塔頂木結構細部圖（fig.11）繪製得相當專業，立體幾何與美感比例都掌握得很好，線條乾淨俐落，構件表達清晰，堪稱施工圖面的極品。

臺版的施工圖（楊嘉慶建築師事務所繪製）在這個鍾樓的細部，忠實地表達出從德國來的施工圖的精神，同樣在旁邊附有標示材料尺寸的「木材表」，木材表上特別註明「注意：所需木材均用檜木上材」。

當初鐘樓的施工應該有依圖進行，圓錐尖塔的主結構是木構造。但是後來（1975 年左右）整修之後，圓錐尖塔下面的木桁架環樑被混凝土環樑取代，圓錐尖塔的傘狀木結構則被傘狀鋼管取代；原設計的水平

木環樑與垂直的木條屋面襯板也被取消。缺少屋面襯板的支撐，不鏽鋼金屬屋面（Metal Roofing）直接固定在傘狀的圓錐鋼管框架上，就很容易受外力變形，使得整個圓錐尖塔外觀凹凸不平。

聖洗堂

由主入口進入中庭，面對聖堂的左側是聖洗堂。由波姆1956年的SD圖來看，聖洗堂的構造方式與鐘樓類似。下半部結構是16根混凝土柱列，柱列上方是混凝土環樑，混凝土環樑上方直接頂著圓錐形尖塔，塔尖斜度與鐘樓的塔尖斜度近似。

德文版比例尺1／20的圓錐尖塔結構細部圖，並沒有圖名標明是鐘樓或者是聖洗堂，但兩個圓錐形尖塔比例相似，依筆者判斷，兩者可能共用一樣的構造方式。

臺版的施工圖在此聖洗堂的細部繪製，圓錐屋頂也是用傘狀的木結構，只是在混凝土環樑的部分增加一層混凝土樓板，樓板上方增加一個水槽。

廂房

在主堂東側及北側，環繞著中庭的廂房（宿舍、辦公室、浴廁以及教室、幼兒園等），牆的構造以磚石承重牆為主，中庭走廊沿著中庭開口以混凝土細柱作為支撐，屋頂構造則是以混凝土樓板架構在磚石承重牆與混凝土柱子之上。

廂房的長寬尺寸都很小，因此密度很高的承重牆系統成為很好的剪力牆抗震結構，可以抵抗水平向的地震力。廂房的屋頂是混凝土構造，雖然重量比較大，但密度很高的承重牆系統吸收大部分的地震力，因此走廊柱子的尺寸可以相對的細小。

面對臺灣熱帶氣候的細部設計

波姆在1956年3月5日畫好一套比例尺1／100的SD圖，其中有全區屋頂洩水平面圖 (fig.2)，表示他對臺灣多雨的察覺。波姆在SD圖中，把全區的配置、模矩、量體、材料作初步的表達之後，第二天（3月6日）就馬上標出五處（A、B、C、D、E五點）簷口，以徒手畫方式繪製細部設計 (fig.16-18)。可見年輕的波姆面對一個異國的基地，最看重的是造物主的自然法則（Natural Law），考慮臺灣南部田野間風與水的特性，以建築科學（Building Science）的精神，試圖為使用者創造連結現實與理想的環境。

波姆長年住在德國，沒有到過臺灣。德國屬溫帶氣候，冬天會下雪，建築物必須考慮如何保暖，如何防止室內溫度過低。但臺灣是亞熱帶氣候，臺南的氣候潮濕炎熱，建築物必須考慮的是如何通風及隔熱。尤其是臺灣的夏天，混凝土屋頂在夏日陽光的曝曬之下，會有過多的熱能進入室內。且混凝土構造會儲藏熱量，即使到了夜晚，室外的大氣溫度也下降不多，

儲藏在混凝土牆體內的熱量仍會釋放進入室內，造成室內過熱、居住環境不舒適的現象。所以在 1956 年 3 月的剖面圖中 (fig.4、7)，說明了波姆對於屋頂構造獨特的想法。在兩翼廂房（教室及宿舍）及聖堂（座位區）的剖面圖（比例尺 1／100）中，建築師以「通風複層屋頂」（Vented Roof）的概念來回應臺灣亞熱帶的氣候。藉由屋頂空氣層內流通的氣流，將屋頂的蓄熱帶走，避免室內過熱的現象。

波姆在 1956 年 3 月 5 日完成初步的平面、立面、剖面設計圖後一天，他又以比例尺大約 1／2 的細部大樣徒手畫稿，說明如何運用通風複層屋頂的原理，作為廂房及聖堂混凝土屋頂的隔熱及散熱手法。

從波姆那三張筆觸熟練且意圖明顯的細部大樣徒手畫稿 (fig.16-18) 中，可以解讀出：在基地西北側的辦公室及教室，建築物朝南部分以半戶外的柱廊面向中庭。房間主要開窗則朝北，比較沒有日曬的問題，因此屋簷出挑較淺。

辦公室及教室的主結構是以磚石承重牆及混凝土柱來支撐上面的混凝土屋頂板。為解決日曬造成混凝土屋頂過熱的問題，波姆在水平混凝土屋頂上方以約 12 公分、具有斜度（Tapered）的木椽製造一個透氣層，同時也製造屋面的洩水坡度，助於屋頂的排水。木椽之上釘木企口板作為屋面板，屋面板上方鋪一層防水材（油毛氈），防水層的上方再鋪上鋁金屬板作為屋面。

在木椽透氣層靠外牆側，波姆設計一個類似西方木構建築屋頂常用的簷下通風口（Eave Vents）。其作用是，室外空氣由屋簷板下方進入，經過防蟲金屬紗網，進入屋頂透氣層，將熱氣導向靠近走廊側，再經過該側的防蟲金屬紗網透氣口排出 (fig.16)。

辦公室及教室旁的柱廊是半戶外空間，沒有蓄熱的問題，因此柱廊上方的水平混凝土屋頂就沒有加通風複層屋頂，僅以輕質混凝土做出洩水坡度，上方再以油毛氈防水層及鋁片屋面板做收。

這個徒手繪的細部大樣圖，非常簡約且有效地表達設計者對屋頂透氣層的想法。對於不同材料的界面、材料的收頭、連結固定的方式，都處理得非常老練。

混凝土的屋頂施工方式是澆灌（Casting）工法，但是混凝土屋頂上方的木構造透氣層、防水材及屋面材的構造則是以組構（Assembly）的方式。澆灌工法與組構工法的思維是不同的，但波姆在這個教堂的設計將兩種工法混合運用得恰到好處。

宿舍區的構造方式與辦公室、教室區的構造方式類似，也是在混凝土屋頂上方加了透氣層的工法。只是宿舍區因為房間開窗朝東，會有日曬的問題，在這裡波姆的設計是將屋簷加深 (fig.17)，在混凝土屋頂板的上方，加上出挑較深的木椽，利用深簷出挑，來遮擋南臺灣的烈日，是對北半球日照條件的合理對應。

在聖堂座位區，波姆也運用通風複層屋頂的手法來避免室內過熱。但是聖堂的屋頂與兩翼廂房的手法略有不同。聖堂的屋頂是以鋼筋混凝土板作為最外層的構造，而為了排水，設計微微向雙邊傾斜、具有坡度的屋頂結構。其結構下方，有一個約 10 公分到 30 公分的空氣層，作為透氣之用，透氣層的下方懸吊輕質板材作為天花。

在波姆的徒手繪大樣圖 (fig.18) 中，混凝土屋頂板在上方最外層。混凝土屋頂板上面鋪油毛氈作為防水，油毛氈上面再加上鋁金屬板作為屋面材。鋁金屬屋面材的邊緣以 L 型的鋁金屬作為收邊，類似現代金屬屋頂的泛水片（Metal Flashing）的功能。在這個混凝土屋頂板的外圍有較厚的邊樑，波姆巧妙地將透氣層位置控制在混凝土邊樑的底部以上，也是類似西方木構屋頂簷下通風口的做法，可避免強風將水氣灌進透氣層內。此外，也特別交代屋簷的滴水收頭。在兩翼廂房區，波姆以木材的屋簷封板作為收邊材，同時是滴水用途 (fig.16-17)；聖堂的混凝土屋頂，亦可見此用途，即混凝土邊樑下方做一個 V 字形切角 (fig.18)。

複層屋頂的透氣層兩端對流開口，若如波姆所圈出的 A、C 處，開口皆是水平朝下，即可避免颱風將水氣強吹進透氣層內。波姆所圈出的 B、D 處，廂房的屋面都比附著的柱廊屋面高，值得注意，此開口卻是垂直向外的，波姆用木角料夾住一片熱浸鍍鋅鐵絲網，與另一端的熱浸鍍鋅鐵絲網進風口可產生空氣對流，在通風、防潮、防鏽上沒有問題；而柱廊的水平混凝土屋頂以輕質混凝土做出洩水坡度，上方再做油毛氈防水層及鋁片屋面板，防水層及鋁片甚至沿著較高的木角料折上去，作為止水墩，在一般的狀況之下，這樣的設計，屋頂的排水、防漏水、防滲水，都是沒有問題的。

但是，波姆當初可能沒有預料到臺灣颱風的威力。原始設計那塊較高的木角料，本來是具有止水墩的功效，但是高度不足，颱風風力強時，雨水在強風之下會沿著屋面斜上倒灌進鐵絲網內的平頂混凝土板，最後導致室內天花滲水。

一般在北美的標準建築細部，斜屋頂與垂直牆面的開口交接處，需有 6 英寸（大約 15 公分左右）以上的泛水片作為止水墩，才能在颱風天時阻擋雨水被強風倒灌入室內。

波姆在聖堂簷口的 E 處細部設計 (fig.18)，如前所述，運用簷下通風口的概念，做一個雙斜的鋼筋混凝土板，鋪以防水油毛氈及鋁平板，下方吊掛輕質板，形成複層屋頂的對流透氣層，兩端的屋簷底部留有透氣口，開口設計成水平朝下，可以避免颱風將水氣強行吹進透氣層內，是相當好的對策。

後來波姆的聖堂設計圖被轉譯繪製成臺版施工圖時，此處的細部圖被改繪為平頂鋼筋混凝土板，上方加輕量混凝土做出洩水坡度，鋪以防水油毛氈及鋁平板，下方則以鐵枝倒掛均質木材為天花板 (fig.20)，利用混凝土板與均質木材天花板之間的空隙當作透氣層。

但兩端大約 20 公分的開口是垂直向外，懸挑出去的平頂鋼筋混凝土板邊樑又不夠深到足以擋著開口，颱風時風雨會直接吹進透氣層內，造成天花板潮濕。

美學與科學

波姆是位雕刻家，也是位建築師，他不但能掌握抽象的象徵美學，也能處理具體的建築科學。在他的大尺度設計中，可以看到他對結構力學的素養、對氣候的回應，嚴謹而熟練地對待各種材料與工法於教堂設計當中；而在小尺度的設計，如塔頂裝飾物、家具、燈具、聖器等設計，也可以看到波姆對材料、界面、連結的專業與細膩。

閱讀波姆的菁寮十字架天主堂的設計及施工圖，雖是六十多年前（1956-1959）的手稿，但許多細部收頭、木構造屋架及通風複層屋頂的手法仍令人佩服。從設計及施工圖中，可以讀出設計者的思維、美學、文化涵養、專業度，甚至是這個國家整體的高技術水準。

波姆住在德國，是溫帶氣候，冬天下雪結冰。但他在設計菁寮的教堂時，須面對南臺灣炎熱的氣候。當年三十六歲的他，隔空把脈見異象，在設計上如何提出對策，如何運用當時臺灣的材料與技術，令人深感興趣。後來九十二歲的他，老年人做異夢，開始在紙上建築盡情地徜徉奔馳，令人景仰佩服。●

參考文獻

1. 徐昌志，《臺南菁寮聖十字架興建過程之研究》，淡江大學土木工程學系博士論文，2014 年。
2. Architectuul., "Gottfried Bohm", https://architectuul.com/architect/gottfried-bohm，檢索時間：2022 年 10 月 24 日。
3. Geyer, Laura (2019), "Gottfried Böhm: Der alte Mann und die Kirche", https://in-gl.de，檢索時間：2022 年 10 月 26 日。
4. Wikipedia, "Gottfried Böhm", https://en.wikipedia.org/wiki/Gottfried_Böhm，檢索時間：2022 年 10 月 24 日。

作者簡介

陳佩瑜

學歷：
中原大學設計學院 博士、美國密西根大學建築暨都市計畫研究所 碩士、國立成功大學建築系 學士
經歷：
國立臺中科技大學室內設計系 副教授、考工記工程顧問公司 設計顧問、美國紐約 KPF 事務所 建築顧問

洪育成

學歷：
美國密西根大學建築暨都市計畫研究所 碩士、國立成功大學建築系 學士
經歷：
考工記工程顧問公司 負責人、臺灣建築學會 建築教育主委、國立雲林科技大學建築系 兼任教師

圖片出處

臺南後壁菁寮聖十字架天主堂

fig.a：Elke Wetzig ／攝，CC BY-SA 4.0，出自 https://
commons.wikimedia.org/wiki/File:Paul_B%C3%B6hm,
_Gottfried_B%C3%B6hm-2541.jpg
fig.b-d：賴思庭、謝厚書、曾紹博、張愷峯／製作，
徐明松／提供
fig.e-h：徐明松／攝
fig.1-21：國立臺灣博物館／提供

臺中東海大學體育館

fig.a：Michelle and the HKU team ／提供
fig.b：出自《東海大學第十七屆畢業生紀念冊》，
1975 年
fig.d：張肇康／攝，Michelle and the HKU team ／提供
fig.c、e-f、h：徐明松／攝
fig.g、i：游筱嵩／攝
fig.1-14：Michelle ／提供

臺東公東高級工業
職業學校聖堂大樓

fig.a：出自 Laslo Irmes / RDB / ullstein bild via Getty Images
fig.b-d：楊憶如、梁文玲／製作，徐明松／提供
fig.e-j：徐明松／攝
fig.1-11：國立臺灣博物館／提供

臺東舊縣議會

fig.a、1-9：呂志宏先生／提供
fig.b-e、g-j：徐明松／攝
fig.f：游筱嵩／攝

臺北木柵指南宮凌霄寶殿

fig.a、d：李學忠先生／提供
fig.b-c：黃思博、陳漢弘／製作，徐明松／提供
fig.e-j：徐明松／攝
fig.1-20：國立臺灣博物館／提供

新北八里聖心女子高級中學

fig.a：出自 Bettmann / Getty Images
fig.b-o：徐明松／攝
fig.1-25：國立臺灣博物館／提供

臺北國父紀念館

fig.a、e：王守正先生／提供
fig.b-c、h：鄒昌銘／攝，徐明松／提供
fig.d、f：黃政雄先生／提供
fig.g、i-m：徐明松／攝
fig.1-14：國立臺灣博物館／提供

臺北南港中央研究院
舊美國文化研究中心

fig.a-1、a-2：張忠琳女士／提供
fig.b、e-f、k、1-20：國立臺灣博物館／提供
fig.c-d：陳漢弘／製作，徐明松／提供
fig.g-j、l-p：徐明松／攝

高雄鳳山肉品市場

fig.a-b：陳司斌先生／提供
fig.c-h：徐明松／攝
fig.1-20：國立臺灣博物館／提供

臺灣戰後經典建築手繪施工圖選

編 著 者	徐明松、邵文政、黃瑋庭
專書支持	新北市建築師公會

社　　　長	陳蕙慧
總 編 輯	戴偉傑
主　　　編	李佩璇
特約編輯	李偉涵
封面設計	黃瑋庭
美術設計	李偉涵
行銷企劃	陳雅雯、余一霞、林芳如
讀書共和國出版集團社長　郭重興	
發 行 人	曾大福
出　　　版	木馬文化事業股份有限公司
發　　　行	遠足文化事業股份有限公司
地　　　址	231 新北市新店區民權路 108-3 號 8 樓
電　　　話	(02)22181417
傳　　　真	(02)22180727
E m a i l	service@bookrep.com.tw
郵撥帳號	19588272 木馬文化事業股份有限公司
客服專線	0800-221-029
法律顧問	華洋國際專利商標事務所　蘇文生律師
印　　　刷	通南彩色印刷有限公司

初　　　版	2023 年 1 月
初版二刷	2023 年 3 月
定　　　價	1200 元
I S B N	978-626-314-348-7（精裝）

國家圖書館出版品預行編目 (CIP) 資料

臺灣戰後經典建築手繪施工圖選 / 徐明松, 邵文政, 黃
瑋庭編著 . -- 初版 . -- 新北市 : 木馬文化事業股份有限
公司出版 : 遠足文化事業股份有限公司發行 , 2023.01
204 面 ; 30x28 公分

ISBN 978-626-314-348-7(精裝)

1.CST: 建築史 2.CST: 建築藝術 3.CST: 建築圖樣 4.CST: 臺灣
923.33　　　　　　　　　　　　　　　　111020992

本書如有缺頁、裝訂錯誤，請寄回更換

歡迎團體訂購，另有優惠，洽：業務部 (02)2218-1417 分機 1124

特別聲明：有關本書中的言論內容，不代表本公司 / 出版集團之立場與意見，文責由作者自行承擔